MUSIC MAKER

21 數位影音創作超人氣

配音、配樂與音效超強全應用

U0098911

呐，一起來玩音樂吧？

輕鬆玩音樂 創作有感覺

Music Maker 酷樂大師自五年前正式代理進入台灣以來,一步一腳印的推廣,由北到南已經數不清舉辦多少場的研習培訓,上百位數位媒體老師經過培訓後把數位配樂配音加入到多媒體課程中,上千位學生通過考證學習影音的基礎能力。Music Maker 已成為所有想要入門數位配樂學習者的首選,更幫助許多人實現了創意的夢,逸青老師深入淺出的教材扮演了極重要的角色。

德國 MAGIX CEO 於今年拜訪敝司時對於 Music Maker 受歡迎的程度留下深刻的印象,2016 年 MAGIX 更併購 SONY 軟體部門,將 VEGAS 等知名產品納入旗下加上高階專業的錄音軟體 Samplitude 組合出完整的數位影音從入門到高階的全方面解決方案。優思睿智籌設了亞太創新數字媒體技能聯盟來推展相關課程並創建 uMusicMarket 原創音樂分享市集提供創作作品自由交易分享。

基於亞太地區對於數位音樂軟體正處於蓬勃發展,優思睿智科技積極投入市場推廣,決定採取創新做法,簽下寬宏藝術新品牌「Kham Music」旗下首發創作歌手「有感覺樂團」,成為 Music Maker 酷樂大師數位音樂創作軟體亞太區年度形象代言,這是全球第一套也是首位獲得數位音樂軟體代言的歌手。

隨著產品推廣,將會陸續看到搭配「有感覺樂團」的形象代言產品文宣,接下來校園海報與教學宣傳也會陸續展開;並且進入大陸、新加坡、馬來西亞市場;藉由雙方的合作希望讓全亞洲都陸續「有感覺」,傳達 Music Maker 輕易上手、容易創作、具專業水準的特色,「大家輕鬆玩音樂 人人創作有感覺」。

Jason Chou 周昱志

優思睿智科技 總經理

推薦序

FOREWORD

人生就像馬拉松，獲勝的關鍵不在於瞬間的爆發，而是在途中的堅持。

林逸青老師在音樂教育的這條路上，讓我看到他的熱忱與堅持，從他在學校、社團、社區…等教學時，那份認真、努力、求新求變的態度，數位音樂（Music Maker）藉由他活潑、有趣、多元化的教學方式，啟發孩子想像力與創造力，進而達成數位影音創作的絕佳作品，並以他高人一等的多媒體處理能力，快速的與世界接軌，讓孩子充滿自信的站在成功的舞台。我個人非常榮幸在林逸青老師的邀請下書寫這篇推薦序，共同為數位音樂教育貢獻棉薄之力。

「工欲善其事，必先利其器」，林逸青老師所編寫的這本《Music Maker 21 數位影音創作超人氣》，相信必能幫助更多人了解數位音樂科技，成為一本最棒的音樂叢書。

新北市國際數位音樂教育推廣協會 理事長

K.H.N 音樂推廣中心 執行長

認識逸青是在 9 年前的夏天。當時的他只是一個愛彈吉他的年輕人，對數位音樂一竅不通。但課堂上逸青努力勤作筆記，課後總是抓著我不斷發問。認真的學習態度及熱情，加上他俊俏的外型，在一群學生當中顯得相當的亮眼。

是的，他就是這樣一位你很難不注意他的學生。

隨著課程的進行，逸青開始製作出簡單的音樂片段，甚至一年多後我的混音過帶課程，就是使用逸青所製作的音樂當範例。當時他認為自己的作品不夠成熟，而我告訴他：沒有人一開始就很強的，但是，你有這個潛力，只要你能持續地累積，多年後必能在這產業有所發展。

他聽進去了。

9 年後的今天，逸青開心地告訴我，他即將要出版人生的第一本著作，身為指導過他的老師，不但感到與有榮焉，更對這位年輕人多了一份敬佩與肯定。台灣的音樂路不好走，談放棄很簡單，一句話就結束，但堅持，是需要多麼無比的信念與勇氣。這些年逸青的努力，我都看在眼裡，因此當他邀請我為他撰序時，我毫不考慮地就答應了。

就是這份堅持，成就了這樣一本好書。我不但推薦逸青的著作，更推薦他專注於自己熱愛的事物與努力不懈的態度，這是所有年輕朋友都應該要擁有的特質。書中，我看到他將對於音樂的熱愛，全然地灌注在書本的每一個章節中，閱讀過程中，能不斷地感受到他的用心。

恭喜逸青在努力多年後，終於被大家所肯定。一如前述，也不意外地，這樣一位認真的年輕人，想要不被注意都很難。這裡也勉勵逸青能繼續努力，繼續寫出第二、第三本…書，讓所有喜歡音樂的朋友，都能因為他的著作而獲得知識，因為他的教學而獲得啟發，更因為他的人，獲得對人生與夢想堅持的正面力量。

張翊華

江亦帆數位音樂中心專任老師
國內流行音樂資深唱片錄音師、專輯混音師

音樂是生命深層的渴望，是上帝給人們最美的恩賜。我和逸青一樣，都不是音樂科系畢業的，但都珍惜寶愛上帝的這份恩寵。

多年前，在一個平凡而庸俗的早上，我內心中音樂的渴望被一首笛曲喚醒了，從此，我自覺生命不再枯澀而平凡，我盡興的玩各種樂器，聆聽各種音樂，不能自拔，也不想自拔，因為我不想再回到庸俗的老路。而我認識的逸青，和我有著相同的境遇，我知道他為了走音樂這條路，有許多的堅持，也有過許多的犧牲。

就在我想要碰觸數位音樂的時期，逸青出現在我的世界裡，是他引領我進入這個場域。他的堅持讓我感動，他的熱情使我明白，音樂的路上，我們並不孤單，一定還有更多的同好，大家應相互鼓勵，在這庸俗世界中，綻放瑰麗的花果。逸青的著作「數位影音超人氣」是一本介紹 Music Maker 的實用手冊，適合每一位對數位音樂創作有興趣的同好，很高興這本書這麼快又改版，這是逸青努力的結果，也是數位音樂世界的瑰寶。我極力推薦本書，不管是數位音樂的同好，或只是想自己為影片配樂的朋友，本書都將為您帶來莫大的方便。

林建勳

文藻外語大學　應用華語文系暨華語文教學研究所助理教授

學界推薦

第一次遇見逸青老師是在 2010 年的年底，那時我到一家教學中心詢問數位音樂課程，正好接待我的就是逸青老師。第一眼見到他時，我看到一位眼睛發出異樣光采的怪怪青年，嘴角露出天真無邪的笑容，好像想推銷什麼仙丹給我。緊接著，逸青老師帶我參觀音樂中心的設備，他如數家珍般的替我介紹每樣設備，像是小孩般的與兒伴分享他的玩具一樣，搖首弄姿的把玩那些樂器，然後又將樂器捧到我手上，要我如法炮製的把玩，好像很希望別人馬上就融入到他的音樂世界裡。經過第一次與他相遇的經驗後，很令我感到印象深刻，世界上居然有這種如此陶醉音樂的業務人員。

之後，也在網路上不時看到他的驚人之作。比如，在他音樂創作網頁裡，除了看到他豐富的音樂作品之外，也看到他精湛的吉他演奏。除此之外，還有他瘋狂義無反顧的環島記錄影片，以及網路電台的專業 DJ。我想透過逸青老師生活中林林總總所透露出的生命訊息，他彷彿想告訴我們，他就是那個要帶領我們走出生命幽谷的音樂先知，在深夜公園裡所遇到的瘋狂吉他手。

大家一起跟隨他的拍子，跟他一起搖滾吧！

蘇何誠

國立虎尾科技大學 通識教育中心教師

林老師的課我聽過，真是一位學有專精的年輕老師。看完試讀的章節後，我有相見恨晚之慨。但也替以後的學生慶幸，他們將有一本豐富清晰的指導手冊。我要將林老師的專業（作曲及配樂）與我校的遊戲動漫製作相結合。

郭祥舟

萬能科技大學　商業設計系副教授（遊戲及動漫召集人）

從編曲學理、樂曲風格到實務操作的詳細解說和示範練習，這是本可以讓您跨入影視配樂專長的大推好書！

牟彩雲

崑山科技大學　視訊傳播設計系助理教授

這本書是近年來，我看過最貼近實務教學的書籍。

雖然我和作者林老師認識的時間並不是很長，但過往的交流經驗中，我深知他是位十分認真並且熱愛音樂的人，這本書的誕生，對老師和學生們都有很大的幫助，誠摯推薦給想接觸數位音樂的朋友們。

方素真

正修科技大學　數位多媒體設計系講師

業界好評

FOREWORD

一直以來，逸青總是帶給我驚訝與驚喜！

我們相識於臺藝大應媒所，當時班上創作組六個人，只有逸青沒在媒體工作，這讓我很驚訝，他到底哪來的勇氣與力量。而另一讓我驚喜的是，逸青來臺藝大之前，出了一本有關數位音樂的書，但他本人並不是音樂系科班出身，這兩件又驚訝又驚喜的事，是我對才子逸青的第一印象。

或許就是因為沒有包袱與既定的框架，逸青可以完全的釋放自己，大開大闔的吸收與學習，無論何時見到他，給人的印象，總是充滿活力與幹勁。 音樂，總是給人心靈富足的感覺，是沒有距離易親近的。但是，音符卻剛好相反，它是有距離且不易親近的。人們為什麼會有這種感覺，說穿了，就是會彈奏樂器與不會彈奏樂器之間的差別。就是這「差別」，讓一般的人對創作音樂這檔事，認為是一種遙不可及的夢！

逸青最新著作「數位影音超人氣」，是一本介紹 Music Maker 的實用工具書，就是可以將這「差別」拉近距離的法寶書。今天，無論你懂不懂樂器，「數位影音超人氣」這本書，都能實現你對創作音樂的夢想。逸青是一位實事求是的才子，書中有他對音樂創作獨特的詮釋方式，淺顯易懂，非常適合對影像與音樂有興趣的人來閱讀。這是一本讓我看見「旋律」的書，我願向你們推薦。

徐進輝

四十九屆電視金鐘獎 最佳教育文化節目獎

四十九屆廣播金鐘獎 最佳音效獎

四十二屆電視金鐘獎 最佳音效獎

國立臺灣藝術大學 廣播電視學系 兼任講師

東森電視公司 製播部 影音設計組 組長

業界好評

在學生們口中的逸青老師，是一位行動派且認真與親切的老師，有著一顆赤子之心，所以很能跟學生們打成一片。在他自己很有興趣的吉他與數位音樂教學中，花了很多時間實作與研究，反覆修改教材內容，目的就是為了讓學生們在課堂上，都能輕易聽懂課程與實作出成品，學生年齡層從小朋友至 70+ 歲好學的阿公阿嬤都有。

這次逸青老師終於出版了這一本大家都引頸期盼的《Music Maker 21 數位影音創作超人氣》，重點它還是中文版呢！逸青老師在這本數位音樂的工具書中，運用了大量的截圖與影音範例，就是要讓學習者能夠以最精準與易懂的方式上手。只要一邊閱讀這本書，一邊操作軟體，即使你沒有深厚的音樂基礎，也能做出夠水準的音樂成品。

Producer/Songwriter EZ7

不凡錄音室

閱讀完逸青寫的這本音樂書之後，除了收穫良多之外，感觸也特別的深刻。特別是自己也同為音樂人，終於能看到在以往音樂創作的歷史裡頭，最難用文字敘述的「編曲」領域，被清楚的利用圖像和文字交代。

本書除了利用最為廣泛的軟體來作為範例教學之外，學習中也很親切的提供了成品影片以及成品音樂來加強吸收，相信對於想進入音樂職業領域的朋友來說，絕對是本應用性強且實用性高的書籍。本身也是樂手的逸青，在裡頭也特別提到了和絃的使用，以及樂理級數的概念，讓您不只是可以依照自己想要的曲風來編曲，更可以規劃出一整段扣人心弦的音樂結構，在此非常高興自己的好朋友逸青出書，也祝福他的書能夠被廣泛使用，進而誕生更多優秀的音樂人。

獨立音樂人

業界好評

FOREWORD

一個有理想、抱負的音樂人，對於教學或編曲這塊領域，充滿了熱情與恆心，在資訊發達的年代，市場上供需不斷，如何選擇好用的編曲軟體是一門學問。而本書簡單的說明軟體的操作，加上有趣的範例，讓新手駕輕就熟，比起其他軟體的原文說明多了一份另人驚奇與想像的空間。

林志玲

巴洛克音樂生活館 古典流行音樂教師

逸青老師是我的學長，毅力與行動力是我在逸青老師身上看到並學到的，在某次的合作機緣之下聊過後，他告訴我這個世界本來就很多不公平，要證明自己的能力，絕對不要輕言放棄。

在音樂這個產業，更是如此。如果你準備好投入音樂產業，逸青老師的教學書是你不可或缺的工具書。

林士閔 DJ KERMIT

編曲工作者

你願意用多少時間，成就自己的專業和夢想？

回首過去，音樂占據了我大半人生。不過，我想先介紹空白的那一半。

0～18歲，我是一個只會念書的好學生。在升學主義掛帥的年代，我沒有參加任何學校社團。音樂之於我，就是音樂課吹直笛、唱歌，除此之外一片空白。高中畢業時，我一項樂器都不會。這樣的描述，應該和大家認知中的音樂老師差很多。一般音樂老師都是從小苦練樂器，中學考進音樂班，大學唸音樂系才對。那麼為何今天的我，可以用音樂工作者的身分來寫一本教學書籍？

18歲那年，我解放了，因為好玩參加了學校的吉他社。幾年後，我發現自己吉他彈得還不錯，年少輕狂的我開始以音樂人自居。直到組了地下樂團，開始四處表演後，我漸漸發現「彈吉他」和「玩音樂」，完全是兩回事啊！樂團裡的我不會寫歌，只能（會）彈吉他，明明心裡好像有一些想法想訴諸音符，卻苦無方法表達。哈哈，這算哪門子的音樂人啊！27歲那年，我下定決心去學習數位音樂及相關製作。28歲，因緣際會代班站上講台授課，從此名字後面多了老師兩個字…。

當年的我並非為了轉換跑道而學習，單純只是想把一件事做好。沒想到，從此在音樂世界裡找到了和內心對話的聲音，在教學過程中發現了自我價值，便決定投身數位音樂的推廣與教學了。這幾年，許多朋友都因為我而得以實現自己的音樂夢想，讓我覺得自己的工作非常有意義。是的，我在28歲以後才找到自己，那你呢？如果你心中對「玩音樂」有些想法，那怕只是一點點的火苗，拜託，請不要讓它輕易熄滅。

這本書適合初學到中階程度的讀者。我了解從小不是科班的人學習音樂的心理障礙，因此以深入淺出的方式去編寫，再搭配 Music Maker 簡單容易上手的屬性，即使沒有基礎的你也可以很快進入音樂的世界裡。已有一些音樂底子的讀者，本書

後半著墨了部分樂理、編曲、音程、常見樂器演奏手法等概念，若能搭配實作範例，一步一步演練，也必然可以在音樂製作的路上有新的領悟。

有些事，現在不做，以後也沒有機會做了。不管你是抱著甚麼樣的心情來閱讀，我都期盼因為這本書的出現，能幫助你實現音樂夢想，創造出更多精彩豐富的人生。

林逸青

目錄

C O N T E N T S

Part 1 基本操作

Music Maker 的設計以初學者為出發點，一切都相當直覺且容易上手。Part 1 先從環境設定、主編輯區的操作開始講起，延伸到內建素材的分類、堆疊使用，最後再到自動編曲等酷炫功能。這個階段不需要任何的音樂基礎，只管打開你的耳朵，筆者會帶著你一起探索 Music Maker 這奇妙的音樂世界。

Part 2　多媒體整合

Part 2 開始將音樂與多媒體素材做整合，包含了音訊剪輯、影片匯入、卡拉 ok、音效、字幕等製作。中間也帶到了進階效果器使用的概念，讓原本的聲音可以有更多元變化。第 5 章結束前筆者示範了幾個範例，音樂部分全都使用了內建素材來創作。學完 Part 2 你將會發現過去剪輯多媒體作品時最令人困擾的音樂素材版權問題，在 Music Maker 上獲得了徹底的解決。

CHAPTER

03

音訊錄音及剪輯

CHAPTER
04

效果器概念及使用

CHAPTER

05

音效配樂製作

Part 3 揭開音樂製作的神秘面紗

恭喜你來到 PART 3 了！這是一個全新的領域。

PART 1、2 以基本操作為主，加上基本錄音概念及視訊影像等功能，相信讀者們都已經創造出部份音樂歌曲，或整合了一些多媒體作品了。

但，初學者的瓶頸很快就來臨，因為單靠天份與直覺來創作，靈感泉源始終有枯竭的一天，這時若能藉助一些理論法則當後盾，深度與廣度必能瞬間大開。有鑑於此，本篇將揭開音樂製作的神秘面紗，包含了【點線面編曲法】、【大小調情境】、【和弦概念】等主題。

PART 3 是專為「沒有音樂基礎」，以及「利用現成素材拼貼創作者」所寫，過程中筆者盡量避免深入的音樂理論，而以具象的圖形及聆聽感覺去描述。希望各位讀者能在這階段按部就班練習，奠定多媒體影音配樂之路的重要基石。

CHAPTER

點線面編曲法

CHAPTER

07

和弦聲響、進行及音樂情境

PART 4 MIDI 操作與樂器製作法

到此你應該對音樂製作有基本概念了。但若提到「獨當一面的完成音效、配樂等相關工作」，嗯…一定有點心虛吧。最大的原因就在於我們尚未跨出「拼貼現成素材」的領域。現成的素材雖然能幫助我們快速學習音樂製作的概念，但要將心中想法化成精準的音符，最好還是靠自己的力量，唯一解就是 MIDI 製作了。

PART 4 從 MIDI 的基本操作開始，到音色擴充、合成器使用，最後再到流行樂器的伴奏手法、歌曲改編等等，由淺入深，帶著大家一窺 MIDI 製作的秘辛。PART 4 是一個極度修練的領域，我必須承認它沒那麼簡單，但要就此停在，還是繼續前進，全看個人的意志和決心了。套一句經典籃球漫畫裡的台詞「現在放棄，比賽就結束了」。我在 PART 5 等你。

CHAPTER

08

MIDI 基本操作

CHAPTER
09

VSTI 及物件合成器介紹

PART 5 影像情境配樂

很好，能站在這裡的人都是勇者，我向各位致敬。但我必須提醒你們，真正的考驗現在才開始。

還記得第 7-2 節曾提及「大小調情境二分法」嗎？這樣的二分法是一個基本的大方向，但對於劇情轉折多變的影像來說是不夠的，因此 PART 5 我們將情緒再分類得更細。

首先，第 11 章探討配樂六大要素，幫助各位讀者在面對配樂工作時得以按部就班分析，知道該從那些面向去切入下手。接著第 12、13 章，實際練習 11 種不同的情境應用，這裡的製作完全以 MIDI 為主，相當考驗讀者在樂理方面的熟練度，而 PART 4 所累積的基本功，也終於要在這裡接受嚴峻的檢驗。PART 5 學完之後，將能擁有基本情境配樂的概念與能力，「獨當一面的進行配樂工作」，也不再是夢想了。

CHAPTER

11

配樂六大要素

CHAPTER

12

多媒體影音範例實作

CHAPTER 13

混音及成品輸出

APPENDIX 附錄

附錄內容均以 PDF 電子書方式呈現，收錄於書附光碟。

APPENDIX

音樂情境演練（上）

APPENDIX

音樂情境演練（下）

APPENDIX

C

其他實作範例

01
CHAPTER

基本介面及設定

本章針對基本介面及設定做完整介紹，讓大家能快速地進入 Music Maker 的世界。

1-1 開啟畫面及範例歌曲

開啟後，首先看到的是歡迎畫面。

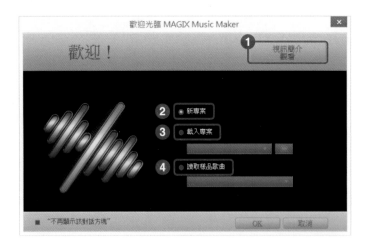

(1) 視訊簡介觀看：建議可以先看一遍官方拍攝的影片，了解軟體的全貌和應用
 方向。

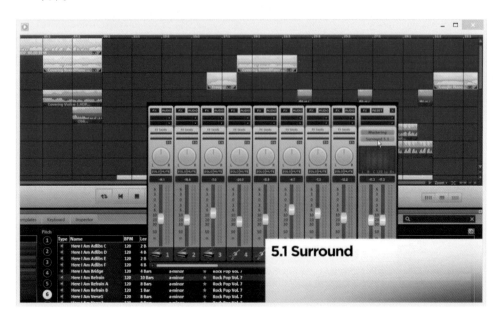

(2) 新專案：開啟一個全新的專案。

(3) 加載專案：若已有先前製作的專案，可以以開啟舊檔方式開啟。若是第一次
打開軟體，順著預設路徑點進去，可以看到內建的範本歌曲。

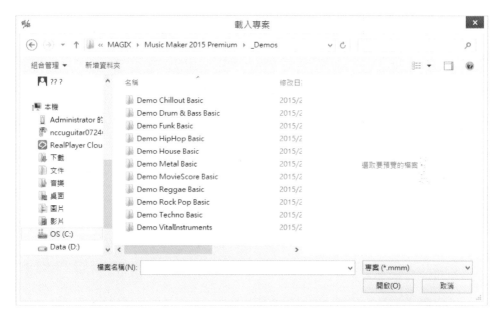

(4) 讀取範例歌曲：內建 13 首範例歌曲，感受 Music
Maker 21 豐富多變的素材庫及令人驚豔的音色。

點選左下角「不再顯示該對話方塊」，以後開啟時就不
會再看到歡迎畫面。

1-2 工作區概述及工具列介紹

開啟軟體後,我們來認識一下主編輯畫面每個區塊的功能。

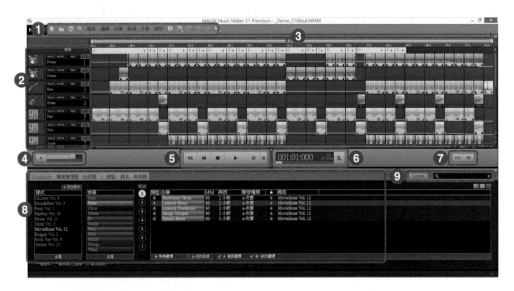

(1) 選單工具列:所有有關素材編輯的功能都在此。

工具列名稱	功能說明
	開啟新專案。
	載入舊檔。
	儲存專案。
	程式設定。本書 1-3 章節有詳細的說明。
【檔案】	「開新檔案」、「儲存」、「匯出」MP3 或 WMV 影音格式等功能。
【編輯】	「操作回覆還原」、「物件編輯」、「區域大範圍的編輯」、「音軌的增加」等。
【效果】	「自動編曲功能」、「音訊及視訊的效果添加」。

工具列名稱	功能說明
【檢視】	設定編輯畫面的呈現方式，可依據不同專案屬性做彈性的調整。
【分享】	CD 燒錄製作、作品發表至各大網路平台快捷設定。
【說明】	教學手冊及影片觀看、程式更新擴充、軟體註冊等。
	線上張貼問題。問題會連線到 Music Maker 官網做關鍵字的 Q&A 搜尋，幫助解決疑問。
	可編輯的拍值單位切換。
	往後一個動作。
	往前一個動作。
	剪切物件。
	滑鼠模式，可針對單一物件做滑鼠模式的切換。

(2) 音軌盒：樂器與效果設定，主要為軌道資訊，以及基本控制按鈕。

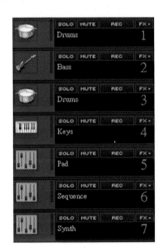

SOLO 【solo】：軌道獨奏

MUTE 【Mute】：軌道靜音

REC 【Rec】：錄音模式切換

FX 【Fx】：特效選擇

(3) 編曲區：素材配置與時間軸編輯。

- 上方的黃色區間代表循環播放區間。

- 右下角 +- 號，可做區域上下、左右解析度的縮放。

- 紅色垂直的線則代表開始（目前）播放位置。

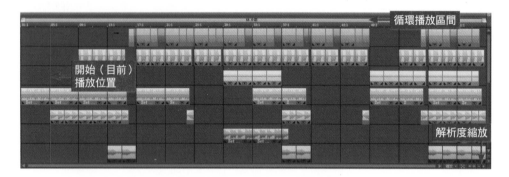

(4) 音量控制：整體音量大小聲控制，左方為【靜音按鈕】。

(5) 播放控制區：由左到右，依序是：【循環播放開啟 / 關閉】、【快速回第一小節】、【停止】、【播放】、【錄音】。

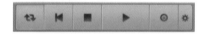

(6) 時間標記：顯示【目前播放所在的小節及拍子位置】。

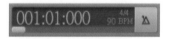

- 在時間圖示上按右鍵，可做顯示單位（小節、毫秒、影格）的切換。

 - 做影像配樂時，為了影音同步搭配，會將單位切換為毫秒或影格。

 - 純音樂創作時，以小節為單位。

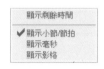

- 在 BPM 上按下右鍵，於跳出的視窗中可以變更歌曲速度。
 – 直接輸入拍值。
 – 連按電腦鍵盤「T」鍵來打拍子（打四分音符），軟體會根據輸入時間差，
 自動計算拍子。

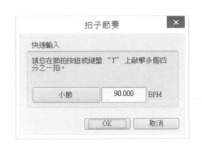

(7) 混音器、視訊及 LIVE 模式開關切換

- 混音器：集中控制各軌道的音量、相位、效果器等參數。
- 視訊：視訊模式開啟、解析度設定等。
- LIVE 模式：即時演奏功能。

(8) 素材、檔案、效果器管理區

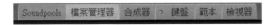

素材的管理後台：

【Soundpools】：Music Maker 系列軟體最重要的核心區塊，將內建素材依照
曲風、樂器、樂句做分類歸納管理。

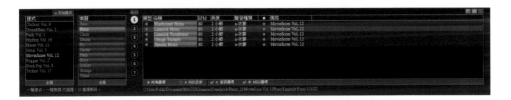

【檔案管理器】：可載入並管理電腦中的所有音訊素材。

【樂器】：Music Maker21 所附贈的 VSTI 樂器，讓 Midi 音色更多變。

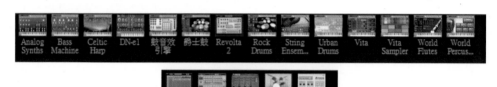

【鍵盤】：虛擬鋼琴鍵盤，輸入 MIDI 時可對照提示的鍵盤字母。

【範本】：音訊及視訊效果的套用範本。

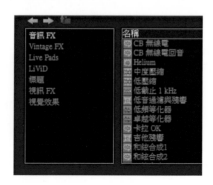

【檢視器】：可快速檢視素材上附加音訊效果的參數資訊，被處理過的效果會
亮起藍色的燈。

(9) 網路素材搜索與內建素材搜尋引擎

【Catooh】：透過網際網路，可連線到與 MAGIX 官方合作的 Catooh 網站，下
載新的音訊素材。

【右方空白欄位】：直接打入關鍵字，可針對 Music Maker 的內建素材或電腦內
的其他音訊素材搜尋，快速找到素材存放的路徑。

1-3 程式設定

【程式設定】可以針對預設環境或外接硬體設備做設定。

1-3.1 進入程式設定

從＜檔案 → 設定 → 程式設定＞，或按快速鍵 P 進入。

程式設定可以調整的選項相當多，不見得都要變更。以下介紹筆者常用的變更設定供大家參考。

（一）一般

(1) 備份編曲器自動儲存：

- 依照設定的時間週期自動儲存，萬一當機或忘記存檔時，就不用重做整個專案了。

- 預設值是 10 分鐘，讀者可依照工作習慣或電腦效能自行設定。

(2) Soundpools 清理及復位：

- 清理：若曾使用儲存在外接硬碟中的素材做擴充，但因為移除外接硬碟，導致路徑連結有誤以致讀取錯誤時，可利用此一功能將顯示目錄重新清理，恢復到僅剩下本機硬碟中的素材目錄。

- 復位：恢復到 Music Maker 21 原始預設的 10 個風格資料夾，其他非 21 版本擴充的素材都會從目錄上移除，但原始檔案並不會被刪除。

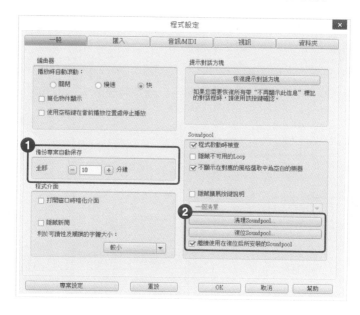

（二）匯入

有關匯入外部檔案的設定，此一欄位一般不需變更。

（三）音訊 /MIDI

(1) 音頻播放：若讀者有添購額外的錄音介面，可以從這裡變更驅動程式。一般外
接錄音介面所附贈的驅動程式，其延遲時間（Latency）都會低於內建音效卡。
目前市面上延遲時間最低的主流格式是 ASIO，若錄音介面是採用此格式，建
議就改為 ASIO。若沒有的話，可以用預設的 Wave 驅動程式，或每一組都切
換試看看，選擇播放編輯時音訊最穩定、延遲時間最短的那一組。

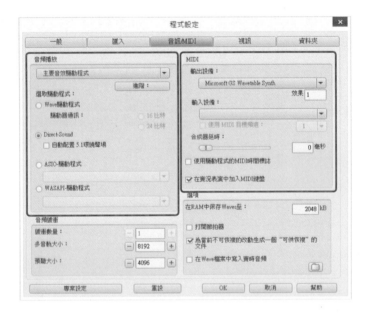

小常識：什麼是延遲時間（Latency）？

雖然現今電腦速度越來越快，效能越來越高，但在處理訊號時，依然是需要時間的，而這個時間就是 Latency。以數位音樂來說，當我們利用 MIDI 鍵盤彈奏一個音符，電腦收到指令後，開始運算你彈奏的音高、力度、拍長、音色等資訊，運算之後再轉換為類比訊號，最後透過喇叭讓你聽到。這過程儘管只有零點幾秒的運算時間，但這零點幾秒就足以影響彈奏者的手感。學樂器的人，已經習慣彈奏後就即時聽到樂器的聲音，若延遲時間過長，已經不是手感的問題了，而是直接影響到聆聽，讓前後音符重疊在一起，讓人哭笑不得。因此，解決延遲問題一直是許多數位音樂玩家所追求的。目前市面上的錄音介面 Latency 多半已經相當的低，甚至標榜「零延遲」。因此，若讀者在音樂製作過程發現聲音延遲相當嚴重，那麼，捨棄內建音效卡，添購一個外接錄音介面，重新設定驅動程式，會是一個最方便也最快的解決辦法。

(2) MIDI：若已安裝 MIDI 主控鍵盤，可以從「輸出設備」的下拉選單設定。若沒有也可直接用預設的 Microsoft GS Wavetable Synth，我們將在後面 MIDI 的章節介紹虛擬鍵盤使用方法，透過電腦鍵盤一樣可以演奏錄製 MIDI 訊號。

【視訊】：有關視訊格式及顯示設定，此一欄位筆者較少變更，讀者可依照習慣自行更改。

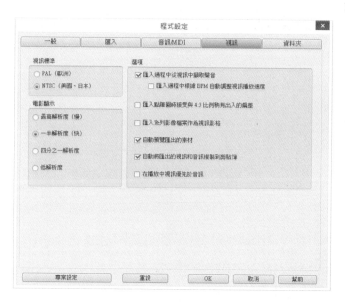

（四）資料夾

(1) 匯出：匯出檔案的存檔位置。由於預設是在 Music Maker 安裝資料夾下，很多人在匯出時沒注意，往往會找不到自己的檔案存在哪，或是要花時間找，相當不便。建議可以把路徑改成自己喜歡的資料夾，方便匯出後立即檢視。

(2) 錄製：錄音時「原始聲音檔」預設的路徑。預設路徑一樣在 Music Maker 安裝資料夾下，建議改成習慣的路徑，並盡量不要選 C 槽，以免電腦還原後那些檔案就再也回不來了。

(3) 添加 VST 外掛程式路徑：有自行安裝 VST 效果器或音色的玩家建議變更設定。由於 VST 的安裝路徑通常都很複雜，可先將路徑設定好，以後要讀取時會節省相當多時間。

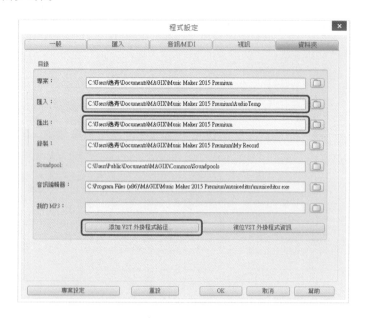

（　）1. 使用支援哪一種規格的驅動音效卡或錄音介面可以有效解決監聽延遲的問題？

(A) 主要音效程式　(B) ASIO　(C) MME　(D) DirectX

（　）2. 程式設定中「復位 Soundpool」的作用是？

(A) 清除所有素材

(B) 恢復成 MM21 原始預設的 10 個風格素材

(C) 恢復到僅剩下本機硬碟中的素材

(D) 備份工作檔中使用的素材

（　）3. 程式設定可以設定的功能，不包括下列哪一項？

(A) 匯出資料夾路徑　(B) 錄音資料夾路徑

(C) 視訊解析度　　　(D) 管理音訊素材

02
CHAPTER

素材庫使用與編輯

SoundPools 中的音頻素材是 Music Maker 的重要靈魂，熟悉這些素材的使用及
編輯技巧，是初期的首要目標。本章先從素材的基本操作開始，再來介紹素材
選擇的概念，最後則是匯出的相關設定。

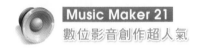

▶ 2-1 素材庫使用方法

2-1.1 素材使用方法 ||||

(1) 選擇【Soundpools】：點選上方的 Soundpools，進入素材庫選擇模式。

(2) 選擇【樣式】：樣式就是指音樂的「風格」，英文稱做「Style」。

(3) 選擇【樂器】：每種音樂風格都有常見的樂器種類，10 種風格點進去後看到的
畫面會稍有不同。

(4) 選擇【聲音素材】：

- 用滑鼠左鍵點一下，可以開始／停止預覽播放。

- 要預覽下一個素材前，記得先停止目前的預覽，電腦會跑得比較順。

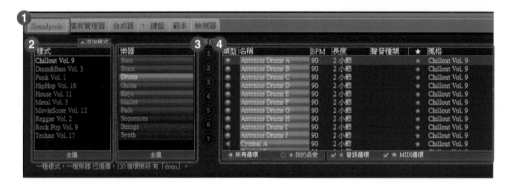

(5) 拖曳到軌道上

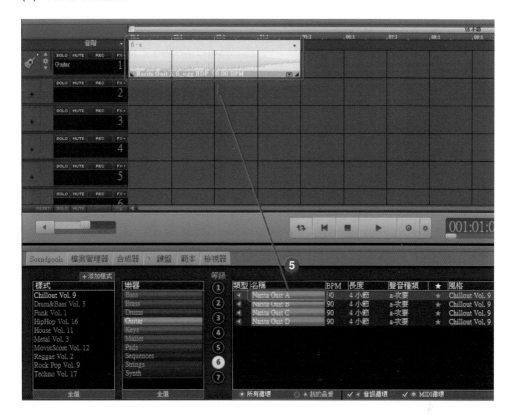

(6) 堆疊樂器：依照上述 1~5 順序，堆疊其他樂器

- 建議同一軌道放置同樣（類）樂器。EX：第一軌都放鼓、第二軌都放吉他，第三軌都放鋼琴…等，勿在同一軌道中放多樣樂器。

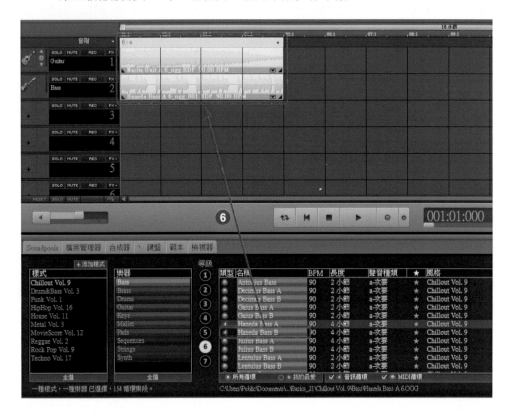

(7) 播放：點選 ▶ 播放，■ 停止播放，兩者的快速鍵均為【Space】。

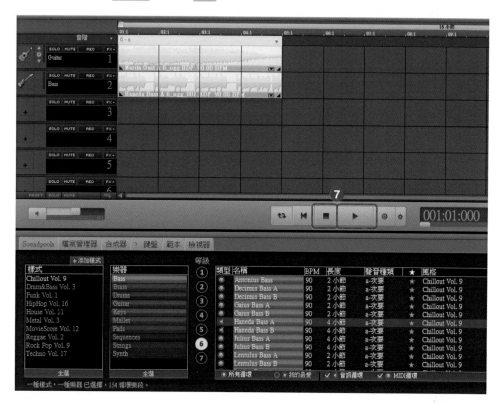

 小技巧：素材前方的二個小圖示各代表什麼意思呢？

a.「音量符號」：代表 WAV 檔案，已
經是完整的聲音波型檔。優點是
較不耗電腦資源，因為電腦僅是
單純的讀取播放；但反過來說，
它的編輯自由度也相對較低。

（WAV 素材）

b.「MIDI 符號」：代表 MIDI 檔案，是一個電腦「指令」。
它負責告訴電腦演奏甚麼樣的音高、力度、拍長、音
色等資訊，運算之後再轉換為類比訊號，因此較耗資
源。但相對的，它的編輯自由度也相當高，可以參考
原先演奏的句子，再根據自己的想法做適當的變更。

（MIDI 素材）

2-2 素材基本編輯

（一）複製／剪下／貼上／刪除

(1) 素材上按滑鼠右鍵，選擇複製、剪切、刪除物件等功能。

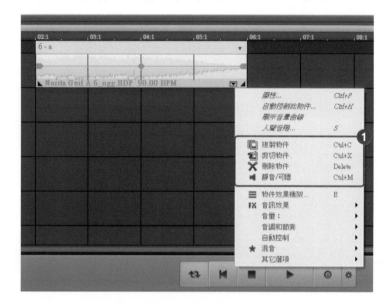

(2) 移至空白處，按右鍵後選「新增物件」貼上即可。

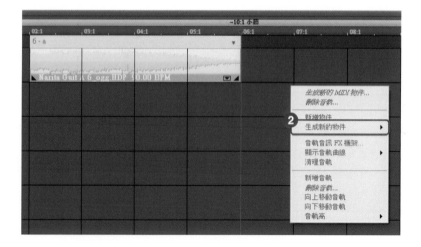

小技巧

善用快速鍵，讓你的音樂製作過程更加迅速。

- 快速複製：
 - 左手按住 Ctrl 鍵不放，右手滑鼠點選素材，把素材「拖曳」到要複製的地方後放開 Ctrl，即完成複製。
 - Ctrl＋D，直接生成一個物件在原物件旁邊。
- 快速剪下 / 貼上：Ctrl＋C，Ctrl＋V。
- 快速刪除：Delete。

（二）多重選取 / 搬移

(1) 拖曳滑鼠一次框選多個素材。

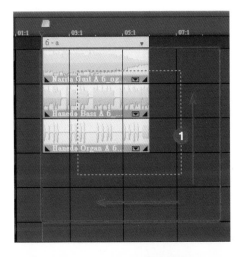

(2) 搬移或複製到目標位置。

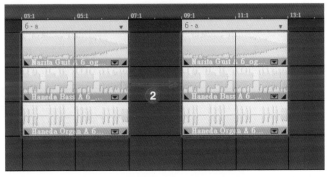

（三）延長 / 縮短

(1) 滑鼠移動到素材末端，出現橫向箭頭。

(2) 左移滑鼠，素材縮短。

(3) 右移滑鼠，素材延長。

（註：素材縮短或延長，不會影響其原始內容（如速度、音高等）。）

（四）音量大小聲

(1) 點選素材，出現橘色外框線。將滑鼠移到中間出現上下方向的箭號。

(2) 將箭頭往上拉增加音量，箭頭往下拉降低音量。

（五）音量漸進淡出

(1) 將滑鼠移到橘色框前方，出現斜向箭號。

(2) 往內拉，素材音量漸進（漸漸大聲）。

(3) 將滑鼠移到橘色框後方，出現斜向箭號。

(4) 往內拉，素材音量淡出（漸漸小聲）。

2-3 素材庫分類介紹 1- 樣式

Music Maker 在素材庫裡暗示了相當多的資訊,幫助我們選擇。2-3~2-5 利用 Soundpools 中的【樣式 → 樂器 → 素材】三個層次為架構,教大家如何透過這些資訊來選擇素材。

Soundpools 共有 10 種風格,不要說初學者了,可能連玩樂器的朋友都不見得認識。Music Maker 的精神就是輕鬆創作,我們將一切回歸到聽覺上。

2-3.1 聆聽感覺

下表中把每一種 STYLE 都列舉三種聆聽感覺,讓讀者們先有個基本認識。不過音樂是很主觀的,書中所列舉也無法涵蓋所有感覺。讀者們如果有自己的想法,也可以自行加註,未來要創作配樂時,可以翻開這張表,快速找到想要的風格。當然,最直接的方法,就是上 Youtube 打入關鍵字,聽聽市面上已發行的音樂作品,這也是許多人學習音樂風格的方法之一。

風格	一般聆聽感覺
Chillout	輕鬆、慵懶、平靜
Drum&Bass	碎拍、混雜、現代
Funk	切分、細碎、跳動
Hiphop	饒舌、嬉皮、隨興
House	前衛、舞動、重拍
Metal	金屬、吵鬧、速度
MovieScore	古典、氣勢、華麗
Reggae	悠閒、輕盈、歡樂
Rock Pop	搖滾、流行、主流
Techno	舞曲、電子、未來

2-3.2 歌曲速度 ||||

【歌曲速度】與【聆聽情緒度】，基本上是成正比的。速度越快，情緒度越高，反之則越低。歌曲速度顯示於素材右方的「BPM」（Beat Per Minute/ 每分鐘的拍數）。

類型	名稱	BPM	長度	聲音種類	★	風格
◀	Big Clap	125	1 小節		★	House Vol. 11
◀	City Groove	125	1 小節		★	House Vol. 11
◀	Clavador	125	2 小節		★	House Vol. 11
◀	Club Clap	125	2 小節		★	House Vol. 11
◀	Cymbal Shot	125	1 小節		★	House Vol. 11
◀	Dance Clap	125	1 小節		★	House Vol. 11
◀	Groove Box	125	1 小節	a-次要	★	House Vol. 11
◀	Groover	125	2 小節		★	House Vol. 11
◀	Hard Offbeat	125	1 小節		★	House Vol. 11
◀	Magic Bongo	125	1 小節		★	House Vol. 11
◀	Polo Beat A	125	2 小節		★	House Vol. 11

下表我們將各種風格速度由低到高排列。若是在同樣速度下，節奏型態也會大大影響情緒度。所謂節奏型態指的是拍子的複雜程度，若是拍子聆聽起來越細碎複雜，則情緒度相對越高，反之若拍子較為大塊簡單，則情緒度相對較低。不過這當然只是其中一個參考要素，還必須綜合樂器種類及音樂風格來決定。

風格	速度	情緒度
Reggae	70	低
MovieScore	80	
Chillout	90	
Hiphop	90	
Funk	95	
House	125	
Metal	125	
Techno	130	
Rock Pop	140	
Drum&Bass	170	高

2-4 素材庫分類介紹 2- 樂器

在創作過程中，花創作者最多時間的，往往就是樂器（音色）的選擇。本節從樂器分類開始講起，再到選擇樂器的四個方法，幫助大家有邏輯性地選擇要什麼樣的樂器。

2-4.1 樂器分類

素材庫中的樂器種類繁多，看起來很複雜，我們可以先依照「發聲原理」簡單分為：【鍵盤】、【弦樂】、【管樂器】、【敲擊樂器】，再加上【人聲】和【電子音效】，共六大類。分類好之後，再將 Soundpools 中有出現的樂器填入，是否比較有系統了呢？

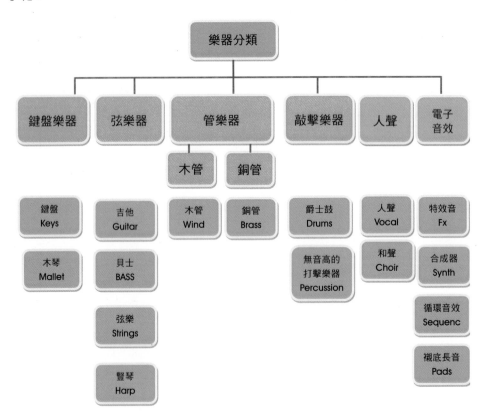

（註：FX 特效音、Sequence 循環音效、Pads 襯底長音，並非樂器種類。前者是音效，後兩者比較類似「演奏樂器的語法」，並非一定都是電子音色，但在 Music Maker 裡以電子音色居多，故分類之。）

樂器的介紹不在本書範圍，因此我們僅給予一個大分類的方向，詳細的樂器資訊建議讀者可以上網搜尋，包括外型、音色、演奏方式、音域等。有個畫面和基本認識後，對於音樂創作會有很大的幫助。

2-4.2 樂器選擇的搭配

（一）屬性

(1) 天然樂器：一般來說天然樂器比較耐聽，例如鋼琴、吉他、提琴等。這些樂器 100 年前使用，相信 100 年後一定也還在使用，不會因為時代的變遷而大幅度地改變音色。若希望音樂呈現的感覺是比較經典、雋永，那麼天然樂器的選用比例可以提高。

(2) 非天然樂器：非天然樂器泛指電子類的音效。這類音色可以凸顯時代感，比方說 70 年代的 Disco 合成器音色，現今聽來就有點老派的感覺，而且一聽就可以大概分辨出是該時代的音色。不同時代都會有當下流行的電子音色，因此若要凸顯時尚、潮流的時代感，可以多用電子音色。但反面來說，現今（2017）聽起來很炫的電子音色，2027 年再聽，肯定又是老派了。因此，較不耐聽也是非天然樂器的一個特性。

使用法：依照上述特性，適當地調整天然與非天然樂器的比例，將有助於整體音樂的豐富感。例如：四軌天然樂器、兩軌非天然樂器等等。

樂器屬性分類及優點：

屬性	優點	聆聽感覺
天然樂器	耐聽	經典、雋永
非天然（電子）樂器	具有時代感	時尚、潮流

（二）材質

中國古籍將樂器材質分為八類：金、石、土、革、絲、木、匏、竹。然而八類當中彼此聲音又有相近之處，樂器製造演變至今，也幾乎非單一材料所構成，因此我們將材質簡單分為四大類，分別是：金屬、木頭、土質、皮革、及人聲五大類。由於不同材質的樂器各有其共鳴的特色，搭配時可以試著平衡地混搭，避免單一材質的樂器過多，例如以下配置：

樂器	材質	軌道數
吉他 guitar	木頭	1
大提琴 Cello	木頭	1
長笛 Flute	木頭（金屬）	1
手鼓 conga	皮革	1
鈴鼓 tambourine	金屬	1
唱片刮盤 Stracth	無（電子合成）	1
鋼琴合成器 Keyboard	無（電子合成）	1

上例由三個木頭樂器為主，搭配皮革、金屬樂器各一，再搭配兩個電子音效，多變的材質共鳴，同樣有助於整體音色的豐富感。也可以搭配前述六大「發聲原理」去分配，例如同樣是木頭分類，若一個屬於弦樂器，一個屬於管樂器，則聲音的共鳴會更多元。

（註：現今樂器材質多所變更，例如長笛，最早是由木頭構成，被歸在「木管類」，但現今多為金屬合成材質取代。）

（三）有無音高

上述分類的所有樂器，都可以再分為有音高和無音高兩種。例如同樣是金屬製樂器，大部分的銅鈸類等就是屬於無音高的，而小號就是有音高的。上例中的唱片刮盤 v.s 鋼琴合成器，同樣是分屬無音高和有音高的，而拿人聲來講好了，一般的歌唱 v.Rap，也是有音高和無音高的搭配。因此同一屬性材質底下可以再加以音高有無的分類，讓共鳴的頻寬、甚至演奏語法更加多元。

樂器	有音高	無音高
小號	✔	
銅鈸		✔
鋼琴合成器	✔	
唱片刮盤		✔
歌唱	✔	
RAP		✔

（四）音域（補頻寬）

依照前三個分類選擇素材後，是否還覺得音樂少了甚麼呢？很有可能的一個答案是 —【音域】。

先不論音樂性，一首好的音樂作品，其音頻分佈經常是飽滿的。音頻簡單來說，就是指聲音的低頻、中頻、高頻（或低音、中音、高音）。

(1) 打開畫面右方中間的視訊監控器

(2) 打開峰值表

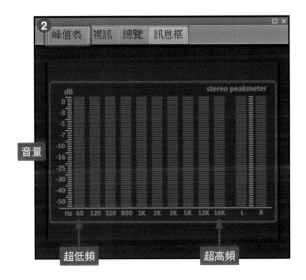

- 橫軸單位是頻率（Hz）：最左邊 60Hz，代表超低頻。最右邊 16k Hz，代表超高頻。

- 縱軸單位是音量（db）：越往上越大聲。

藉由觀察峰值表，可以了解音樂的頻率分佈，這是在音樂製作過程相當重要且極具參考價值的一個工具。我們載入一首市面上發行的歌曲，觀看它的音頻分佈：

(3) 直接把音樂檔案拖曳到軌道上。

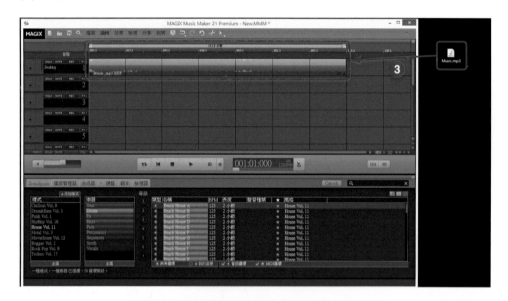

(4) 對話框「速度和節拍辨識」：當中「對大型檔案執行 Remix Agent」若勾選，電腦會自動計算音樂拍子並加以變拍，目前還用不到此功能故先將勾取消。

(5) 播放音樂，觀察峰值表

我們會發現，市面上發行的歌曲，其頻率分佈大部分時間是呈現一個完美的水平線，也就是「趨近於全頻分佈」的狀態。

以上實驗，給了我們在素材選擇上一個很好的想法 → 補頻寬。假設我們拉了幾軌素材，覺得音樂已經做得差不多了，但還想要讓整體音樂聽起來更滿一點，該怎麼做呢？

(6) 觀察自己製作音樂的峰值表

假設右圖是自己製作音樂的峰值表，目前音樂在 320Hz ～ 3K 是比較不足的，那麼我們就去找頻率分佈是在這個波段的素材。

(7) 在選擇單一素材時，順便把峰值表打開觀察。

此素材是單獨播放時的峰值表截圖，其頻率大致就落在目前缺的頻寬區段。添加到原來的音樂上，可以增加這個波段的頻率，讓整體頻率更趨近平衡狀態，就是所謂的**補頻寬原則**。

特別注意的是，補頻寬僅是一個參考準則，通常在製作的後期，需要再加軌道讓音樂更飽滿時，才會把這個原則搬出來，初期還是要以音樂性為主。

最後，下表將 Soundpools 中的樂器種類，填入本節分類的四個項目中。有些樂器分類並非十分明確，這邊僅就常見的情況歸納之。

(1) 屬性	(2) 材質	(3) 有無音高		(4) 音域
天然樂器	金屬	Y	Brass、Mallet	略 （參考峰值表）
		N	Percussion	
	木頭	Y	Winds、Strings Guitar、Bass、Harp、Piano	
		N	Percussion	
	土質	Y	Percussion	
		N	Percussion	
	皮革	Y	Drums、Percussion	
		N	Drums、Percussion	
	人	Y	Vocal、Choir	
		N	RAP	
非天然樂器 （電子合成）	無	Y	FX、Synth、Sequence	
		N	Pads	

本節提供了四種選擇樂器的參考依據，主要是幫助對樂器不甚熟悉的讀者有個方向，不至於瞎子摸象一樣隨意測試。但請記得，規則是死的，人是活的。最終還是得回歸到聽覺上。

2-5 素材庫分類介紹 3- 素材

為了做出更豐富多樣層次的音樂，素材庫再將素材作「群組」和「音高」的變化，包括：【演奏群組】以及【和弦】兩種。

2-5.1 演奏群組 ▏▏▏▏

同節拍同類型的素材會做 ABCDE⋯等編碼，以群組的概念來增加音樂的層次感。

下圖為 <Rock Pop Vol.9 → Drums> 進去的畫面，第一套出現的音色是 Ao Drums 系列，繼續往下拉，會發現這一套 Ao Drums 鼓居然有 ABCDEFG 共 7 種變化？！依序預覽，乍聽之下會感覺蠻類似的，但其實又有些許樂器的加入或減少，實際內容是不太一樣的。

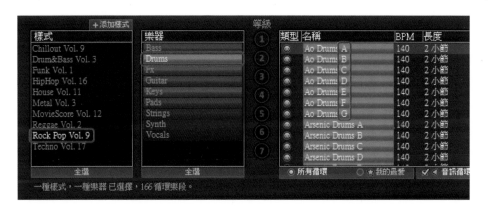

利用這個特性，可以將音樂做出「句法相似，但又有層次」的感覺，如範例 2-5-A。

(1) 鼓組 1~4 小節，使用了 Ao Drums D，5~12 小節使用 Ao Drums A，11~12 使用 Ao Drums C，13~16 又回到 Ao Drums A。

(2) 一般來說，同一首歌曲同一個樂手，在演奏句法上不會有太大的改變，但又必須稍有不同以增加層次感。只要善用這個群組編碼的功能，就可以輕易達成這樣的感覺。

範例演練 2-5-A

範例 2-5-A 使用的素材如下：

樣式：Rock Pop

軌道	樂器	1~4 小節	5~10 小節	11~12 小節	12~13 小節
1	Drum	Ao Drums D	Ao Drums A	Ao Drums C	Ao Drums A
2	Guitar	Edward Guit A	Edward Guit A	Edward Guit A	Edward Guit A
3	Bass	無	Ao BassC	Ao BassC	Ao BassC

2-5-A 的重點在於第一軌 Drums 利用了群組作變化。

(1) 開始的四小節只有金屬銅鈸（Hihat），第五小節後加入大鼓和小鼓，第 12 小節後半加入過門（Fill）。

(2) 把這些微小層次變化做好，是音樂是否耐聽的關鍵之一。試想一下，如果整首歌鼓手都打一樣的鼓點，毫無變化，聽眾會不會聽到一半就想切歌了呢？

2-5.2 和弦 ||||

一般音樂中有所謂的「和弦變化」。我們先不談理論，單純以聆聽的方式來了解甚麼是和弦變化。

（一）回到範例 2-5-A，點選 Edward Guit A 素材同時，會發現左邊【等級】欄位，六號號碼是亮起的，其他幾個號碼則沒有亮，這代表電腦預設的素材是六級和弦。

(1) 這時請用滑鼠在 **6** 上面點一下，聽到的聲音和直接點 🔊 Edward Guit A 是一樣的。

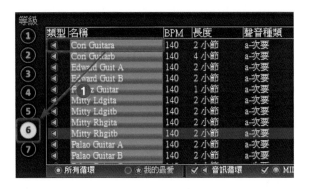

註：等級裡的號碼有 1~7，本書用「一級和弦」、「二級和弦」…「七級和弦」
正式定名之。

(2) 點選其他號碼聽看看，會發現其他和弦演奏的句法和原來六級和弦是類似的，
只是音高不同，這就是和弦之間的差異：演奏句法相同，但音高不同。

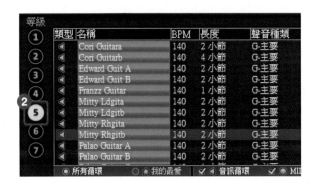

(3) 和弦使用法：直接拖曳號碼到編輯區，即可使用不同的和弦。

（二）以範例 2-5-A 為基礎，來做一點變化：

範例演練 2-5-B

軌道	屬性	1~4 小節	5~8 小節	9~12 小節	13~16 小節
2	吉他和弦	【6】	【6】	【5】	【6】
3	貝士和弦	無	【6】	【5】	【6】

(1) Track1：和弦級數僅會發生在有音高的素材上，而鼓的素材點進去沒有 1~7
可以選。故 Track1 直接套用 2-5-A 一樣的段落編排即可。

(2) Track2：Guitar 是有音高的素材，來做一點和弦變化。按照上表，我們把原來 2-5-A 全都是【6 級和弦】的素材，在第 9~12 小節改成【5 級和弦】。拖曳到軌道後，在素材名稱後方可以看到一個阿拉伯數字，代表的就是該素材的和弦級數。

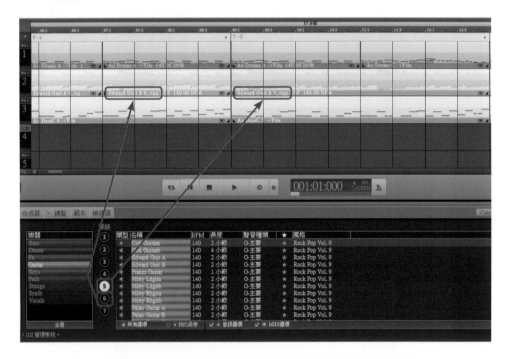

(3) Track3：同樣是有音高的 Bass，第 9~12 小節也改成【5 級和弦】，且 Track2 和 Track3 的和弦是同步的，意即相同的小節排上相同的級數。

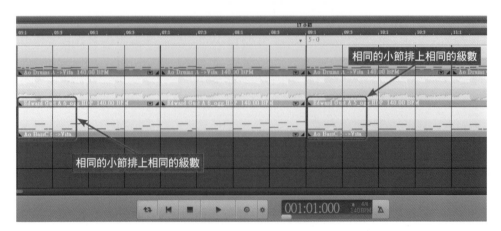

(4) 和弦總覽：在整個編曲區的最上方，顯示了每一小節的和弦級數，這是 MM21 新增的功能，大大增加了編曲的效率。

級數顯示欄位的下拉選單，可以直接改變和弦級數，從這裡去改變和弦級數，和下方選單拉上來結果是一樣的。

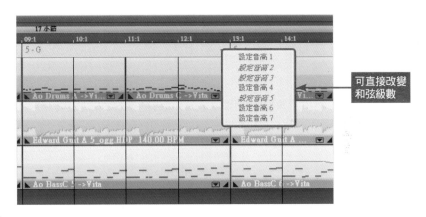

可直接改變和弦級數

排好素材之後按下播放，經過和弦變化後的音樂，是否比原來更動聽呢？

關於和弦進行其實有很多常見公式，我們在後面的章節再做深入探討。本節介紹兩個讓音樂更有層次更多變化的功能，請多加善用，千萬不要讓自己辛苦做的音樂因為過於平淡而被切歌唷！

2-6 儲存專案及匯出

2-6.1 儲存專案

(1) 開啟存檔選單有以下三種方法。

- 點選快速工具列 ![儲存圖示]。

- 或點選 < 檔案 → 儲存專案 >。

- 或按快速鍵 Ctrl+S。

(2) 輸入檔名，按下存檔，即可完成存檔。

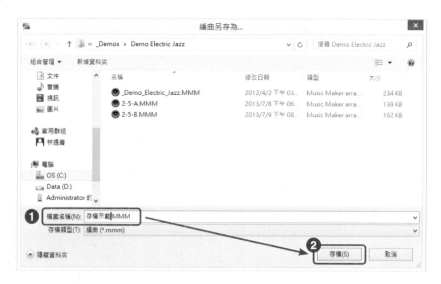

存好的檔案格式是「.MMM」檔，這是 Music Maker 的專用檔，必須用 Music Maker 軟體才能開啟。

2-6.2 開啟專案

(1) 開啟專案有以下三種方法

- 點選快速工具列 ▭ 。

- 或點選 < 檔案 → 載入專案 > 。

- 或按快速鍵 Ctrl+O。

(2) 依循存檔路徑，找到副檔名為「.MMM」的舊檔，即可開啟。

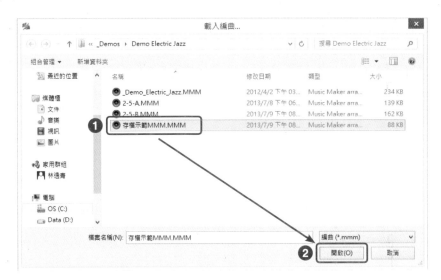

2-6.3 備份光碟

有些情況下僅儲存「.MMM」工作檔是不夠的，例如：

(1) 專案包含了外部素材（如個人圖片、影音等非原始素材庫的素材），而此專案將來要拿到其他電腦開啟。

(2) 不同版本的 Music Maker 專案，要拿到其他電腦開啟時（例如 A 電腦儲存的 Music Maker16 專案，要拿到 B 電腦的 Music Maker21 上開啟）。

上述情況電腦會無法辨識專案中的外部素材（路徑遺失），導致開啟時出現錯誤訊息。解決這個問題的方法是「備份光碟」。

開啟備份光碟步驟：

(1) 檔案 → 備份 → 保存配置和所使用的媒體

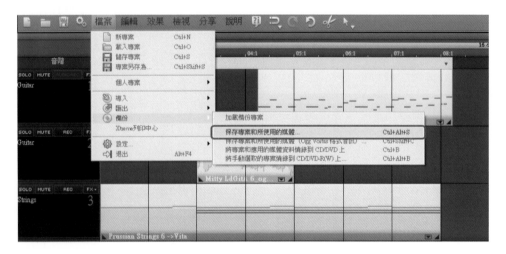

(2) 跳出對話框，選好要存檔的路徑及檔名，按下「存檔」。

(3) 儲存後，跳出新視窗。按下「建立新資料夾」後，輸入儲存的資料夾名稱。

注意，若沒有「建立新資料夾」而直接按下確定，編曲資料會存在上一步設定的路徑裡，那將會是非常混亂的狀態。務必要「建立新資料夾」，將所有資料「打包」在一起。

(4) 按下「確定」完成。所有的編曲素材，都被儲存在設定的路徑資料夾裡。

▶ 2-7 混音器使用與匯出聲音檔

到目前為止各位讀者應該已經有一些作品產生了，也迫不急待想要匯出聲音檔吧！
在匯出之前我們先利用「混音器」，對整體音場做一點基本微調，這樣匯出的作品
會更有臨場感，平衡感會更好。

2-7.1 開啟混音器（Mixer）||||

(1) 點選工作區右方中間的混音器按鈕 ▦ ，或按快速鍵 m。

(2) 出現混音器控制介面，混音器下方的樂器軌道與編輯區是對應的。

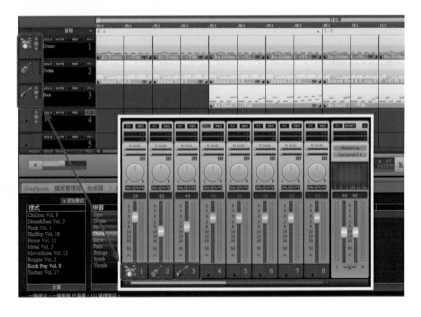

2-7.2 混音器介面 ||||

(1) **音量推桿**：控制音量大小聲。這裡的推桿控制的是「整軌音量」，與前面章節提到「單一素材」音量不同。

(2) **獨奏 / 靜音**：solo/mute，與音軌盒的功能一樣。

(3) **相位旋鈕**：設定軌道定位，要出現在整個音場的哪個位置（左、中或右）。

(4) **整體音量**：整首歌曲的音量調整，與主編輯區 ◀▬▬▬▬▬▬ MIDI 的功能是一樣的。

(5) **關閉混音器**：將混音器關閉，回到主編輯區。

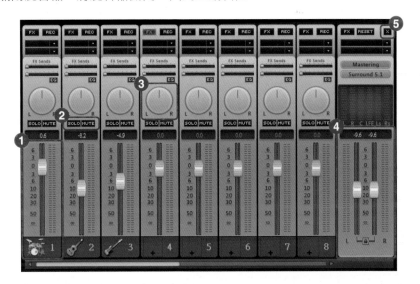

2-7.3 混音器調整基本原則 ||||

混音器調整是音樂輸出前的重要步驟，本章先介紹幾個基本的原則：

功能	原則
音量推桿	(1)「主角大聲，配角小聲」。 (2) 主角一般會是：主唱、主旋律、獨奏樂器、主要的歌曲律動等。 (3) 配角一般會是：合音、偶而插入的旋律、伴奏樂器、特效音、次要的歌曲律動等。

功能	原則
相位旋鈕	(1) 低音樂器盡量靠中間,高音樂器可以擺兩邊。 (2) 節奏點簡單大塊的擺中間、節奏點細碎複雜的擺兩邊。 (3) 主角擺中間,配角擺兩邊。 (4) 有左就有右。左右兩邊的樂器數量一樣多,且高低音平衡。(EX:左邊 30 度有一個低音,右邊 30 度也放一個低音,左邊 60 度有一個高音,右邊 60 度也放一個高音… 以此類推)

2-7.4 輸出聲音檔

(一)開啟輸出視窗:<檔案→匯出→選擇匯出格式>

紅色框內的都是音訊匯出格式,讀者可以依需求選擇。這邊示範 MP3。

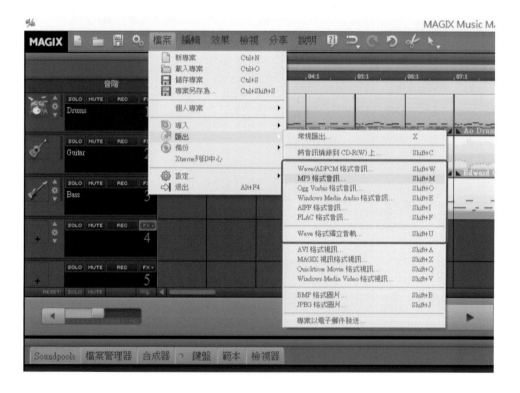

（二）點選 MP3 後，出現下方畫面

(1) 選擇輸出檔案的存放路徑。

(2) 設定位元率：位元率越高音質越好，可依需求選擇。

(3) 「僅匯出起始標記和結束標記之間的區域」請打勾。

(4) 按下「確定」，即可完成。

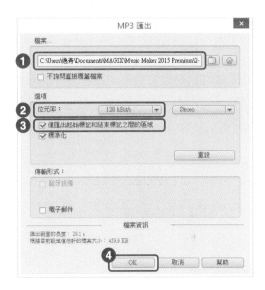

小技巧：什麼是起始標記和結束標記之間的區域？

起始標記和結束標記之間的區域就是主編輯畫面上方黃色的循環播放區間，進入匯出畫面之前可以先設定好。

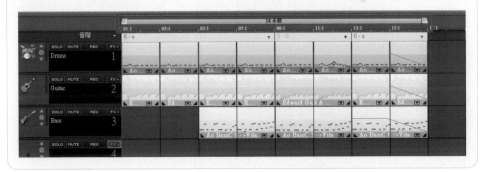

（三）匯出完成

出現下面畫面，代表匯出完成。此時電腦會自動播放匯出的音樂。

▶ 2-8 自動編曲功能

接下來介紹一個超級好用的功能【Song Maker 自動編曲】，利用這個獨家技術，只要幾個步驟就可以快速編輯出一首曲子，現在就讓我們來感受自動編曲的神奇魔力。

2-8.1 啟動 Song Maker 功能 ||||

（一）開啟 Song Maker

(1) 點選工具列 < 效果 → Song Maker>

(2) 快速鍵 W

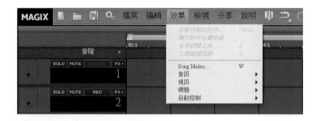

2-8.2 Song Maker 操作 ||||

Song Maker 的操作步驟相當直覺，由左到右依序操作即可完成。

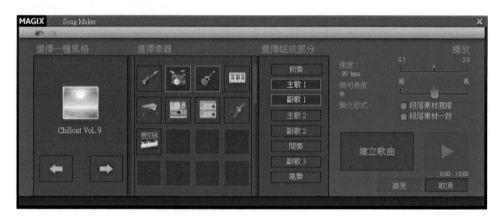

（一）風格選擇

按下左右方向鍵可選擇風格，這邊可以選的風格和
【樣式】裡面是一樣的。

（二）樂器選擇

按滑鼠左鍵，選擇想要的樂器，被選擇的樂器會呈
現藍色框狀態。

（三）選擇組成部分

(1) 歌曲段落選擇：按滑鼠左鍵，選擇想要的【歌
 曲段落】，被選擇的段落會呈現藍色框狀態。

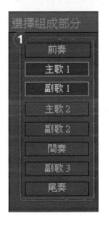

 ## 小技巧：什麼是段落？

通常歌曲都會有不同的段落，製造【起、承、轉、合】的感覺。把這概念套用到歌曲上，再加以細分，就變成了這些段落。下表是流行音樂裡，一首大約 3~4 分鐘歌曲的常見段落，在 Music Maker 裡或許不太會做到如此完整的結構，但各位讀者仍可參考，因為不論哪一種音樂，起、承、轉、合的敘事特性一定不會變。因此，即使是短時間的作品，只要有段落的區隔，都可以依此特性補強，讓段落特色更鮮明，更有層次感。

分類	段落		特性
起	前奏		(1) 嶄露 STYLE 的特性。 (2) 預告主題，醞釀歌曲氣氛。
承	主歌	主歌 1	(1) 音樂情緒相對平緩，像是敘事的開頭。 (2) 通常不是歌曲的記憶點，被重複次數不多。
		主歌 2	(3) 主歌 2 通常會在副歌 1 之後再度出現。主歌 2 和主歌 1 旋律相同（或僅少數音差異），且歌詞可能會不同，此即為主歌 1 與主歌 2 的差別。
	副歌	副歌 1	(1) 記憶點強烈，被重複次數較多。
		副歌 2	(2) 音響效果豐富，情緒相對高亢。
		副歌 3	(3) 軌道數最多。
轉	橋段		(1) 又稱發展部，全新的段落，但只會出現一次。 (2) 整首歌最高潮（有些歌曲會逆向操作），因為反差讓此段落具有戲劇效果。 (3) 出現在所有主題（主副歌）都已充分呈現後，通常會在歌曲中後半段。 (4) 可編排新的和弦進行，並使用新的樂器。
合	尾奏		(1) 重複主題動機。 (2) 讓歌曲情緒緩降（速度漸慢、編曲要素減少）

(2) 樂句長度設定：不同歌曲段落長度皆不同，有些歌前奏只有 4 小節，有些會到 16 小節之多。可以根據需求設定【短、中、長】段落。

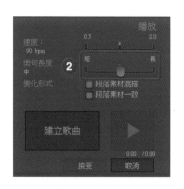

下表是短、中、長的預設小節，呈現了倍數關係。比方說前奏四小節，主歌會是八小節，副歌會是四小節…若前奏變八小節，其他的段落也跟著加倍。當然這只是一種可能，並非絕對，可以讓電腦先跑出一個參考範本，再自行增刪長度。

段落	前奏	主歌 1	副歌 1	主歌 2	副歌 2	橋段	副歌 3	尾奏
短	4	8	4	8	4	4	4	2
中	8	16	8	16	8	8	8	4
長	16	32	16	32	16	16	16	8

(3) 變化形式：此功能可以設定段落內的變化程度。

- 段落素材混搭：段落內變化差異大。

 此功能會把「不同段落間」的伴奏素材「交替拼貼在一個段落內」。例如副歌的素材，提前拿到主歌來使用。

- 段落素材一致：段落間變化差異較少。

 此功能會中規中矩地規範同一段落都是同一種伴奏樂句，不會有交替出現的情形。

小技巧

使用時機：若要做一般格式的歌曲，如流行歌曲，為了讓段落間的伴奏區分鮮明，通常會用段落素材一致。若是要做簡短配樂，或短時間內要快速變化，可以使用段落素材混搭。

（四）建立歌曲

(1) 建立歌曲：以上步驟都設定好後，按下【建立歌曲】，就會按照設定的條件，自動生成一個預覽版本。

(2) 建立其他版本：若第一個版本不滿意，可以再度按下建立歌曲，電腦會生成第二、三…. 個版本，直到聽到喜歡的版本後，按下【接受】，該版本才會正式被留在軌道上。若按【取消】，則軌道上的素材都會被清空。

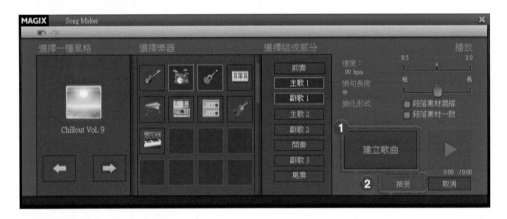

(3) 速度調整：在【套用】尚未按下前，可一邊預覽，一邊微調歌曲速度。建議調整值在原曲風的 +-10 之內，因為調整過多會使感覺跑掉。調整完再按下套用，歌曲會直接改成設定的速度。

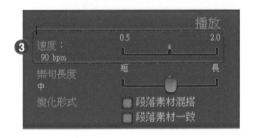

＜按下建立歌曲 → 套用＞

一首歌瞬間出現眼前，Magic!!!!

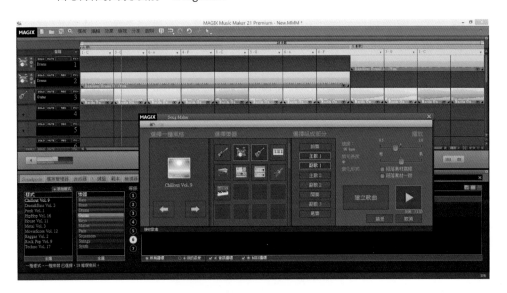

上方循環區間，可以看到剛剛設定的段落，都按照小節和順序排好了，還有清楚的標示，一目了然。

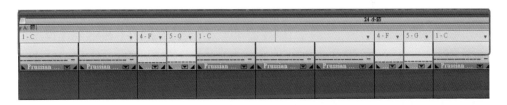

（五）其他功能

(1) 回復 / 還原

在建立歌曲的過程，若想要多比較幾個版本，最後再留下喜歡的，可以利用此功能。向左箭頭代表回到前一個版本，向右的箭頭代表向後一個版本。有了這功能，就可以反覆比較，不怕有遺珠之憾了。

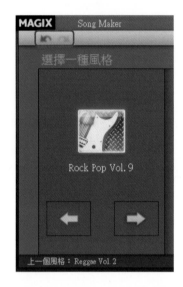

學完本章，是否覺得 Song Maker 自動編曲工具相當的方便呢？對沒有音樂基礎的人來說，這的確是一個超好用的工具。但是別忘了，任何藝術創作都應該要有「人」的元素在裡面，過度依賴自動編曲會讓你的音樂創作沒有靈魂。建議讀者在使用 Song Maker 時可以遵照以下幾個原則：

- 樂器選擇不要過多。選主要的部分即可。

- 人聲盡可能自己搭配，會較自然。

- 素材搭配可以參考自動編曲，但和弦部分建議自行加工，重新排列。

- 若一直選不到喜歡的版本，可以試試改變樂器內容。

(　) 1. 播放區中，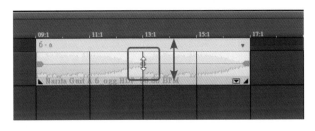 的功能是？

 (A) 視訊監視器開關　(B) 現場表演模式開關

 (C) 呼叫混音器視窗　(D) 以上皆非

(　) 2. Soundpool 的素材中包含「WAV」、「MIDI」兩種格式，下列哪一項不是 MIDI 格式的特性：

 (A) 較不消耗 CPU 資源

 (B) 包含了音高、力度、拍長、音色等資訊

 (C) 需要經過運算之後再轉換為類比訊號

 (D) 編輯自由度較高。

(　) 3. 關於歌曲速度與聆聽的情緒度敘述，何者有誤？

 (A) 速度越快，情緒度越高

 (B) 同樣的速度底下，節奏型態會大大地影響情緒度

 (C) 大部分配器條件都相同的情況下，音符數越少，情緒度越高

 (D) 以上敘述都正確

(　) 4. 下圖中，將橘色曲線上下拉動，會改變素材的哪一性質？

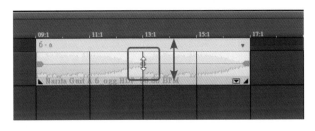

 (A) 音頻　(B) 音量　(C) 音高　(D) 速度

(　) 5. 以下風格和聆聽感覺配對，何者為非？

 (A) Chillout：輕鬆、慵懶、平靜　(B) Techno：搖滾、流行、主流

 (C) Funk 切分、細碎、跳動　(D) Metal：金屬、吵鬧、速度

() 6. 若專案中使用了外部素材，儲存時應做以下哪一動作，才能確保拿到其他電腦依然能正常開啟？

(A) 保存配置和所使用的檔案　　(B) 儲存專案

(C) 燒錄 CD　　　　　　　　　(D) 匯出視訊

實作練習

A. 根據 2-8 的自動編曲功能，完成一首至少 48 小節的歌曲。

03
CHAPTER

音訊錄音及剪輯

本章探討 Music Maker 上的音訊功能。包括外部音訊的匯入、音效調整，再透過麥克風錄製自己的聲音，最後介紹進階的剪輯功能。

3-1 音訊匯入及基本剪輯處理

3-1.1 外部聲音檔匯入 ||||

（一）使用檔案管理器匯入

(1) 點選【檔案管理器】。

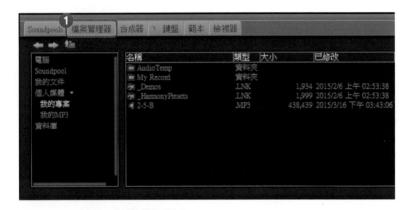

(2) 依循路徑找到檔案：若存放在桌面，建議先點選 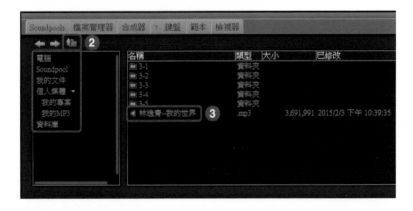，接著進入【我的文件】，裡面就會出現【桌面】選項。

(3) 點進去後，找到要匯入的音訊檔。

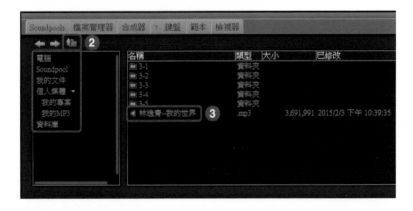

(4) 對話視窗處理：

- 雙擊兩下，或以滑鼠拖曳，匯入編輯區。

- 匯入前出現【速度和節拍辨識】對話窗。其中的【對大型檔案執行 Remix Agent】取消打勾，然後按下【確定】。

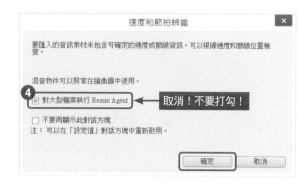

(5) 匯入完成：按下播放即可聆聽。

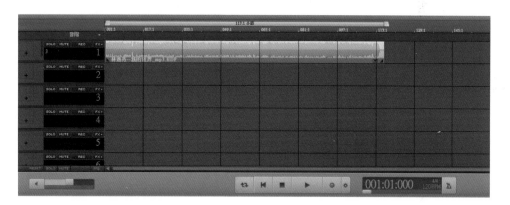

（二）利用滑鼠直接拖曳

除了用檔案編輯區外，也可以用滑鼠拖曳，這是比較方便的方法。

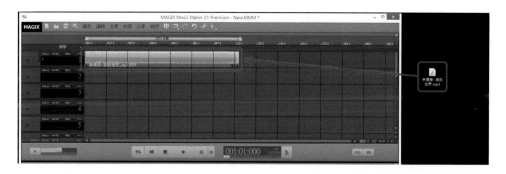

3-1.2 基本剪輯功能

介紹兩個外部匯入音訊的常見應用。

（一）剪切功能—剪輯手機鈴聲

(1) 切換滑鼠剪切模式

- 滑鼠移到編輯區上方的滑鼠模式，由【移動選擇】切換成【剪切】，這時滑鼠會變成剪刀的符號。

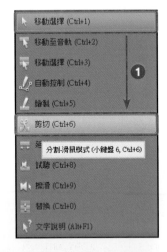

(2) 剪切

- 播放音樂並找尋剪切點。
- 按下滑鼠左鍵，將檔案剪成左右兩半。
- 建議將視覺畫面放大，可以剪的比較精確。

- 頭尾各剪一刀，中間部分即是要留下的，左右兩邊可以刪除。
- 此時將滑鼠由【剪切模式】改回【移動選擇】，才可以選取不要的左右部分，否則選取時又會一直執行剪切的功能。

(3) 循環區間對齊

(4) 切換顯示單位,測量時間。

- 黃色循環區間下方的藍灰色區域,按滑鼠左鍵出現單位切換。將單位改成
 【顯示毫秒】。

- 此時循環區間的單位從【小節】變成【秒數】,圖例區間為 63.5 秒。

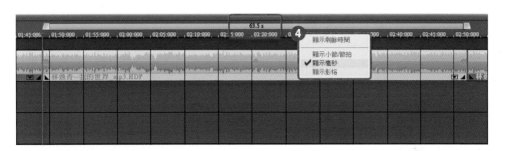

最後再將循環區間匯出音訊檔,就大功告成了。鈴聲製作因各廠牌手機不同,可
能需要再轉成各自的格式(如 iPhone 要透過 iTune 程式轉檔及匯入手機),請各位
讀者參考手機的說明書。

(二)連接歌曲 ─ 活動音樂、表演舞蹈等

很多表演活動常需要連播一首以上的歌曲,也可以透過 Music Maker 來完成。基本
上就是【剪切】加上【漸進淡出】的綜合應用。

(1) 剪切各自需要的段落。

(2) 重疊歌曲，做出漸進淡出效果。

重疊時盡量讓歌曲轉換是平順的，但又不會彼此干擾。該如何漸進淡出，重疊區抓多長，就必須靠各位讀者自己去感覺了。

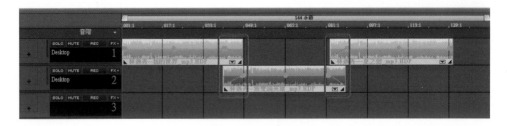

最後整個專案會呈現歌與歌之間彼此交替重疊及漸進淡出的狀況，確認銜接順暢再匯出就完成了。

小技巧

由於每首歌原始音量不盡相同，匯出前利用混音器或素材音量調整工具，反覆聆聽，將每首歌音量調到大致相同，播放時才不會出現歌與歌之間音量落差太大的問題。

3-2 單一素材效果器

匯入的外部聲音檔，可再做一些有趣的效果處理。本節先介紹簡單又好用的【單一素材效果器】，其餘效果器將在第四章做完整的説明。

3-2.1 音訊 FX

(1) 開啟【範本】→【音訊 FX】

(2) 拖曳 → 套用：滑鼠左鍵按住該效果，拖曳到要作用的素材上，此時會出現
的符號，放開後即可套用。

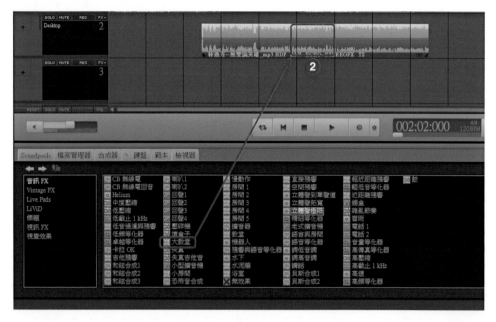

圖例為【電話】效果。套用後播放聽看看，是否很像從電話裡面聽到的感覺呢？其他如【水下】、【教堂】等，調整過後都蠻有趣的，可以試看看。

(3) 取消效果：將【無效果】套用到素材上，就會恢復到原始的音色。

(4) Vintage FX：除了音訊 FX，下方的 Vintage FX，和音訊 FX 的功能及使用方法都是一樣的，請讀者自行嘗試。

小技巧

筆者教學上習慣稱音訊 FX 是【懶人效果器】，因為直接套用，簡單方便，不需要想太多。但相對的，音訊 FX 裡的效果參數，是不能調整的，例如【教堂】要多大？是無法決定的。因此若要調整更細膩的參數，就要用以下介紹的方法。

3-2.2 聲音特效器 ||||

◐ 可針對不同參數做調整。

◐ 使用方法：以滑鼠雙擊 WAV 素材，就會跳出聲音特效器畫面（雙擊 MIDI 素材會跳出 MIDI 編輯畫面）。

以下針對每台機器做功能解說：

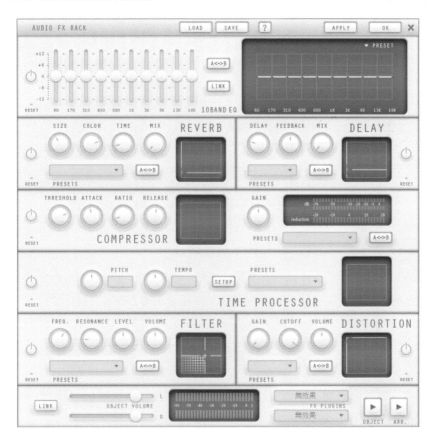

（一）10 Band EQ（十段等化器）

頻率概念：人耳可以聽到的頻率是 20~20k（20000）Hz。60HZ 左右是超低頻，
類似打雷低沉的聲音。300Hz~1K 是中頻，約略是人類講話的聲音。16K 以上則
是超高頻，非常高音，類似尖銳的刺耳聲。

(1) EQ：Equalizer 的縮寫，中文為等化器。可以針對不同波段做音量的增益或衰
減。例如聲音悶悶的，將高頻加一點，唱歌聲音不夠渾厚，加一點低頻等等。

(2) 10 Band：代表可以針對 10 個波段做調整。機器下方從 60Hz 開始，依序是
170Hz、310HZ…一直到 13Khz，16khz，總共 10 個波段。

功能介紹

(1) 調整桿：用滑鼠上下拉動，往上是增加音量（單位為 db），往下是降低音量。
圖例為 600Hz 往下減小了約 7db，3KHz 往上增加了約 10db。

(2) 開關鈕：關閉後 EQ 不會作用，同 BYPASS 的概念。但調整的波形依然還在，
再打開可立刻回復作用。通常利用此功能做 EQ 加 / 不加的前後對比。

(3) RESET：快速回到原始值。

(4) A<->B：在前後兩次調整之間切換，做差別比較。

(5) LINK：開啟時，鄰近波段會跟著連動，關閉則鄰近波段幾乎不連動。建議將
LINK 打開，聲音會較為自然。

範例應用

關於 EQ 的應用非常廣，以下介紹兩個常用的調整。

(1) 製造電話效果：3-1.1 中音訊 FX 有內建【電話】效果，那麼實際上是如何調出來的呢？其實電話的頻率集中在 800~1000Hz 的中頻左右，只要加強這個頻率，並將其他的頻率都拉掉，就可以創造出電話的效果了。

（電話效果）

(2) 聲音變年輕／咬字清楚：在 4k、5k 的地方增加一點音量，會讓聲音變年輕，咬字更清楚地感覺。

（聲音變年輕）

（二）Reverb／Delay（混響／延遲效果）

【Reverb】：進入浴室、教室或教堂講話唱歌時，是否會覺得空間的「回音」特別大聲呢？這就是 Reverb（混響）的效果。

【Delay】：在山谷裡吶喊時，遠方是否會有一個延遲的聲音傳回來呢？這就是 Delay（延遲）的效果。

Reverb 和 Delay 字面上意義很容易搞混，先利用快速調整功能聽看看。在框框中直接拉動參數越往右上角作用越明顯，越左下角越不明顯。

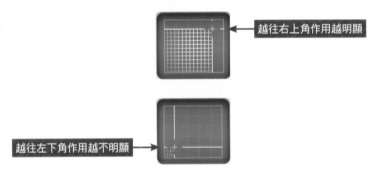

越往右上角作用越明顯

越往左下角作用越不明顯

Reverb 功能介紹

(1) Size：調整空間大小

(2) Time：調整混響的持續時間

(3) Color：調整混響的音質

(4) Mix：調整混響與原音的比例

Delay 功能介紹

(1) Delay：調整延遲音之間的間隔時間

(2) Feedback：調整延遲音的重複次數

(3) Mix：調整延遲音與原音的比例

下拉選單中有許多預設參數，都是聲音工程師設計出來的，讀者可以參考看看。

款：Studio A
款：Studio B
款：中等大小的房間
款：空曠的大廳
款：響弦迴響的板材 A
款：響弦迴響的板材 B

聲音：主音 A
聲音：主音 B
聲音：早期反射
聲音：消音室
聲音：工作室迴響的板材 A
聲音：工作室迴響的板材 B
聲音：大廳
聲音：大教室

吉他：彈簧混響，單聲道 A
吉他：彈簧混響，單聲道 B
吉他：彈簧混響，身歷聲 A
吉他：彈簧混響，身歷聲 B

鍵：舞臺回音
鍵：音樂廳

Aux: 室內
Aux: 大廳
Aux: 迴響的板材
Aux: 彈簧混響

（三）TIME PROCESSOR（音高／速度調整）

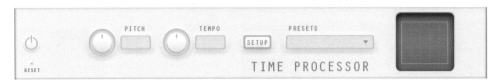

過去利用類比原理處理聲音時，若將播放速度調快調慢，音質也會跟著變高變低。但數位化後，這兩個參數可以個別調整，TIME PROCESSOR 就是這樣一台機器，可以針對【音高或速度做單獨調整】，不會動到另一個參數。

【PITCH】：調整音高。往右轉升 Key，往左轉降 Key。

【TEMPO】：調整速度。往右轉變快，往左轉變慢。

範例應用

前面我們載入了外部歌曲，可以利用 TIME PROCESSOR 做男、女生的變化。

(1) 男女變變變：把男歌手的 PITCH 往上調整 1~3 個單位，是否會有變成女歌手的感覺呢？反之，也可以把女歌手變男歌手。或是從一個男歌手，變成另一個男歌手。筆者曾經把歌手蕭敬騰的聲音，硬生生變成了張宇的聲音（往下調整 2~3 單位），朋友聽到都說「張宇有唱新不了情？」，實在是相當的有趣。

（往上微幅調整，男聲變女聲）

(2) 卡通／旁白變變變：更誇張一點，往上調約 9~12 單位，不管原來是男生或女生，這時都變成可愛的花栗鼠了。往下調多一點，則會變成渾厚低沉的黑人嗓，甚至像機器人、蝙蝠俠講話的聲音。電影裡的幕後配音，都會利用變聲功能，再加上其他不同的效果，製造出無限的可能性。本章後面會提到音訊錄音，各位讀者未來在製作多媒體作品時，別忘了利用此一好用工具，將自己的聲音做更多變化。

（往下大幅調整，變低沉的機器人）

（四）FLITER/DISTORTION

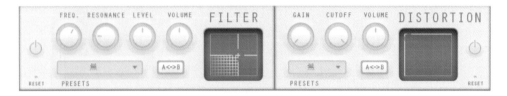

【FLITER】：濾波器，將樂器中的【某個頻率波段以上 / 以下截斷】。常用於電子樂器中，產生非自然的聲響，或強調某個頻率時也很常用。

【DISTORTION】：破音效果器。利用聲音過載的原理破壞聲音原始波形，產生「破掉」的聲音，常見於搖滾電吉他、人聲、或希望樂器產生粗糙感時使用。

FLITER 功能介紹

(1) FREQ.：調整過濾的波段位置

(2) RESONANCE：調整過濾波段的頻寬寬度

(3) LEVEL：調整過濾波段的頻寬等級

(4) VOLUME：調整音量

DISTORTION 功能介紹

(1) GAIN：調整過載 / 破裂程度

(2) CUTOFF：調整過載 / 扭曲的頻寬

(3) VOLUME：調整音量

3-3 音訊錄音

3-3.1 錄音設定

（一）錄音環境設定（若已設定好此步驟可跳過）

(1) 按下畫面中央的 ⚙，開啟環境設定。

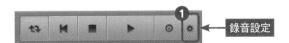

(2) 設定說明

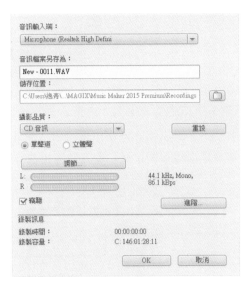

- 音訊輸入端：請切換到錄音裝置的驅動程式。

- 音訊檔案另存為：可自行設定錄音檔名，若不輸入軟體會自動以 NEW-XXXX（四位數）.WAV 儲存。

- 儲存位置：設定要存放錄音檔的資料夾，預設是 MM21 安裝路徑裡的「Recordings」資料夾。

- 攝影品質：設定錄音音質，下方可設定立體聲或單聲道。

• 調節：首先建議將【竊聽】打勾。打勾後，若麥克風訊號正確地讓 Music Maker 偵測到，則上方的 LR 音量表頭會跳動，當作一個檢查點。若沒有跳動，代表麥克風設定有問題，這時按下【調節】進行設定。

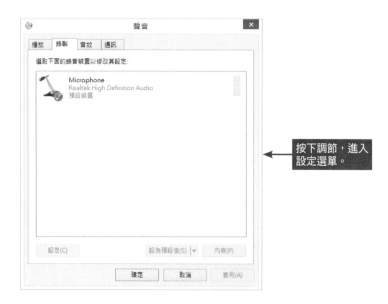

按下調節，進入設定選單。

切換到【錄製】，點擊兩下下方的麥克風後，再進入到【等級】，一般都是這裡的麥克風輸入音量被關到 0 了，所以輸入表頭不會跳動。請往右方拉開，圖例輸入音量是 68。下方的【麥克風增益】則是增加輸入音量，視情況調整。

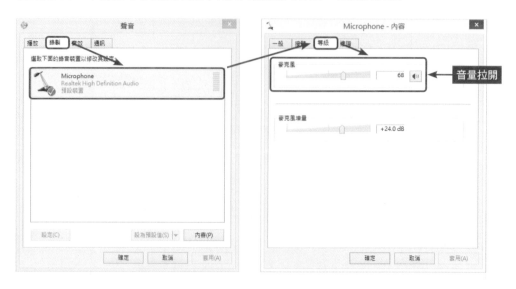

音量拉開

小叮嚀：S/N 比應用

S/N 比是音訊錄音中很簡單卻很重要的觀念。S 是 Signal，代表要錄製的訊號。N 是 Noise，代表不要的噪訊，常見如冷氣、電腦、交通聲等。S/N 比盡可能讓它大一點，最簡單的方法是加強 S 的音量，如將麥克風靠近發聲源，或利用硬體設備增加輸入音量；另一個就是降低環境噪音，如關掉冷氣、增加隔音設備，頂級專業錄音室的 N 幾乎為 0。

特別注意的是，雖然 S/N 比越大越好，但 S 不能毫無限制的擴大，因為過大的音量輸入會導致數位聲波被截斷，形成所謂的「破音」。因此要適當地控制麥克風與發聲源的距離，靠設備增加的音量也不能太多。

根據筆者經驗，在 Music Maker 這套軟體中，最佳的錄音 S/N 比位置，落在輸入表頭大約是 50%~75% 的位置，如下圖：

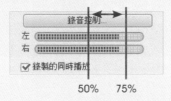

也就是說錄音時，讓最大瞬間音量落在這區間，得到的錄音品質會最好。至於怎麼控制，就用前面 (3) 裡面提到的【麥克風等級】當中的音量大小聲去調整。

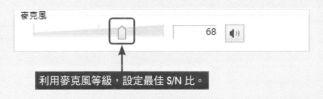

利用麥克風等級，設定最佳 S/N 比。

（二）開始錄音

(1) 定義軌道為錄音軌

- 滑鼠點擊音軌盒中的 REC

- 總共有三段：【 REC 】→【 AUDIO REC 】→【 MIDI REC 】

- 目前是要錄製聲音檔，故切換成 AUDIO REC 。

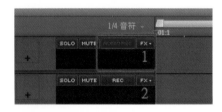

(2) 按下播放控制區中的 ◉ 錄音鈕。

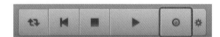

(3) 對著麥克風說話，就可以把聲音錄下來了，畫面呈現一聲波圖形。

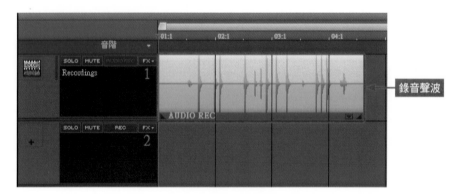

錄音聲波

3-4 卡拉 OK 伴唱帶下載及製作

本節教大家下載 Youtube 的影片，再加上一些獨家小技巧的應用，可以製作出完全去除人聲的卡拉 OK 影片。

3-4.1 搜尋「左右聲道分開處理」的卡拉 OK 影片

（一）登入 YOUTUBE 網站

（二）搜尋卡拉 OK 影片

輸入要搜尋的關鍵字。

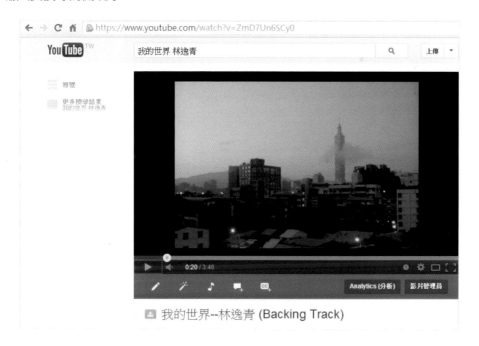

我的世界--林逸青 (Backing Track)

（三）利用聲音控制台，檢查是否為真的卡拉 OK 版本。

一般卡拉 OK 影音規格，人聲會放在右聲道，伴奏音樂放在左聲道。若關閉右聲道音量後聽不到人聲，表示此影音檔為卡拉 OK 規格。Youtube 上很多影片看似是卡拉 OK，實際上左右聲道並沒有經過分開的處理。為了確保是真的卡拉 OK 版本，我們可以利用聲音控制台來檢查。以下為 Windows 10 的介面：

(1) 開啟音量混音程式

(2) 點選 Speakers 裝置

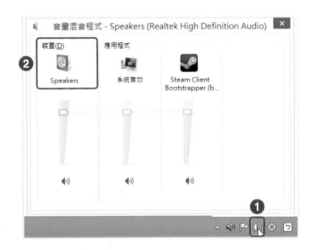

(3) 點選等級 → 平衡

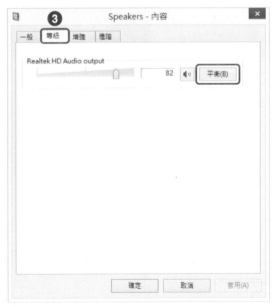

(4) 將右聲道關閉為 0

經由以上步驟後，若聽不到歌手唱歌的聲音，代表這是一個左右聲道有分開處理的卡拉 OK 格式，反之，若依然有人聲，即代表該影片左右聲道沒有處理過，下載了也沒有用，請繼續搜尋其他影片。

3-4.2 下載影片

（一）安裝 RealPlayer

RealPlayer 是一套非常多功能的影音播放軟體，還能直接下載網路上的影片（例如 Youtube）並作轉檔運用。可至 RealPlayer 官網免費下載：http://tw.real.com。

◉ 選擇【免費基本版本】，然後按【免費下載】。

PART **2** 多媒體整合

（二）下載影片

下載安裝完成後 RealPlayer 會自動和 Youtube 做外掛連結，只要將滑鼠移到影片右
上方，會出現 Realplayer 的符號。

我的世界--林逸青 (Backing Track)

● 點選【下載此視訊】，即開始下載。

（三）將下載的 flv 檔轉成 wmv 檔

因 Youtube 下載的檔案為 .flv（Flash）格式，Music Maker 並不支援，可利用 Realplayer 直接將檔案格式轉換成 wmv 檔。

(1) 在媒體櫃裡的檔案按右鍵 →【轉換為】

(2) 點選下方【按一下以選擇裝置】選擇轉換的檔案格式。

(3) 選擇 WMV（Music Maker 可讀取的檔案格式）

(4) 按下右下角【開始】，進行轉換。

(5) 轉換完成

轉換完的檔案會存在 Realplayer
的媒體櫃裡，點開媒體櫃即可
看到轉好的 WMV 檔。

3-4.3 製作卡拉 OK 影片

（一）匯入影片

(1) 利用檔案管理器將轉檔好的 WMV 檔，匯入到編輯區中。影音檔載入到軌道上
後，會出現上下兩軌。上面是影像檔，下面是音樂檔。

(2) 開啟視訊

- 點選編輯區中間右方 ，開啟視訊功能選單。

- 點選【視訊】，下方會顯示影像。播放影音檔聽看看吧！

（二）雙聲道 = 左聲道

截至上一步驟，細心的讀者應該有發現，人聲只出現在右邊。因為前面提過，卡拉 OK 影音規格，人聲會放在右聲道，伴奏音樂放在左聲道。我們可以利用 Music Maker 內建的【雙聲道 = 左聲道】功能，把左聲道複製到左右兩邊，如此一來聽到的都只有音樂了。

(1) 掛載效果器：在素材上按右鍵 →【音訊效果】→【立體聲處理器】，或點選素材後按快速鍵 Z。

會跳出 STEREO ENHANCER 這台機器。

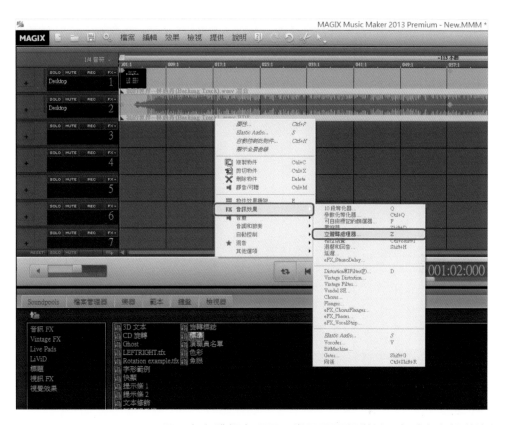

STEREO ENHANCER 是一台立體聲處理器，當需要單獨增益 / 衰減左右聲道的音量，或是聲音定位時，可以使用這台機器，有點類似【音量推桿 + 相位旋鈕】的結合體。

(2) 雙聲道 = 左聲道：下拉預設選單，點選【雙聲道 = 左聲道】，把左聲道複製到左右兩聲道。

(3) 再度播放：再播放會發現 ─ 人聲居然消失了 !!!! 就像在 KTV 唱歌時看到的畫面。其實人聲沒有消失，只是右聲道暫時被關閉了。如果要恢復人聲，只要把【雙聲道 = 左聲道】的功能解除即可。

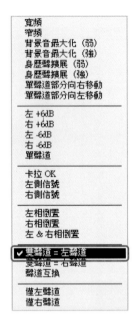

（三）升降 KEY

一般卡拉 OK 都有升降 KEY 的功能，Music Maker 也能輕易辦到。

(1) 先將物件放大，可看到上面有顯示物件資訊。按下電腦鍵盤右方的【 + 號】一次，此時物件資訊出現了 PS+1（PS 為 Pitch shift 的縮寫），代表升一個 KEY。依此類推。

聽聽看音樂，是否覺得聲音變高了呢？

(2) 按下電腦鍵盤右方的【-號】，出現了 PS-1，代表降一個 KEY，若按兩次【-號】則顯示 PS-2，表示降兩個 KEY，依此類推。

透過此功能，可以快速調整升降的幅度，不管原曲 KEY 太高或太低，都可以開心地歡唱了。

3-4.4 開始錄唱 ||||

請各位讀者利用 3-3 學到的錄音功能，將歌唱錄製下來吧！以下提供幾個小秘訣，幫助各位讀者快速完成錄音工作。

(1) S/N 比原則：「Garbage in，Garbage out」，是錄音時常聽到的一句話。若錄音時沒將音量控制好，後面再怎麼調整都無濟於事了。第一個步驟請先將音量控制好，讓錄出來的聲音飽滿、有力，且不產生破音。

(2) 分時分軌、分段補錄：很多人都會期待「One Take」，一次就完美地將歌曲唱完。其實現代錄音的工作模式，不需要給自己太大的壓力，畢竟連演員演戲都可以 NG 重來，或靠剪接來分段完成，錄音當然也是可以很輕鬆的。以下是常見的情形及解決方法：

PART
2
多媒體整合

- 我無法一口氣唱完 →【分段錄】

 - 先錄好第一段，再錄第二段、第三段…最後把整首歌接起來。不要懷疑，有些人甚至是一句一句唱，一句一句接的。

 - 不過要注意，分段錄常會出現「咬字」、「口氣」、「共鳴」、「情感」等不連貫的問題，同一首歌盡量在一天內，甚至一個半天盡快完成，否則段落間落差太大歌會不好接。

- 整段都很完美，就一句唱錯，好可惜。→【補錄】

 唱錯時別急著刪除，只要補錄那一句，最後再接起來就好。但補錄一樣會有上述不連貫的問題，所以若不滿意，當下就盡快完成補錄的工作。

3-4.5 其他伴唱音源 ||||

除了 Youtube 影音，還有一種常見的「MIDI」檔，經過頻道篩選一樣可以當作卡拉 OK 的背景音源。相關操作流程請參考本書「改編現成 MIDI 檔（MIDI 卡拉 OK）」一節。

3-4.6 影像匯出 ||||

卡拉 OK 製作完成後，最後一個動作就是匯出視訊影片。關於視訊的匯出步驟與匯出聲音檔幾乎相同，都是【檔案 → 匯出】，並選擇要匯出的視訊格式（如 AVI 或 WMV 等）。詳細步驟請參考附錄 C ＜混音及成品輸出＞。

3-5 音準調整

3-5-1 人聲音階 ||||

人聲音階功能，可以獨立調整每個音每個字的音準，即使是唱不準的音，也可以透過這個方便的功能做調整。

（一）人聲音階開啟與介面

(1) 開啟方法

- 在物件上按右鍵 → 音調和節奏 → 人聲音階
- 或點選物件，按下快速鍵 S。
- 若手邊沒有人聲素材，可以使用素材庫裡的人聲來練習。

(2) 畫面介紹

- 左邊是直立的鍵盤，方便對照音名。
- 歌詞的每個字電腦已自動判別，截斷成可單獨調整的波形區塊。

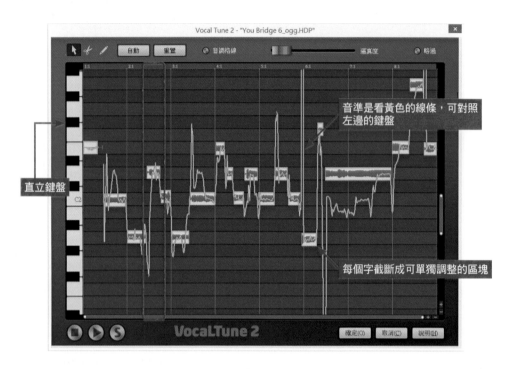

（二）人聲音階功能介紹

調整音準：工具列位於整個畫面的上方

(1) 🔺 選擇：選取、拉動

- 上下拉動每個波形區塊的音高，調整音高最基本的方法。

- 拉動過多會有失真的可能性，大約 1~2 個半音之內是比較安全的。

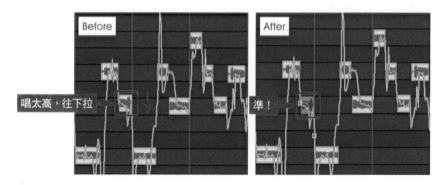

(2) ✂ 剪刀：剪切音符

- 有時電腦切的位置恰好不方便編輯，可以利用切割工具自己調整。

(3) ✏ 鉛筆工具：

- 自由地描繪聲音軌跡。

- 多半用在調整轉音或是抖音。

(4) 曲線彎曲工具

- 聲音波形的左右各有一個白點,可針對波形內的「局部」做拉提或下降的動作,而不會整體一起移動。

- 假設圖例的尾音唱太低,但開頭是準的,那就針對尾部往上拉一點,兩邊會稍微有些連動,但不會動太多。

- 曲線彎曲工具不會破壞太多原來的聲音波形,調整起來較自然。

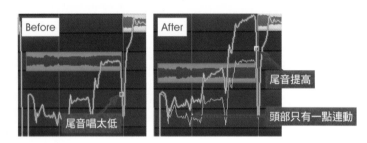

(5) 音調格線:波型只能上下移動到 100% 準的音符上,沒有中間值。

(6) 重置:還原到最原始的波形。

(7) 逼真度:微調減弱。

(8) 略過:按下此鈕所有的調整都不作用,意即 bypass,可做調整前 / 後的對比。

() 1. 關於下圖機器的敘述,何者正確?

(A) 可以調整素材的音色和速度

(B) 旋轉 TEMPO 旋鈕,素材的音高會做出對應的變化

(C) 旋轉 PITCH 旋鈕,素材的速度會做出對應的變化

(D) 將 PITCH 旋鈕向右轉,音高上升,往左轉下降

() 2. 下列 REVERB 效果的參數中,何者的敘述有誤?

(A) 〔Size〕可調整房間大小

(B) 〔Time〕可調整混響作用的開始時間

(C) 〔Color〕可調整混響音的音質

(D) 〔Mix〕則可以調整原音與混響音的比例

() 3. 下列 Delay 效果的參數中,何者的敘述正確?

(A) 〔Delay〕可以調整播放效果音之間的時間

(B) 〔Feedback〕可以調整效果音的重覆次數

(C) 〔Mix〕則可以調整原音和效果音的比例

(D) 以上皆是

() 4. 關於訊噪比值(S/N Ration)敘述,何者為是?

(A) S/N 比越大越好,沒有上限。

(B) 錄音室裡錄音的 S/N 比小於吵雜空間錄音的 S/N 比

(C) 常見提高 S/N 比的方法,是把麥克風貼近嘴巴或收音的樂器,或增加
麥克風前級的增益(GAIN)

(D) 為了獲得最佳 S/N 比,可以使用等化器(Compressor)來協助

(　　) 5. 彈性音訊功能底下，若想要自由地描繪聲音軌跡，應選擇哪個功能？

(A) ✏ 鉛筆工具　　　　　(B) ⋀ 曲線彎曲工具

(C) ⊓ 半音繪圖鉛筆工具　(D) 以上皆非

實作練習

A. 根據 3-4 的步驟，完成一首卡啦 OK 的伴唱 (歌曲自訂)。

04
CHAPTER

效果器概念及使用

以 Music Maker 的使用習慣為出發點,本書將效果器以「作用對象」分為三大類,分別是【單一素材效果器】、【單一軌道效果器】、【整體軌道效果器】。單一素材效果器在本書 3-2 已經說明,第四章將以後兩者為主。

這三大類中有些可以調整參數,有些不能調整,再加上 Direct in 和 Aux Send 概念,分類上有時會混淆。因此本章結束前,會以表格方式分類整理,讓讀者們不只會用,也能了解每種效果器的使用脈絡及概念。

4-1 單一軌道效果器（上）

單一軌道效果器，顧名思義就是「對單一軌道上的所有素材均會影響」，它是相對
於「只影響單一軌道上的單一素材」，兩者應該很容易分辨。單一軌道效果器在
Music Maker 中一共有三種，整理如下：

名稱	開啟方法	可調參數
軌道 FX	音軌盒 FX 下拉選單	N
混音器 FX	混音器上方 FX	Y
外掛效果器	點擊混音器上方兩個黑色框的下拉選單	Y

4-1.1 軌道 FX

（一）開啟方法

(1) 點選音軌盒裡的 `FX`

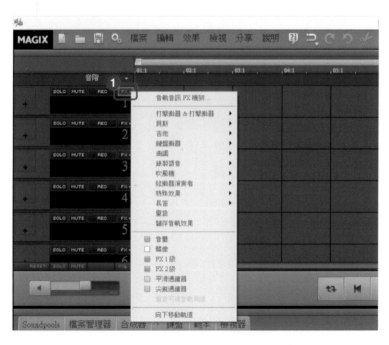

(2) 直接選擇效果 → 套用完成

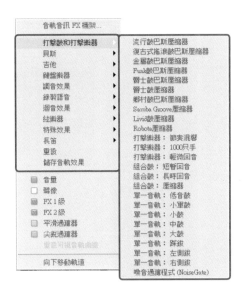

點選之後就套用完成了，簡單吧！特別注意的是，這裡的效果器和【音訊 FX】一樣是無法調整參數的。因此也可以說是【軌道版懶人效果器】。

4-1.2 混音器 FX ‖‖‖

（一）開啟方法

混音器上方每一軌都有獨立的 FX 按鈕，針對要做用的軌道按下 FX 即可。

（註：軌道 FX 最上方的 Audio FX Rack，和這裡是一樣的）

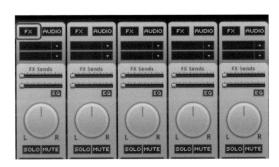

（二）操作介面

按下後跳出的是 — 聲音特效器？有似曾相似的感覺，但又好像有點不同？

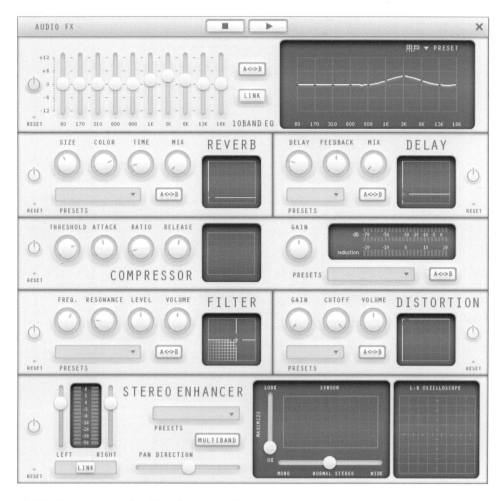

從外觀與功能上來看，從混音器 FX 點進來的介面，少了 TIME PROCESSOR，多了一台 STEREO ENHANCER，其餘的包括 10BAND EQ、REVERB、DELAY，使用法都與 3-2 提到的聲音特效器一模一樣。

少了 TIME PROCESSOR，是因為很少會針對多個素材同時變速或移調，這樣與其他軌會非常不協調，運算上也相當耗資源。為了避免使用者「誤觸機關」，就直接把這台給拿掉了。

（三）STEREO ENHANCER

STEREO ENHANCER 中文是【立體聲處理器】，當需要單獨增益 / 衰減左右聲道的音量，或是聲音定位時，可以使用這台機器，有點類似【音量推桿 + 相位旋鈕】的結合體。

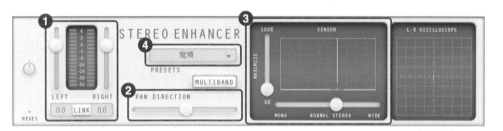

(1) 左右聲道音量調整：單獨調整左或右聲道音量，等於把混音器裡的【音量推桿左右拆開來處理】。

(2) **PAN DIRECTION**：功能同混音器裡的【相位旋鈕】。

(3) **SENSOR**：可調整聲音的寬廣度。往左代表 MONO 往右代表 WILD

名稱	調整方式	聆聽感覺
MONO	左右聲道都往中間	狹窄
WIDE	左聲道 → 極左 右聲道 → 極右	寬闊

(4) SENSOR 的預設參數。

4-1.3 單一軌道效果器影響

(1) 整體作用：如下圖，軌道 FX 的作用是整軌的。

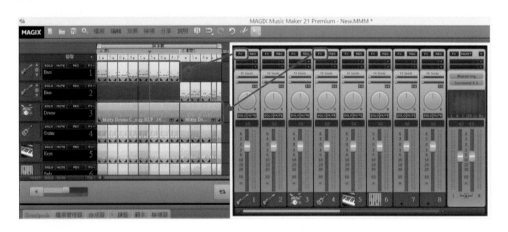

(2) 若該軌軌道效果器有作用，音軌盒或是混音器上的 FX 會亮黃色的燈。

藉由黃燈是否亮起，可判斷該軌是否為原始音色，或是做過效果調整。

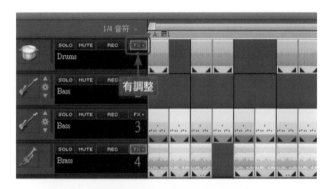

4-2 單一軌道效果器（下）

本節再介紹一個單一軌道效果器一外掛效果器。

4-2.1 外掛效果器

（一）開啟方式

點擊混音器上方，兩個黑色框的下拉選單。

（二）效果器選單

🌑 ＜MAGIX Plugins＞

MAGIX Plugins 就是 MAGIX 軟體內建的進階效果器，有許多細膩的參數，套用後會跳出個別的設定畫面。

4-2.2 外掛效果器介紹 ||||

（一）AM TRACK 經典復古壓縮器

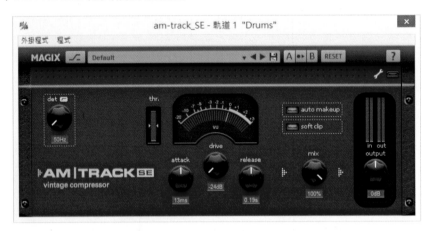

(1) 壓縮器，控制聲音的動態。

(2) 預設參數以常見流行樂器為主，建議初學者可以先套用預設參數，再根據自己感覺微調。關於壓縮效果器的詳細參數與說明，請見第 13 章。

（二）Bit Machine 濾波器

這台機器相當有趣，利用濾波原理把聲音特性整個改變，尤其是預設參數裡有許多令人會心一笑的效果。例如：bubble Bits → 製造泡泡的感覺？ chewing gum → 製造口香糖的感覺？ digital ocean → 數位海浪？還有許多有趣的變聲特效，各位讀者一定要套用看看。

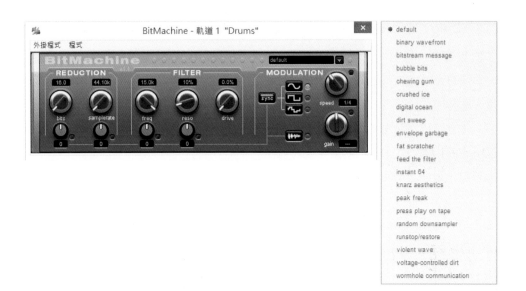

（三）和聲效果器

還記得學生時代參加合唱比賽的情景嗎？一群人唱歌，聲音總是渾厚又優美，
Chorus 效果器就是在模擬一群人一起發聲的感覺。和聲效果器經常使用在一些原
音樂器上，如預設參數裡的吉他，原本單薄的聲音，套用之後會變得飽滿、圓潤
許多。

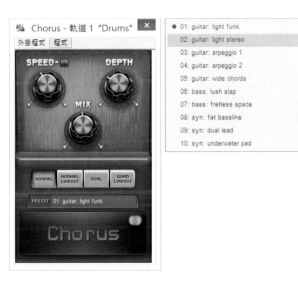

（四）Delay 效果器

參數和聲音特效器裡的 DELAY 一樣。下方的 DELAY TYPE 可以根據目前歌曲速度，直接將 DEALY TIME 設定為整數的拍值，並且可以設定左右聲道。1/2 代表每二分音符出現一次 DELAY，1/4 代表每四分音符出現一次 DELAY…以此類推。

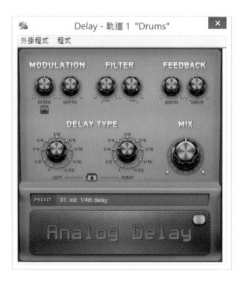

（五）破音效果器

破音是利用擴大器放大功率後失真的原理，使正弦波的訊號變成方形波，製造出麻麻、碎裂、的感覺。常見於搖滾風格的電吉他使用。DRIVE 越往右轉，扭曲程度越大。

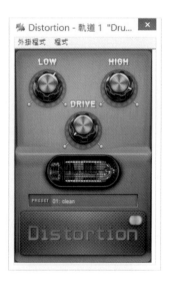

（六）Chorus/Flanger 效果器

Flanger 發聲原理與 Chorus
相近，會形成一種類似迴旋
的特殊音效。其音色相當特
別，難以形容，不過只要聽
過一次就會知道了。

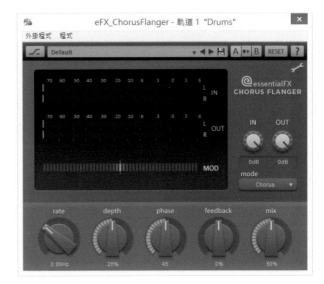

（七）Phaser 效果器

屬於 Fliter 效果器的一種運
用，先前提到的 Fliter 是
在固定的頻率範圍作用，
Phaser 則是在不同頻率範圍
交替作用。一樣和 Flanger
有著迴旋的感覺，但原理稍
有不同，請各位讀者比較一
下。

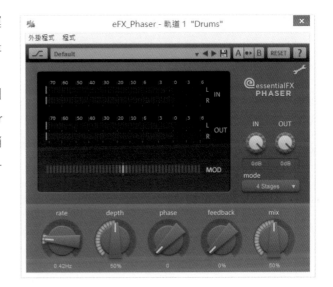

（八）立體聲延遲效果器

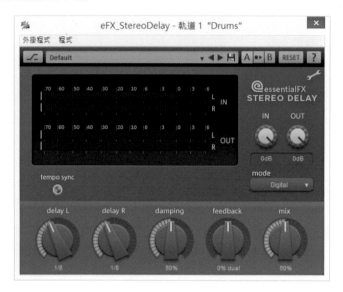

（九）人聲處理器

利用多項變數，幫人聲做特殊的處理。一般人沒有受過專業的訓練，可能很難發出各種特質的聲音，例如想要聲音「更搖滾」一點，或是「更像唱 rap」的感覺，都可以用這台來處理。

除了上述「特色增強」效果，若錄音設備不佳導致雜訊過多時，也可以用這台效果器來處理。說明如下：

- highpass：以上效果，在設定頻率以上的訊號才會通過，以下則是被濾掉。若錄音中有過多低頻雜訊，如冷氣聲、電腦運轉聲等，可以設定 Highpass 來消除低頻雜訊。唯須注意若設定值過高，原本人聲中的部分低頻也會被濾掉。

- gate：音量閘門。在設定音量以上的訊號才會通過，以下則是被濾掉。若錄音中有過多微小的的雜訊，如衣服摩擦聲、紙張翻頁聲等等，可以設定 gate 來消除這些音量小的雜訊。唯須注意若設定值過高，較細微的人聲如氣音等，也會被視為小雜訊而被消除。

- de-Esser：「嘶音」消除器，將過多的唇齒音如「嘶」、「次」等聲音消除，若原本沒有這類雜音，則不需過度使用，以免聲音反而模糊不清。

● compression：聲音動態控制，將音量控制在一定的範圍內。若錄音大小聲差
異過大時可使用，但使用過多也讓會聲音過於呆板而缺乏變化。

● tone：高音的增益及衰減。

以上五種效果都是錄音時常拿來消除不必要訊號聲的工具，筆者每一項都加註了
使用過度的反效果，是為了提醒讀者不要過度依賴這類的效果器，以免聲音反而
不自然。其實第三章提過的一句諺語 —「Garbage-in，Garbage-out」，若要真正
提升錄音品質，最好的做法還是從源頭一硬體設備（如麥克風、輸入前級等）的
提升開始。

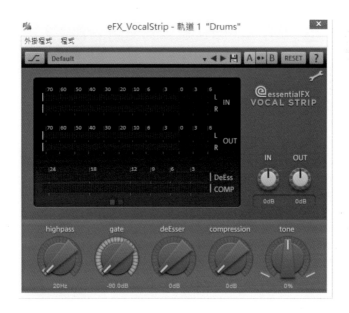

（十）濾波器

此台濾波器原理與人聲處理器中的濾波原理相同，不同的地方在於它可以設定頻率（FREQ），也就是每一段時間作用一次，由於不是一直持續作用，聽起來也會有類似迴旋的感覺。下方四個小圖形很容易辨認，由左到右分別是：

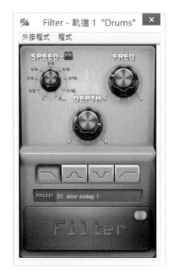

- 以下通過（以上過濾掉）。

- 某頻率點保留，其他過濾。

- 某頻率點過濾，其他保留。

- 以上通過（以下過濾掉）。

（十一）Flanger 效果器

效果參數原理與 CHORUS 相同，只是音色略有不同。

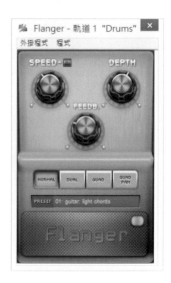

（十二）Vandal SE 多功能吉他 & 貝斯前級模擬處理器

每一位吉他手都懷抱著一個夢想：擁有一整面牆的專業錄音前級。這個夢想在 Vandal 上終於實現了。Vandal 有許多音箱模擬的功能，不管是甜甜 QQ 的 Fender 音箱，或是搖滾味十足的 Marshall 音箱，到重金屬「趁趁趁」的 Mesa Boogie，都可以在上面找到。

彈奏吉他的玩家不妨試試，先不要接任何實體效果器，只錄下吉他的原音（Clean Tone），再利用這台 Vandal 來添加效果。使用過後你會驚訝於他高品質的音色，完全不輸實體的效果器。現代音樂作品中聽到的吉他，很多都已經拋棄實體效果器，改成用軟體去後製了，因為最後混音時還可以依製作人喜好再變更音色，相當的彈性。各位吉他玩家也一定要學會這招。

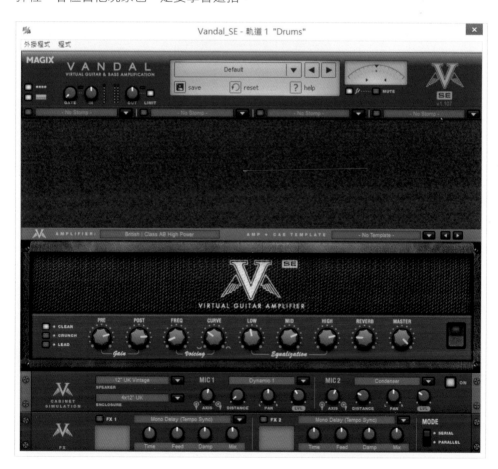

4-3 整體軌道效果器

從【單一素材效果器】到【單一軌道效果器】，效果作用範圍逐漸擴大。那麼，有沒有一種效果器，只要開一次，就可以讓所有軌道一起共用？

有的，答案就是 — 傳送效果器（Aux Send）。

4-3.1 開啟傳送效果器

(1) 將混音器上方的 Fx Sends 往右邊拉，即可開啟此功能。

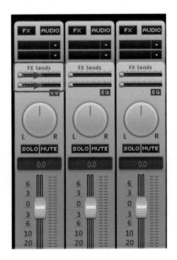

(2) 拉開後混音器右邊出現的新軌道，即為傳送效果器的控制軌道，統稱「FX 軌」。

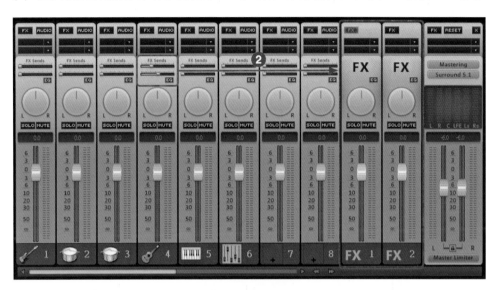

(3) 在 FX 軌上方黑色框處，掛載效果器。這裡可以掛載的效果和軌道 FX 是一模一
樣的。掛載完後按下播放鍵，此時已經可以聽到效果器處理的聲音。

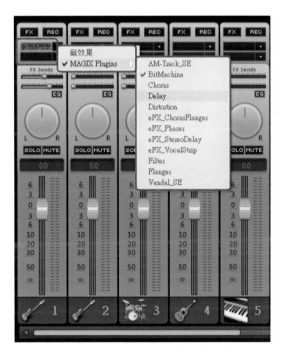

(4) 送出音量

如果 FX Sends 的音量越多的話，該效果程度就會越明顯。

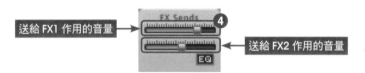

送給 FX1 作用的音量

送給 FX2 作用的音量

(5) 送回音量

如果 FX Return 的音量（FX 軌的 Fader）越大的話，效果程度也會越明顯。

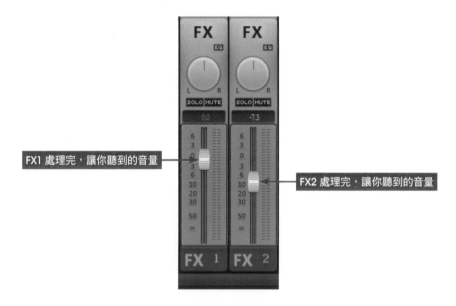

FX1 處理完，讓你聽到的音量

FX2 處理完，讓你聽到的音量

4-3.2 FX 軌作用原理與使用時機

（一）作用原理

FX 軌沒有自己的音色，它有點像是一個處理的中繼站，必須讓實體軌道音色先「匯入」，處理過後再「匯出」才會有聲音。下面比較了「非傳送效果器」和「傳送效果器」之間的差異：

非傳送效果器的訊號流（Insert）

A、B、C 三種樂器，同時需要 FX1、FX2 效果，非傳送效果器的接法，同樣的機器要重複開 3 次，一共需要 6 台。而且這樣的接法，已經聽不到 A、B、C 原來的「原音」了，都是處理過後的「效果音」。專業上我們稱這種用法叫「Insert」。

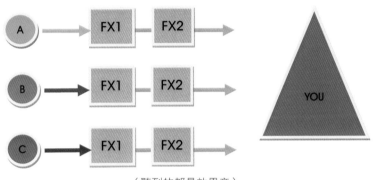

（聽到的都是效果音）

傳送效果器的訊號流（Aux Send）

各樂器除了原音直接傳送出去外，也分送給 FX1、FX2 處理，所以最後也送了效果音出去。傳送效果器的接法，不管幾個樂器需要，永遠都只要開一次就好，一共只需要 2 台。而且這樣的接法，依然保有 A、B、C 原來的「原音」，可以調整「原音」和「效果音」之間的比例。

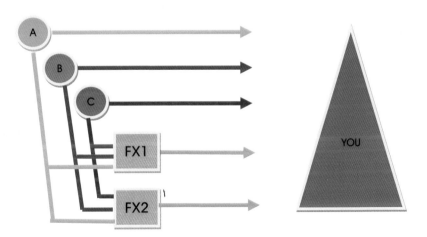

（聽到原音和效果音，可以自行調整比例）

（二）使用時機

看到這邊大家可能會覺得傳送效果很神奇，那為何不全部都用傳送效果就好？

其實傳送效果比較常使用在空間系如【Reverb】、【Delay】等效果，而非空間系如【EQ】、【Distortion】等「會改變原始音色的效果」，則較少使用。因為按照傳送效果器的原理，如果同時可以聽到「改變前的音色」和「改變後的音色」，不是相當矛盾嗎？以破音效果器來舉例，各位讀者曾聽過一個吉他手彈出來的聲音既有 Clean tone，又有破音嗎？那會有點令人錯亂。但是空間系如 Reverb 就沒有這問題，因為現實生活中聽到的聲音，本來就是原音＋空間回音所組成，如下圖：

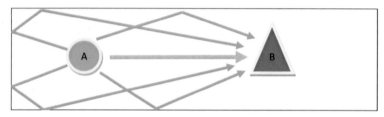

（原音：黃色線條　空間回音：藍色線條）

因此，傳送效果器還是盡可能都以空間系為主，當然如果刻意想創造特殊的音效，不管什麼屬性的效果都可以試看看，沒有一定的對錯。

小常識：哪些是空間系效果？

常見的像是：Reverb、Delay、Chorus、Flanger、Phaser，都是廣義的空間效果器。但是否適合拿來當 Aux Send 用，還是必須當下自己判斷。筆者的經驗就是，只要會改變原始音色的效果器，我很少拿來用【Aux Send】的用法，而是直接用【Insert】。但不會改變原始音色的效果器，則是兩者都適用。

4-3.3 練習範例

範例 4-3.3，假設這首歌的第一、三、六軌，需要 Chorus 效果。

(1) 將第一軌的 FXsend1、FXsend2 往右拉開，啟動隱藏的 FX 軌。

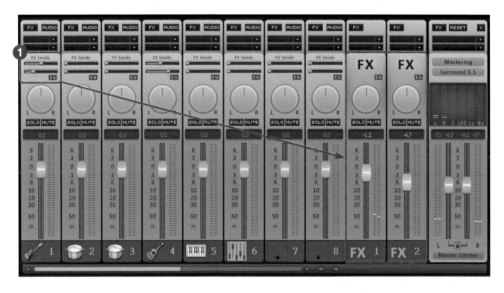

(2) FX1 軌掛了一個 Delay 效果。

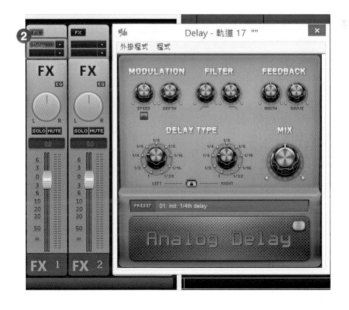

(3) FX2 軌掛了一個 Chorus＋Reverb 效果。

- 先在黑色框處點選 Chorus 效果。

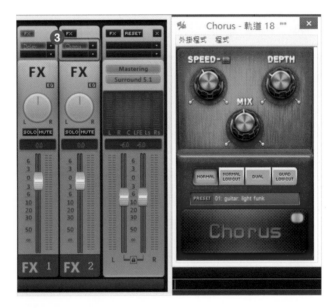

- 再到上方 FX 開啟 Reverb

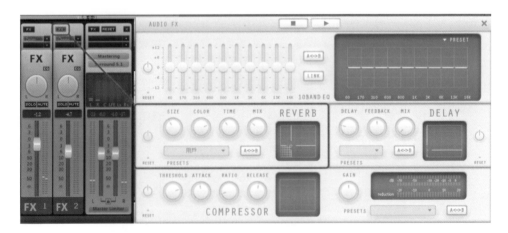

(4) 將一、三、六軌的 FX1、FX2，依照需要的效果程度各自拉開，完成。

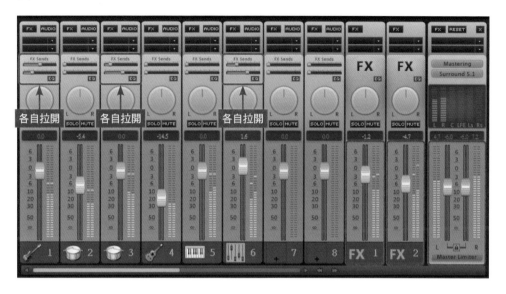

參考上圖，幫各位讀者釐清幾件事：

- 所有軌道的 FX Send1 都是 Delay 效果器，所有軌道的 FX Send 2 都是 Chorus＋Reverb，大家一起共用這兩組效果，沒有例外。

- 雖然一起共用，但需求程度不同，比較一、三、六軌的 FX Send 1、FX Send 2，往右拉開程度不同。

- FX1、FX2 軌的音量表頭在跳動，代表著一、三、六軌確實送了音量過來，經過處理後，再把音量給送出去。可以想像一下，FX1 軌發出的是一群樂器的 Delay 聲，Fx2 軌是一群樂器的 Chorus＋Reverb 聲。但最後聽到的（Master Limiter），是一群樂器的原音 + 一群樂器的效果音。

如果能理解以上幾點，代表對於傳送效果器的操作及原理相當清楚了。

4-3.4 效果器整理 ||||

回顧本書所有提過的效果器，做一個表格的總整理，希望各位讀者都能思考過一遍，對於效果器的使用將會更得心應手。

分類（作用）	名稱	開啟方法	調整參數	適用效果
單一素材	音訊 FX	範本 → 音訊 FX → 直接套用	不可	全部
	聲音處理器	雙擊 Audio 素材	可	
單一軌道	軌道 FX	音軌盒 FX 下拉	不可	
	混音器 FX	混音器上方 FX	可	
	外掛效果器	混音器上方黑色框	可	
整體軌道	傳送效果器	混音器上方 Fx sends	可	空間系效果

（　　）1. 下圖中 1 的功能為何？

　　　　(A) 左右聲道音量調整　(B) 向位調整　(C) 寬廣度調整　(D) 空間感調整

（　　）2. 承上題，2 的功能為何？

　　　　(A) 左右聲道音量調整　(B) 向位調整　(C) 寬廣度調整　(D) 空間感調整

（　　）3. 以下圖中 FX 點選開啟的效果器，具有哪些功能（複選）？

　　　　(A) 只能影響單一軌道的素材　(B) 可影響整體軌道中的素材

　　　　(C) 可調整空間、音頻等參數　(D) 可調整素材音高、速度的參數

（　　）4. 下列哪台機器，屬於空間系列效果？

(A)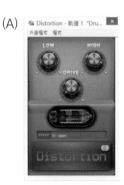

(B)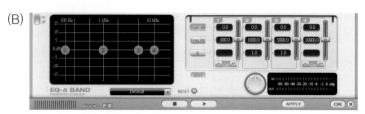

(C)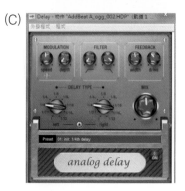

(D)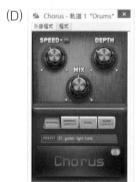

05
CHAPTER

音效配樂製作

多媒體作品除了【人聲】之外,其餘聲音都可視為【配樂】,而配樂可以再分為
【音效配樂】與【音樂配樂】。

音效配樂扮演相當重要的角色,舉凡電視、電影、電玩、有聲書等,都加入了
大量的音效,幫助觀眾融入其中。音效配樂看似容易,但還是有許多細節容易
被忽略。學習完本章後,各位讀者在製作音效時將能有個全面而完整的思考。

5-1 音效分類及製作

5-1.1 音效分類

（一）自然音效

自然音效是指【現實生活中，伴隨動作一定會發出的聲音】。例如：走路聲、開關門、引擎聲、爆炸聲等。自然音效最為直覺，但也因為有既定聲響，不能隨意亂配，除非是刻意製造特殊效果。

（二）人工音效

人工音效是指【現實生活中，不會伴隨動作出現的聲音】，這類音效通常是為了增加影片效果而配的，尤其在卡通、動畫、廣告類的影片中被大量運用。例如：「一隻地鼠從地洞裡探出頭來」，配上了一個可愛的「彈簧音效」。現實生活中，地鼠從洞裡探出頭來怎麼可能有聲音呢？因此，這個為了增加戲劇張力的非現實音效，就是人工音效。

人工音效的運用相當考驗配樂者的想像力，原本沒有聲音的動作，都可以賦予它一個音效，彷彿有了生命一樣。人工音效可以再分為兩種：

- 無音高：像「啾」、「咻」、「碰」等狀聲類的，都是無音高的人工音效。上例的「彈簧音效」也是屬於無音高的。

- 有音高：簡單兩三個有音高的小短句。例如主角聽到晴天霹靂的消息時，臉上露出誇張的驚訝表情，而背景配上低沉厚重的「do~~ si~~~」兩個音。有音高的人工音效僅限一個短暫的動作效果，若已經發展成一個樂句了，則被歸類在【音樂配樂】裡，這在後面的章節才會說明。

　　人工音效既然不存在於現實生活中，配樂者怎麼配都可以，但，又不能過於偏差，所以才會說它相當考驗配樂者的創意和想像力。好的人工音效應該是讓觀眾沒有任何感覺，彷彿該動作本來就伴隨這個聲音似的。

5-1.2 音效製作的方法 ||||

（一）現成採樣音色

直接找現成的音效還叫「音效製作」嗎？事實上，世界上幾乎所有自然音效，都已經有音效製作公司採樣完成了，甚至還分門別類，品質精良，應有盡有。現今影片製作流程中，因為時間成本考量，大部分音效都直接使用現成音色，自行收音的比例已大幅降低。唯現成音效有版權問題，使用時須特別注意。

（二）自行收音製作

現成採樣音色固然方便，但有時手邊素材庫沒那麼齊全，或是沒有適合的，就只好自己錄製了。自行收音又分為兩大類：室內收音與室外環境收音。

● 室內收音

室內收音是一門深奧的學問，甚至有專業的「動作配音員」協助製作音效。其工作模式是一邊播放影片，一邊做出同步的聲響，任何可派的上用場的道具（包含身體）都能使用。例如：

【揮拳】：雙手手腕對碰。

【身體被打到】：打枕頭、棉被、身體的部位。

【衣服摩擦】：衣服摩擦。

【砍殺】：拿刀子插入水果、蔬菜。

【撞擊】：各式各樣物品對撞（木頭、金屬、塑膠、玻璃等）。

【雨滴聲】：彈手指、拍打大腿。

【口技】：使用各種人聲口技模擬。

室內收音的好處，除了省去找音效的時間外，跟著影片的連續動作，配音員也可以設計好一連串動作，一氣呵成，聽覺上會比貼上採樣片更流暢、真實。如果說演員是「在攝影機鏡頭前演戲」，那麼音效配音員就是「在麥克風前演戲」。

◯ 室外環境收音

環境音是指背景當下應有的聲響,如飛機場,應有熙攘的人群聲、隱約的廣播聲、拖行行李的聲音等。很多初學者常會忘記配上環境音,導致影片無法融入真正的氣氛。

根據 S/N 比原則,拍攝時為避免影響到人聲對白 (S),環境音 (N) 應該要越小越好。所以環境音通常會另行收錄,後製時便可單獨調整音量大小。即使該環境沒甚麼特別明顯的聲響,依然可以收錄下來,或留意拍攝現場一些特殊的聲響,如窗戶震動吱吱作響的聲音等。這些聲音不見得都需要,但後製時可以拿來搭配使用,增添戲劇張力和效果。

現在很多環境音都用現成採樣片取代,但配過音的都知道,常常只能找到「很像」的音效,例如明明要配「台北火車站的背景環境音」,但無奈手邊能找到的是「紐約地鐵站的環境音」,拿來配不是不行,但總是少了一個「味」。因此若時間足夠,親臨現場收錄的「味道」,不是現成採樣片能比擬的。

5-2 音效素材搜尋及變化技巧

本節介紹現成音效素材的搜尋，以及調變的小技巧。

5-2.1 音效素材搜尋

（一）CATOOH 網站

CATOOH 是與 MAGIX 合作的素材提供網站，來裡面尋寶吧。

(1) 點擊編輯區右方的 Catooh 圖示

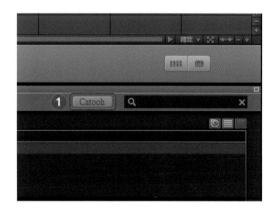

(2) 點擊後出現登入的畫面：若
讀者先前有登入過，請填入
註冊資料。若沒有的話可以
先按下【取消】，依然可以
進入網站。

您的登入資料

請您在此輸入
線上服務的存取資料：

Catooh - 線上媒體目錄

電子郵件位址：

密碼：

忘記密碼？　　　　　　　　　註冊

確定　　　取消

(3) 搜尋關鍵字

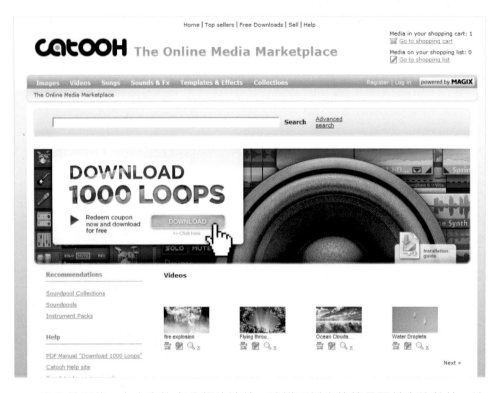

登入首頁後，上方有許多分類的連結，建議可以直接搜尋關鍵字比較快。這
邊我們輸入了「train」。

(4) 預覽聲音：搜尋結果出現了許多不同火車的「真實採樣現場」，告訴你這個聲
音是在哪一國鐵道錄製的。把滑鼠移動到圖片上可以預覽聲音，有些甚至搭
配了同步動態影像，真是太酷了，找個聲音檔感覺像在環遊世界。

PART
2
多媒體整合

(5)　下載及購買資訊：實際點擊進去，出現更大的顯示畫面及採購資訊，下方有
　　　該素材的價格。

　　　確定要的話就點選【IN THE SHOPPING CART】。

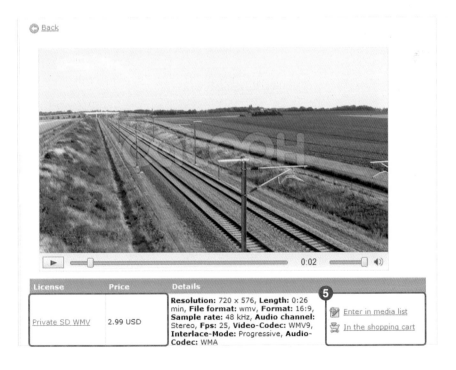

(6) 下載、購買：進入購物車，點選【Checkout】結帳，結帳時需要填入信用卡
　　資訊。購買完成出現下載頁面，直接於線上下載素材到電腦裡。

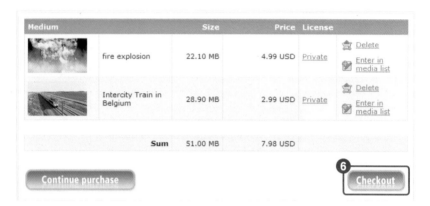

（二）其他網站

提供一個筆者常去的音效下載網站，這個網站是不需要付費的。

網頁：http://www.findsounds.com/

(1) 搜尋素材：搜尋欄位打入關鍵字，下方可設定搜尋的音訊格式及品質。建議
　　使用英文搜尋，結果會多非常多。

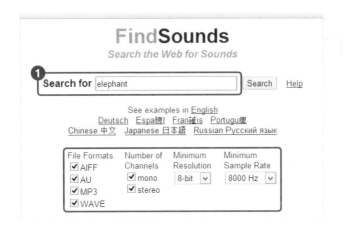

(2) 預覽素材：搜尋結果出爐，點選播放預覽。

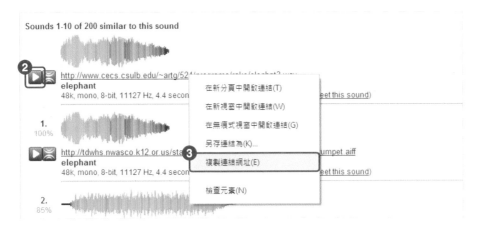

(3) 下載：確定後，在連結網址上按下右鍵 →【另存連結為】。

(4) 跳出【另存新檔】畫面後，再按下【存檔】。

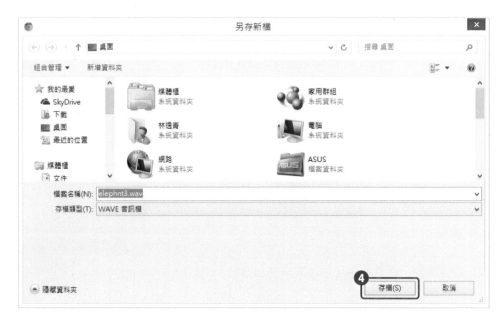

(5) 中文分類搜尋：也可以在首頁切
換成中文搜尋。

(6) 中文分類

中文分類相當多元有趣，筆者第一次來這網站時心想：「連這種聲音都有採樣啊？！」
真的呼應了前一節所述，世界上幾乎所有聲音都已經被採集完成了。

（三）Youtube

Youtube 上也有相當多的音效素材，打入搜尋關鍵字 ，後面加上 Sound Effect，就可以找到相當多的音色，例如打入【Screaming Sound Effect】，就會出現許多「尖叫」的音效。下載後匯入編輯區做影音群組分離，就可以單獨取得聲音檔。關於「Youtube 下載」及「影音群組分離」第三章已有介紹，就不再描述。

（四）素材光碟片

如果覺得一個一個下載太慢了，也可以一次添購光碟片。MAGIX 官方出版了多款素材片，台灣地區是由「優思睿智科技有限公司」代理，有興趣的讀者也可以向該公司詢問。

5-2.2 Atmos 音效 ‖‖

Music Maker 內建，專門製作環境音的機器。

（一）開啟機器

(1)【樂器】→【物件合成器】→【Atmos】

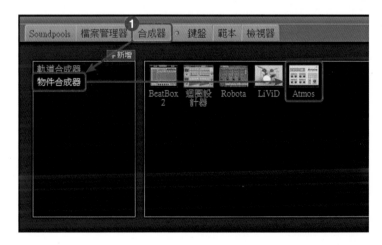

(2) 拖曳到軌道上

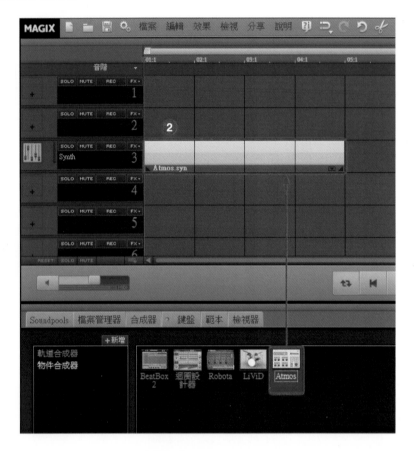

（二）操作功能

(1) PLAY：預覽

(2) STOP：停止預覽

(3) Volume：單一效果音量

(4) Intensity：效果程度，越右邊程度越強。

(5) Random：隨機變化

(6) Auto：自動變化

(7) Master Volume：總音量

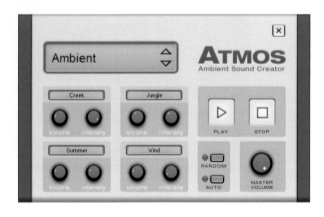

（三）模式切換

下拉選單有四種模式可選，每一模式再分為四小類：

- Ambient
 - Creek 溪流
 - Jungle 叢林
 - Summer 夏天
 - Wind 風

- Chillout
 - Evening 夜晚
 - Fire 火
 - Ocean 海洋
 - Rain 下雨

- HipHop
 - Adlibs 即興語句
 - City 城市
 - Gunfight 槍戰
 - Vinyl 黑膠唱片

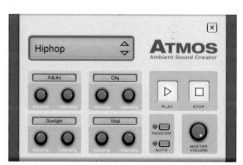

- MovieScore
 - Fx Strings 弦樂特效音
 - Gongs 鑼
 - Thundersheets 雷聲
 - Thunderstorm 暴風雨

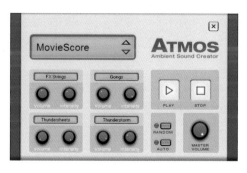

（四）作用區間

左右箭頭拉伸作用區間，和素材使用方法一樣，也可以做漸進淡出效果。

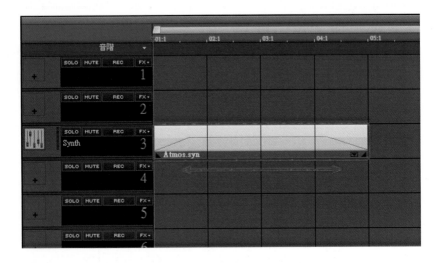

5-2.3 素材調變技巧 ||||

好素材可遇不可求，有時找了半天，就是找不到適當的音色。其實在音色素材找尋過程，不需要太執著於「100% 適合的音色」。利用之前學過的幾台效果器，可以讓手邊的素材發揮更大的效益。

（一）調整速度

【走路聲】：走路步伐太慢，想要急促一點？

→ 利用 TIME PROCESSOR 將 TEMPO 調快。

（二）調整高低音

【汽車聲】：找不到超跑那種渾厚低沉的引擎聲？

→ 利用 TIME PROCESSOR 將 PITCH 調低。

【速度】和【音高】就是變化素材音色的最佳幫手。這邊列舉了兩個例子，還有很多其他可能的狀況，例如：男女聲互換、電話鈴聲高低、台下觀眾鼓掌聲快慢等等，若再加上 EQ、REVERB、FLITER、DISTORTION 等，手邊有限的素材也可以做出千變萬化的效果。

▶ 5-3 視訊匯入及調整

如果你以為 Music Maker 只是一套音樂製作軟體，那就大錯特錯了，因為它同時也跨足了視訊影像的編輯，本節將一次介紹這些視訊功能。

5-3.1 影像匯入 ‖‖‖

從【檔案管理器】，或將檔案【拖曳 & 放置】到音軌上即可。Music Maker 21 支援的格式如下：

🔵 影像：AVI、WMV、MOV、MAGIX Video。

🔵 圖檔：BMP、JPEG。

下面示範的是照片的匯入，影像匯入及操作方法皆同，請各位讀者自行演練。

(1) 選取多個檔案，一次匯入。

(2) 快速鍵【F3】開啟視訊監視畫面。

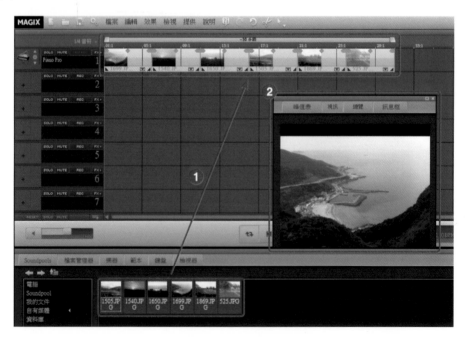

5-3.2 基本調整

(1) 視訊位置：滑鼠按住檔案不放，可拖曳，移動調整視訊檔案的顯示位置。

(2) 視訊長度：點選素材後，將滑鼠移動到左右兩邊會變成雙鍵頭，可以改變視訊的長度。

(3) 視訊明亮度：點選素材後，上方出現三個橘色的記號。點選中央的記號上下拖曳，可以改變視訊的明亮度。

(4) 漸進、淡出設定：點選素材後，上方出現三個橘色的記號。點選左右方記號向內拉，可以製造漸進、淡出效果。

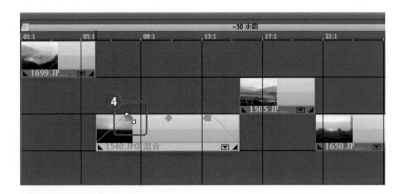

5-4 視訊特效及字幕效果

5-4.1 視訊特效 ||||

(1) 開啟視訊特效：【範本】→【視訊 FX】

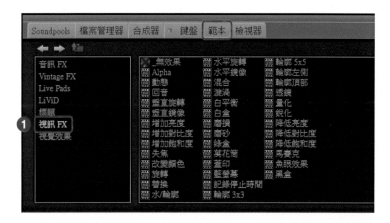

(2) 預覽效果：先開啟視訊畫面，滑鼠點選效果時，視窗會顯示預覽效果。

(3) 套用效果：將要套用的效果拖曳到素材上。可套用多個效果，會同時作用。

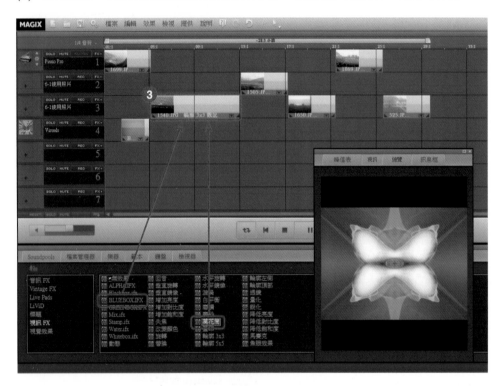

(4) 取消效果：將【無效果】拖曳到素材上。

5-4.2 視覺效果

視覺效果可以偵測聲音檔的節奏、頻率等參數，自動做出各式各樣的躍動表情，
類似 Windows Media Player 播放音樂時的畫面。有了這功能，即使不用準備照片
或影像，音樂播放時也可以自動生成不一樣的表情畫面。

(1) 開啟視覺效果：【範本】→【視覺效果】

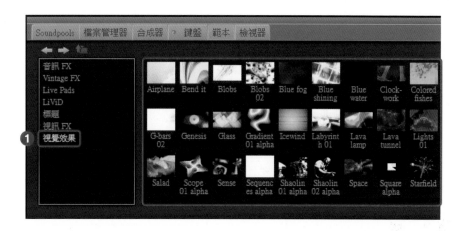

(2) 預覽、使用：和視訊效果一樣，滑鼠點選時視窗會顯示預覽效果。將效果拖曳到軌道上，播放音樂檔時就可以看到視覺效果跟著音樂做出了自動變化。

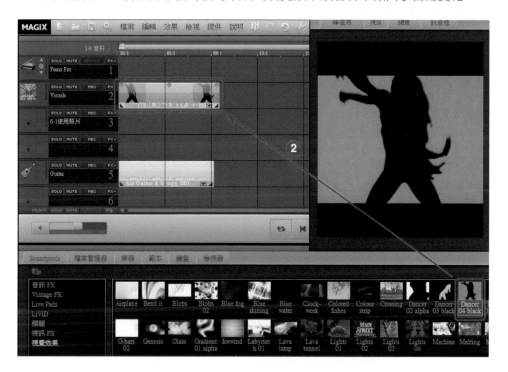

(3) 多個重疊使用：視覺效果同樣可以多個重疊使用。下圖是重疊了【Dancer 04 black】、【Dancer 05 black】、【Fire 02】，看起來是不是很酷呢。

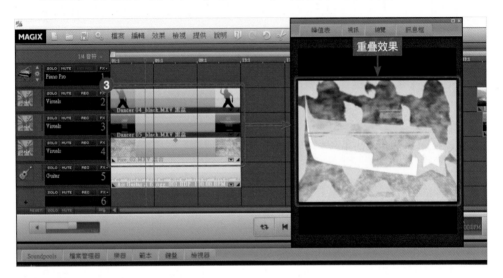

5-4.3 字幕效果

（一）開啟字幕

(1) 開啟：【範本】→【標題】

- 共有五大類字幕標題：Youtube、旋轉、特別、移動、結合。

- 點擊進去有多種範本可選擇，點選可預覽效果。

(2) 字幕使用：

- 直接拖曳到軌道上。

- 和其他影像素材一樣，可左右拉伸決定字幕作用的位置和長度。

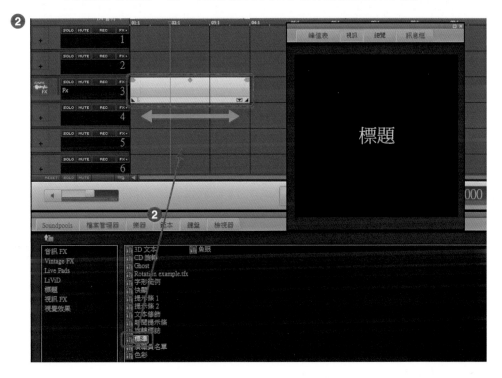

(3) 背景模式差異：不同字幕類型有不同的背景模式。圖例是【新聞提示條】，因為多了一個地球圖案，外加黃底色，再連同基本字幕，總共會有三個軌道。

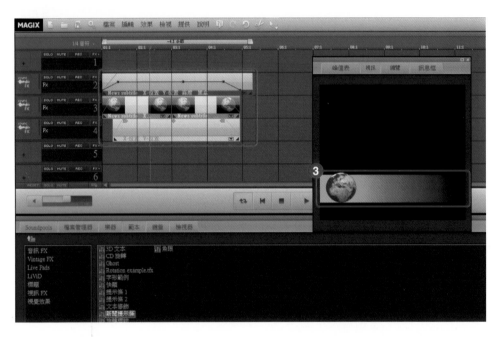

（二）字幕編輯

(1) 輸入文字：滑鼠點擊字幕軌，出現設定畫面。此畫面可輸入文字內容，並設定字型、色彩、出現位置、捲動方向等等。

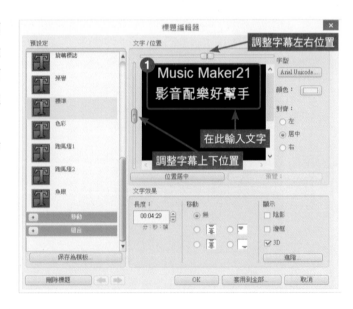

(2) 即時監看：輸入的文字會即時出現在視訊畫面。按快速鍵 F3 將之開啟，一邊輸入一邊監看字幕效果。設定完成按下【ok】。

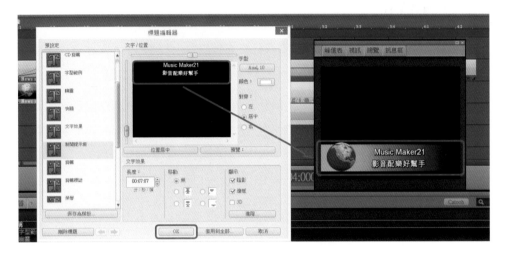

（三）字幕效果

設定完成，加上影像背景，效果如下。

Music Maker 21
數位影音創作超人氣

▶ 5-5 多媒體範例實作 - 音效篇

本章後半段帶領各位讀者製作多媒體影音整合作品。由於第 7、8 章才會提到編曲結構及和弦進行規則，這裡範例以 1 分鐘以內，且沒有太多段落變化的短片為主。

第一個練習重點是【音效配樂】，如何跟隨角色的動作及背景，製作出影音同步的「自然音效」、「人工音效」、「環境音效」。大部分影片都有音效配樂的需求，本範例引用網路短片當例子，但運用在其他影片時，其手法和精神是一樣的。

5-5.1 前置作業 ||||

（一）載入影片

🔘 本範例請參考網路短片：http://ppt.cc/foLfy

🔘 將影片檔匯入編輯區中。影片相當 KUSO，現代廣告多愛用這樣的創意。

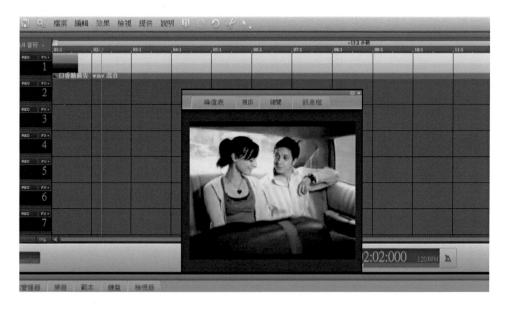

🔘 調整視訊解析度

- 視訊畫面上按右鍵，可以調整解析度大小。

- 【顯示播放時間】建議開啟，可以幫助定位更細膩的時間。XX:XX 前面代表的是秒，後方是小數點，而非一般習慣「分鐘：秒數」。

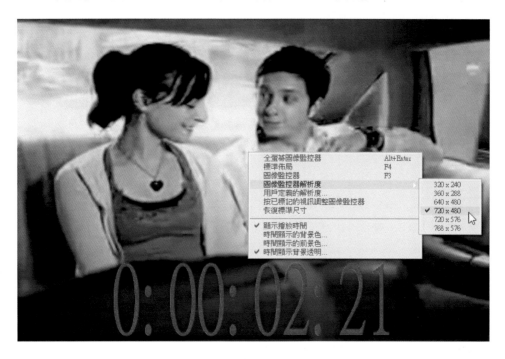

（二）填寫音效分鏡表

播放影片，邊看邊把該出現的聲音寫下來。填寫分鏡表可以避免遺漏，若配音工作是交給他人（如同步收音員），也可以讓對方了解整個音效順序，避免認知上的不同而沒配到。【起始時間】可以不用太精準，因為實際作業時還是需要慢慢地去「對位」。分鏡表格可依個人需求添加欄位。

影片名稱：口香糖廣告

編號	起始時間	音效名稱	環境音	其他
1	0:02	拿出口香糖	都市街道聲 車內聲音	自錄
2	0:04	倒出口香糖		自錄
3	0:05	吃口香糖		自錄
4	0:05	再倒口香糖		自錄
5	0:07	吞口香糖		自錄
6	0:09	嚼口香糖		自錄
7	0:10	頭結冰		現成素材
8	0:14	女生恐懼聲		現成素材
9	0:16	司機大叫		現成素材
10	0:17	剎車	無	現成素材
11	0:18	頭斷裂		現成素材
12	0:19	頭掉落		現成素材
13	0:19	女生尖叫		現成素材
14	0:20	剎車		現成素材
15	0:22~0:25	司機、女生輪流		現成素材

（三）找尋音效素材

蒐集各種音效素材，並整理到一個集中的資料夾。

5-5.2 開始配音

依照分鏡表,將音效與影像對齊。建議下方切到檔案管理器,因為在檔案管理器
模式裡,只要滑鼠點擊一次,就可以直接預覽,不必再另外開啟播放器,可節省
一些視窗切換的時間。

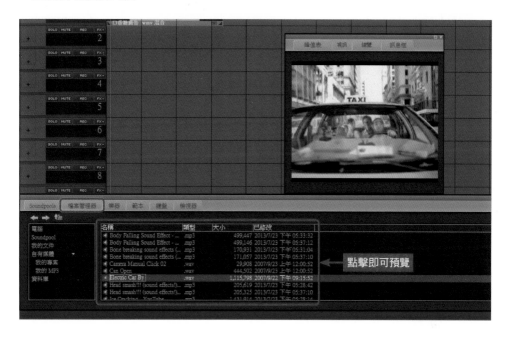

(一)環境音

汽車所處「大環境」是都市街道,「小環境」則是車內空間。為了更真實的效果,
最好兩個環境音都配。音量比例上,汽車聲音會大一點,街道聲音小一點。

(1)【都市街道聲】:軌道 2,現成素材,0:00 開始,27:13 結束。

- 開始:影片一開始 0:00,就有都市街道聲。

- 結束:進入產品畫面前,場景都沒換,故都市環境音持續到口香糖出現的
 27:13 秒。移動紅色的播放起始線,監視螢幕的時間也會跟著跑,可藉此定
 位位置。

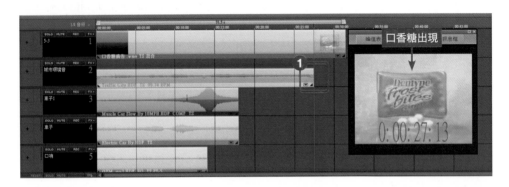

(2)【汽車行走聲】：軌道 3、4，現成素材，0:00 開始，17:29 結束。

- 開始：影片一開始 0:00，就有汽車聲。

- 結束：17:29 緊急剎車後場景切換到「車外」，車子也停下來了，以此作為汽車聲的結束點。

- 汽車聲有兩軌：

 找尋素材時，發現軌道 3 的感覺不夠，因此再找一軌來補。這是環境音效很常見的手法，即音效感覺不足時，可以用堆疊的方式補強。

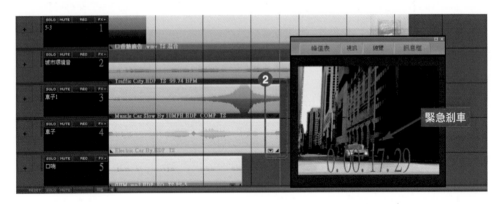

(3) 音量曲線調整

請注意看軌道 3、4，在某一時間點音量突然變大，這是現成素材常見的問題。

解決方法是使用音量曲線來調整：

• 素材上按【右鍵】→【自動控制】→【顯示音量曲線】

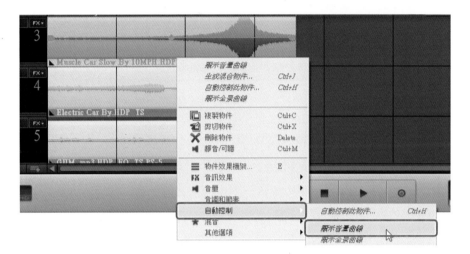

• 按下上方的【自動控制此物件】，開啟【動態效果編輯器】。

•【音量】、【啟用】打勾。

- 在紅色線上畫出音量曲線。音量忽大的地方向下拉。此一功能與滑鼠模式中的 自動控制 (Ctrl+4) 是一樣的，只是這邊的曲線可以拉直線。繪製完如下圖，可以改善現成素材音量不均的問題。

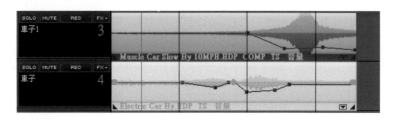

（二）自然音效

(1) 司機口哨：軌道 5，自錄素材，0:00 開始，14:25 結束。

筆者搜尋了自己的音色庫和網路後，沒有發現適合的口哨音，馬上當機立斷自己錄製。各位讀者不妨也體驗一下自行配音的樂趣。經歷一次實作之後，將大大改變你往後配音的習慣。

(2) 倒口香糖：軌道 6，自錄素材。

和前面一樣，這類連續而細膩動作，其實自己錄製會比拼貼對點快很多。一邊看著影片，一邊做著和角色一樣的動作就可以了，再次鼓勵各位讀者自行錄製看看。

(3) 嚼口香糖：軌道 7，自錄素材。

會有一個現成素材比自己嚼更符合影片的感覺嗎？ TRY IT~

(4) 其他音效：第 8~13 軌，現成 / 自錄素材。

陸續在動作上，配上適當的音效，請各位讀者參考光碟範例。

（三）聲像效果

約 19 秒處，頭掉落由右方滾到左方，此時可以做「聲像」的移動，增加音效的戲劇張力。這也是最常使用的技巧。

(1) 開啟【動態效果編輯器】：【聲像】、【啟用】打勾。

(2) 在紅色線上畫出聲像曲線。下方代表右聲道，上方代表左聲道，配合畫面上的頭部由右向左掉落，故繪製完的圖形如下：

第 13 軌剎車時也做了同樣的聲像效果。只要有移動的物體，都可以考慮使用聲像效果，讓音效「動起來」。

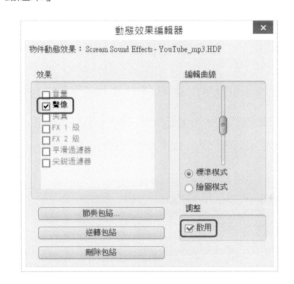

（四）音樂及旁白

最後三秒短暫的產品介紹：

🔵 利用 Soundpools 中的素材做出簡單的一小段音樂。

🔵 自行錄製產品介紹旁白。

此部分非本範例重點，請讀者依照感覺拼貼素材，將整個作品完成。

音效配樂最難的地方在於：「找不到現成素材」、「對點很花時間」，但這些動作說穿了並不太難，只是需要花時間。因此，耐心、細心，再加上一點實驗精神，是音效配樂者必須具備的特質。

5-6 多媒體範例實作 - 音樂篇

本節練習重點是【音樂配樂】。影片本身沒有太多音效，而是以一首情境適當的歌曲貫穿整個影片，再搭配旁白、字幕等。這樣的影片也常見於情境廣告、產品介紹、生活紀錄、成果發表等，運用範圍相當廣。

5-6.1 載入影片及旁白製作 ||||

（一）匯入影片

本範例可參考網路短片：http://ppt.cc/Rfvcu

註：短片版權屬原製作單位及發行公司所有，範例僅提供作者配樂音樂檔。

🔘 原始影片前面有幾秒的廣告片資訊，因不需要請將之縮短。

🔘 將第二軌的聲音軌靜音。

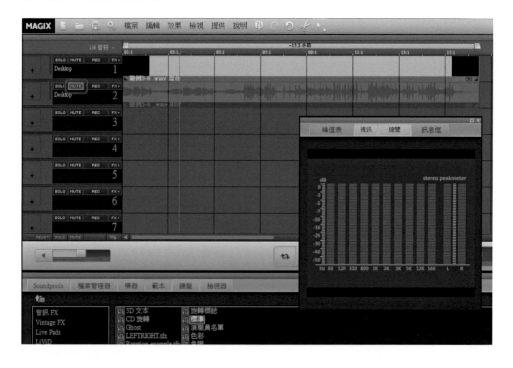

（二）電腦旁白

廣告旁白想當然一定是真人錄製最佳，不過有時候手邊沒有錄音設備，但又想先
有個背景語音，可暫時利用 Music Maker 內建的語音功能。本範例故意示範用電腦
語音唸旁白：

(1) 開啟語音功能

- 效果 → 音訊 → 從文字生成語音。

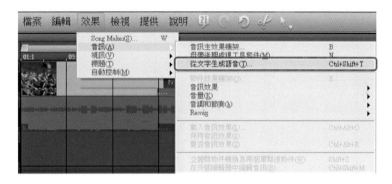

(2) 輸入文字

- 在文字框輸入要念的旁白。

- 語音：可選擇旁白語系。依據使用者電腦安裝的語音檔，會出現不同選項。

- 音量、速度：調整旁白的速度和音量，按下方的【測試】可以預覽效果。

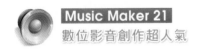
(3) 生成語音檔,調整位置。

- 將生成的語音檔調整到適當的位置。

5-6.2 音樂製作

範例音樂全部都是內建素材所拼貼,結構相當簡單。下表為使用的素材資訊:

⚫ 樣式:Chillout Vol.9

軌道	樂器	素材
4	Keys	Sad Piano A
5	Bass	Deep Bass
6	Guitar	Jungle Guit B
7	Pads	Bright Pad
8	Keys	Jungle Piano
9	Drums	Cool Drums D

🔵 和弦級數

- 1~8 小節是 1 級和弦。

- 9~12 小節是 4 級和弦。

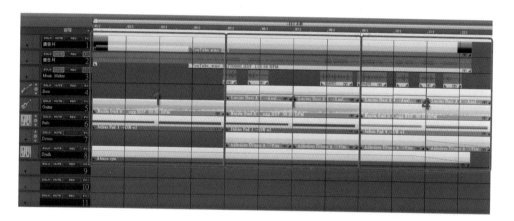

（二）背景音效

背景是茶園，第八軌利用 Atmos 機器製造情境。

（三）混音器調整

打開混音器，將音量和相位平衡做基本的調整。

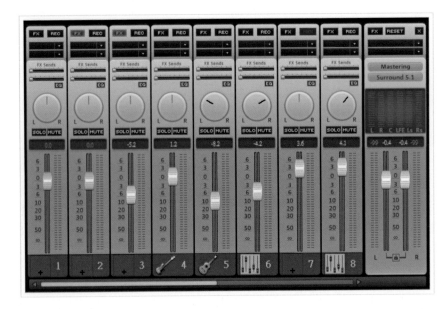

（四）淡出處理

最後結束時，將音量做淡出的處理。

以上簡單幾個步驟，旁白音樂全都完成了，Music Maker 果然是影音配樂的好幫手。

（　）1. 下列敘述何者錯誤？

(A) 自然音效最為直覺，但也有既定聲響，不能隨意亂配。

(B) 增加戲劇張力的非現實音效，就是人工音效。

(C) 收音採樣時，若該環境沒甚麼特別明顯的聲響，就盡量避免收錄。

(D) 好的人工音效應讓觀眾沒有察覺，彷彿該動作本來就伴隨這個聲音。

實作練習

A. 請找一支 30 秒以內，音效豐富的廣告影片，分析並製作出一張音效分鏡表。再利用此音效分鏡表，重新製作所有音效（參考 5-5）。

B. 請找一支 30 秒以內，音樂性豐富的廣告影片，並重新製作廣告片之所有音樂（參考 5-6、5-7）。

06

CHAPTER

點線面編曲法

本章介紹一種適合新手又相當好用的編曲法 — 點線面編曲法。利用具體的圖像去了解樂器演奏語法,並與內建素材做歸納與連結,即使不了解樂器也能編曲的神奇威力將在此章展現。

6-1 點線面編曲法

（一）演奏語法只有三類：點、線、面

聲音素材庫裡，有各式各樣的演奏句子，在選擇時往往不知所措。其實我們可以把這些素材的【演奏語法】拆解為三大類：點、線、面，思考上就會變得很簡單。

演奏語法	語法屬性	編曲五大要素
點	節奏	主律動
		副律動
線	旋律	主旋律
		填充音
面	和聲（和弦）	襯底長音

也就是說，這麼多素材可以選，但不管樂器的屬性是甚麼，音色是甚麼，大家共同在演奏的就是【點】、【線】、【面】這三件事而已。

我們演奏【點】
我們演奏【線】
我們演奏【面】

（二）點、線、面的語法屬性

那麼，點、線、面要怎麼區分呢？可以由演奏的【聲音出現位置】和【變化程度】來區分：

- 點狀語法：不定時出現，負責歌曲的「節奏組」。
- 線狀語法：連續出現，且常會高低音來回變化，負責歌曲的「旋律組」。
- 面狀語法：連續出現，但不太會高低音變化，負責歌曲的「和聲組」。

如果各位讀者有聽過「音樂三元素」的話，其答案和上表中間那一欄完全吻合：音樂三元素就是【節奏】＋【旋律】＋【和聲】。所以，點線面編曲法其實不算全新的理論，它只是順著音樂三元素去延伸出來而已，只要能把【點】、【線】、【面】都顧好，就等於把【節奏】＋【旋律】＋【和聲】都顧好了，那麼歌曲在樂器方面的架構就可以有一定的完整度。

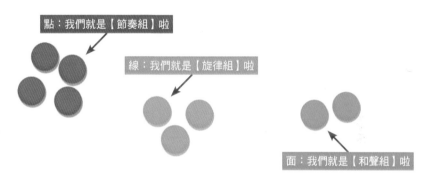

（三）編曲五大要素

點、線、面中的「點、線」還可以往下延伸小分類出來，綜合起來我們稱之為【編曲五大要素】。

- 點狀語法：【主律動】和【副律動】。

- 線狀語法：【主旋律】和【填充音】。

- 面狀語法：【襯底長音】。

這些編曲要素的特性，與其用文字說明，不如用聽覺的方式來了解最快。下一節開始我們拿實際的素材來深入探討。

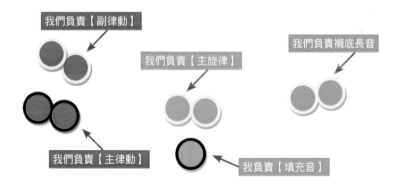

6-2 點狀語法

點狀語法依節奏的複雜程度分為【主律動】和【副律動】兩種：

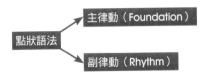

6-2.1 主律動

請先開啟光碟範例 6-2.1

軌道	樣式	樂器	素材	和弦級數
1	House	Drum	Beach House I	無
2	House	Percussion	Big Clap	無
3	House	Bass	Low Bass	6

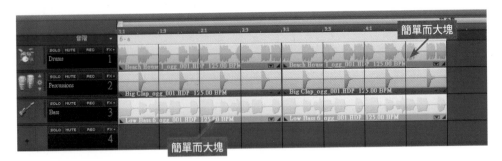

主律動的特性：

（一）大塊的律動、簡單的拍子

- 節奏點少，律動簡單。
- 即使沒受過音樂訓練的人，也可以在聽幾次後，唸出演奏的位置。

(1) 聽覺：

- 範例中有兩個軌道，各自獨奏時的語法，是否節奏點都很少，且律動都很大塊簡單呢？

- 我們可以說這兩個軌道正在演奏的「語法」是【主律動】（注意：「不是鼓和貝士」是主律動，而是它們此刻演奏的「語法」是主律動）。

- 分開的時候是，合起來當然也是。雖然兩軌合起來一起演奏時，會稍微複雜一點，但整體聽起來還是屬於大塊簡單的節奏。

(2) 視覺：

- 由波形的位置來判斷聲音的位置。

- 不管是第一還是第二、三軌，都可以明顯看到一大塊一大塊間隔的波形，即使沒有播放，用看的也可以判斷這兩個素材都是屬於【主律動】的語法。

（二）重低音為主，對身體產生下沉的撞擊

- 鼓和貝士都是偏低音的樂器，會對身體產生撞擊感，聆聽時身體會往下沉。

- 想像聽嘻哈、饒舌樂時，往下點頭，身體下壓的大塊動作。

（三）放在音場中央

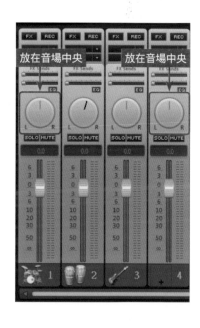

- 重低音會對身體產生撞擊感，連帶也會影響聆聽時平衡的感覺。因此通常都會放在音樂正中央，以免左右感覺不對襯。

- 重低音樂器放中央可說是主律動的特性，也可以反過來說，因為扮演平衡音場的重要特性，擺放時不得不如此處理。

6-2.2 副律動 ||||

請先開啟光碟範例 6-2.2

軌道	樣式	樂器	素材	和弦級數
1	House	Percussion	Polo Beat A	無
2	Funk	Guitar	Guitar Groovel	6
3	Funk	Guitar	Guitar GrooveF	6

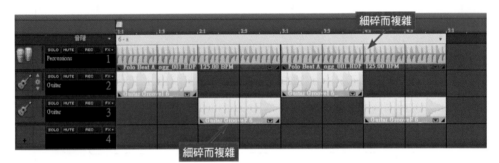

副律動的特性：

（一）細碎的律動、複雜的拍子

🔵 節奏點多，律動複雜。

🔵 沒受過音樂訓練的人，很難算出正確拍點。

(1) 聽覺：

- 範例 6-2.2 中的三個軌道，對比範例 6-2.1，節奏是否變得複雜許多，拍子也切的很細碎呢？

- 像這樣細碎而複雜的「語法」，可以說這三個軌道都在演奏【副律動】。

- 分開的時候是，合起來當然更是，而且比各自獨奏時更複雜。（再次強調，不是這三個樂器是副律動，而是它們此刻正在演奏的「語法」是副律動）

(2) 視覺：

- 這三個軌道的波型，波形切得相當細碎。

- 即使沒有播放，用看的也可以判斷出這三個素材都是屬於【副律動】的語法。

（二）中高音樂器為主，讓身體產生輕飄，細碎搖擺的感覺。

● 沙鈴以及第二、三軌的吉他，都是偏中高音的樂器。

● 中高音的樂器較輕盈，連續快速的點也可以很清晰清楚，會讓身體產生輕飄，細碎搖擺的感覺。

● 想像聽拉丁音樂時，全身肢體及關節扭動搖擺，像是身上有跳蚤一樣。

● 重低音樂器若演奏語法太細碎，會讓音場變得模糊混亂，不適合演奏副律動。

（三）放在音場兩側

● 中高音樂器不會產生撞擊感，放在任何位置都不會影響平衡。

● 中央位置通常被低音樂器占走，因此習慣上中高音樂器會往兩側擺，讓整體音場更開闊更有層次。

● 不一定要極左極右，看該樂器重要性自由調整，越重要的樂器越往中央。

● 擺兩側時盡可能讓左右兩邊數量一樣，有左就有右，不要都放同一邊。

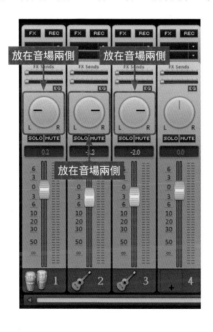

6-2.3 主律動與副律動的關係 ||||

請先開啟光碟範例 6-2.3，這個範例就是把前面兩個合併在一起。

- 主律動：軌道 1、2、3
- 副律動：軌道 4、5、6

軌道	樣式	樂器	素材	和弦級數
1	House	Drum	Beach House I	無
2	House	Percussion	Big Clap	無
3	House	Bass	Low Bass	6
4	House	Percussion	Polo Beat A	無
5	Funk	Guitar	Guitar GrooveI	6
6	Funk	Guitar	Guitar GrooveF	6

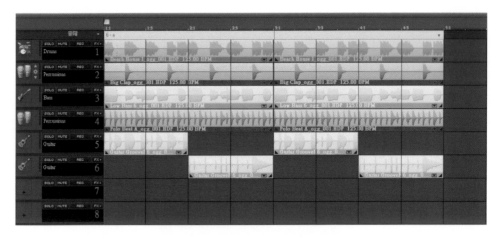

主律動與副律動的關係：

（一）聽覺：副律動幫助主律動更加流暢

- 獨奏一、二、三軌：律動很大塊簡單。
- 全部一起播放：依然可以感覺到原來大塊的律動，但加上副律動後整體節奏更加流暢、飽滿。

（二）視覺：相互穿插，填補空檔

🔵 主律動有許多空檔，副律動用複雜的「點」填補，穿插其中。

🔵 圖形概念：

- 綠色、紅色是主律動。

- 藍色、紫色、橘色是副律動。

6-3 線狀語法

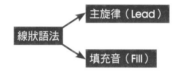

線狀語法依「旋律出現的位置」分為【主旋律】和【填充音】兩種：

```
                    ┌──→ 主旋律（Lead）
          線狀語法 ──┤
                    └──→ 填充音（Fill）
```

6-3.1 主旋律

請先開啟光碟範例 6-3：

🔘 主旋律：軌道 1、2、3

🔘 填充音：軌道 4

🔘 主律動：軌道 5、6

軌道	樣式	樂器	素材	和弦級數
1	Hip Hop	Vocal	One Step Can't Stop A	6
2	Hip Hop	Vocal	Hall I Just Wanna	6
3	Hip Hop	Vocal	Hall I Just Wanna	6
4	Hip Hop	Vocal	（和聲處理）	6
5	Hip Hop	Keys	Adlibs B、Adlibs A	6
6	Hip Hop	Drum	Boom DeemTee B	無

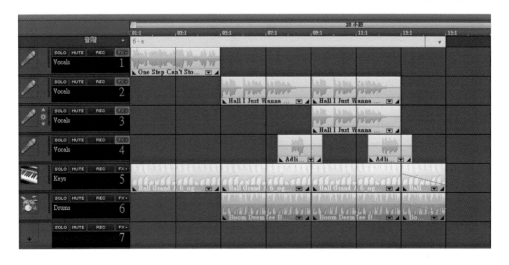

（一）主旋律的定義

主旋律簡單的說就是「旋律的主角」，也音樂中最容易被聽到的「主題」。通常出現在一小節的「前半部」。

(1) 主唱

- 第 1、2 軌是有旋律音高的人聲，也是這一段的重點，所以是主旋律。

(2) 合聲

- 第 3 軌經過「人聲音階」調整，變成第 2 軌的同步合聲，也是俗稱的「合音天使」。

- 一般認知合音是配角，但我們定義主角配角是看「出現的位置」，因為合音通常是和主唱同步，所以合音也歸類在主旋律。

（二）音場擺放

- 主旋律是主角，通常放在音場的正中央。

- 若同時有多個主旋律，則依重要程度，相對不重要的可以稍微往兩邊移動。範例 6-3 中，第 3 軌是合聲，故稍微往左偏。

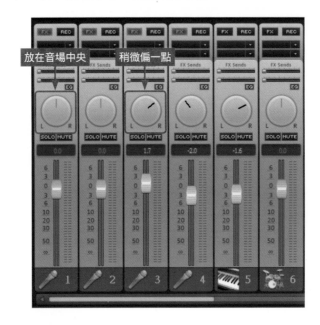

6-3.2 填充音 ||||

（一）填充音定義

主旋律呈現靜止或長音時出現，與主旋律對話。

一首歌的主旋律不會一直持續發聲，因為人聲需要換氣，樂器演奏也會有句子的呼吸點。當主旋律呈現靜止或長音時，音樂的可聽性會稍稍的下降，此時背景如果突然跳出一段句子、特殊節拍、人聲等等，這就是填充音。

- 填充音可以讓音樂的可聽性持續維持。

- 通常會出現在一小節的後半部。

🔵 旋律靜止時不一定要加填充音，過多會顯得氾濫，適時地加一點可以幫助增加歌曲的記憶點與期待性。

（二）範例說明

範例 6-3 中，當第 2 軌的主旋律靜止或長音時，第 3 軌跳出一個短句，或是一句話，就是填充音。

填充音，填補
主旋律的空檔

6-3.3 主旋律與填充音的關係 ||||

(1) 聽覺：互相對話

- 主旋律是主角，填充音是配角。

- 兩者像在對話一樣，一呼一應，相互搭配。

(2) 視覺：填充音填補主旋律留下的空檔。

- 圖形概念：

- 綠色、紅色是主旋律。

- 藍色是填充音。

6-4 面狀語法

6-4.1 襯底長音 ||||

請先開啟光碟範例 6-4

軌道	樣式	樂器	素材	和弦級數
1	Chillout	Pad	Decimus Pad	6 → 5
2	Chillout	Pad	Yokohama Pad	6 → 5
3	Chillout	Pad	Numerius Pad	6 → 5
4	Chillout	Guitar	Narita Guit C	6 → 5
5	Chillout	Drum	Narita Drums A	無
6	Atmos	無	無	無

- 襯底長音：軌道 1、2、3、6
- 主旋律：4
- 主律動：軌道 5

襯底長音

襯底長音的特性：

（一）面狀式的彈奏語法

● 演奏持續的長音。

● 此長音通常不只是單音，而是多重聲響共同組成的和弦。

● 像是一面地毯一樣，鋪在音樂的底部。

（二）跟著和弦移動的長音

● 範例 6-4 整首歌都是 6 → 5 的和弦進行，重複了三次。

● 軌道 1、2、3、4，也緊跟著 6 → 5 的規則在移動，可以說當和弦變化時，
Pad 也會隨之變化。

（三）長音特效或環境音效

● 長音式的特效，或自然環境的音效，是屬於廣義的襯底長音。

● 常見如：蟲鳴鳥叫、海浪、風聲、雨聲等，或非自然的特效音。

● 第 6 軌 Atmos 合成器，做了下雨和夜晚的聲音，靜靜地襯在背景裡，製造一種
氛圍出來，也是廣義的襯底長音。

（四）視覺：像地毯一樣鋪在底部。

● 圖形概念：

　● 綠色：襯底長音 1

　● 紅色：襯底長音 2

6-5 點線面編曲法整合與使用要點

（一）三大語法之特性

演奏三大語法	編曲五大要素	特性
點	主律動	a. 大塊的律動、簡單的拍子 b. 重低音 c. 放在音樂中央
	副律動	a. 細碎的律動、複雜的拍子 b. 中高音 c. 大多落在反拍 d. 放在音樂兩側
線	主旋律	a. 主唱 b. 和聲對位 c. 樂器獨奏
	插入音	a. 主旋律靜止或長音時出現 b. 與主旋律對話
面	襯底長音	a. 跟著和弦移動的長音 b. 空間環境音效

（二）五大要素示意圖

下圖將前面三節的編曲要素整合在一起，如果能理解這張圖表，代表你對於編曲
要素的語法相當熟悉了。

（三）編曲要素使用重點

(1) 同一要素可以有很多樂器。

(2) 同一樂器可在一首歌裡的不同段落，擔任不同要素。

(3) 三種要素就可以把一個風格表現得很完整。

(4) 先從該風格最重要的要素著手。

() 1. 以下何者是主律動的特性？

① 細碎的律動 ② 簡單的拍子 ③ 中高音 ④ 放在音樂中央

(A) ①③ (B) ②④ (C) ①②④ (D) ①③④

() 2. 關於副律動的敘述，何者正確？

(A) 主要功能是在輔助主律動，讓整體的主律動更明確

(B) 律動複雜，沒受過音樂訓練的人很難算出正確拍點

(C) 要符合細碎複雜的律動，那麼此樂器必然是屬於比較中低音域的

(D) 習慣上副律動會擺在音場的中央，以加重主律動的份量

() 3. 下列何者屬於主旋律的範圍？

(A) 主唱 (B) 和聲對位 (C) 樂器獨奏 (D) 以上皆是

() 4. 以下何者是填充音的特色？

① 與主律動對話 ② 每首歌都一定會有 ③ 主旋律呈現靜止或長音時出現 ④ 可以讓音樂的可聽性持續維持

(A) ①③ (B) ②④ (C) ③④ (D) ①③④

() 5. 編曲五大要素與三大面向的關係，何者有誤？

(A) 主律動和副律動，是屬於面的演奏型態

(B) 襯底長音是屬於線的演奏形態

(C) 主旋律和填充音是屬於面的演奏型態

(D) 以上敘述皆有誤

07

CHAPTER

和弦聲響、進行
及音樂情境

如果說第六章的【點線面編曲法】是音樂世界裡的物理效應，那麼【和弦進行】就是化學效應了，因為點線面編曲法的內涵是「語法」之間的互動性，而和弦進行的內涵則是「聲響」之間的互動性。和弦聲響可製造出基本的情緒，再藉由不同的進行方式擴展到整體的情境氛圍，是音樂創作裡非常重要的元素。

▶ 7-1 和弦屬性與音名

本節將討論 Music Maker 中和弦素材級數所代表的意義，以及聽覺上的感覺。

7-1.1 和弦屬性 ||||

在 Music Maker 裡，將和弦分為以下幾種類型：

（一）主要和弦

- 主要和弦英文原名為「Major」，中文也有人稱為「大和弦」。

- 主要和弦因為組成音之間聲響關係，聽起來是呈現「明亮、快樂、愉悅」等感覺。

- 素材庫上方的【聲音種類】欄位中，只要顯示是【X- 主要】（X 代表音文字母），都是屬於主要和弦。

- 主要和弦的正式音樂記號為「單一個大寫的英文字」，如：C、F 等。

（二）次要和弦

- 次要和弦英文原名為「Minor」，中文也有人稱為「小和弦」。

- 次要和弦因為組成音之間的聲響關係，會呈現「陰暗、憂傷、內斂」等感覺。

- 素材庫上方的【聲音種類】欄位中，只要顯示是【X- 次要】（X 代表英文字母），都是屬於次要和弦。

- 次要和弦的正式音樂記號為「大寫的英文字 + 小寫 m」，如：Dm、Am 等。

7-1.2 和弦根音 ▏▏▏▏

- 主要、次要和弦，前方出現的英文字，即為和弦根音。

- Music Maker 中的和弦根音共有 7 個：C、D、E、F、G、A 剛好是鋼琴鍵盤上的白鍵，最後一個 Bb 稱作「降 B」，在 A 右邊的黑鍵。

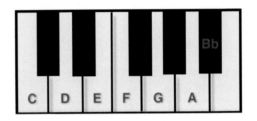

(1) 和弦根音代表該和弦的第一個音：

C- 主要，代表此和弦的第一個音（根音）是 C。

d- 次要，代表此和弦的第一個音（根音）是 D。

e- 次要，代表此和弦的第一個音（根音）是 E。

F- 主要，代表此和弦的第一個音（根音）是 F。

G- 主要，代表此和弦的第一個音（根音）是 G。

a- 次要，代表此和弦的第一個音（根音）是 A。

Bb- 主要，代表此和弦的第一個音（根音）是 Bb。

(2) Music Maker 10 種風格的和弦屬性及音名：

級數	除了 Movie Score 外，其餘 9 種風格（大調樣式）	Movie Score（小調樣式）
1	C- 主要	a- 次要
2	d- 次要	Bb- 主要
3	e- 次要	C- 主要
4	F- 主要	d- 次要
5	G- 主要	e- 次要
6	a- 次要	F- 主要
7	Bb- 主要	G- 主要

會出現「Movie Score」和弦排列與其他九種風格不同的原因，是因為軟體設計時，Movie Score 被設定為「小調樣式」，而其他 9 種風格被設定為「大調樣式」。為方便說明，本書往後會以「大調樣式」、「小調樣式」來分辨這兩個族群。

7-1.3 和弦堆疊使用 ||||

本書 2-5 曾提及堆疊和弦的原則：「相同的小節疊上相同的數字級數」。但學完本節後，會發現其實 Movie Score 的級數和其他 9 種風格並不一致，所以更嚴謹的說法應為「相同的小節疊上相同的和弦」，這樣堆疊出來的聲音才會吻合。

EX：

◉ 某小節的和弦為【C- 主要】：

- 大部分風格都是選擇 **①**

- Movie Score 要選擇級數 **③**，才會是 C- 主要。

◉ 某小節的和弦為【a- 次要】：

- 大部分風格都是選擇級數 **⑥**

- Movie Score 要選擇級數 **①**，才會是 a- 次要。

不管哪一種風格，只要【聲音種類】中顯示的是相同的和弦，屬性和聲響就是完全一樣的，故遵循「相同的小節疊上相同的和弦（聲音種類）」即可。尤其是選到 Movie Score 時特別注意一下，因為它和其他風格的順序不同。

7-2 大小調與音樂情境

本節將探討單一和弦聲響延伸到段落的音樂情境。對初學者來說,要把音樂做情境上的分類相當不容易,這裡以最簡單的二分法—大調與小調,來切入說明。

7-2.1 大調 V.S 小調 ||||

(一)聆聽感覺

【大調】:積極、動感、活力、快樂、希望、愉悅、輕快、熱血、青春…

【小調】:憂愁、溫情、內斂、悲傷、恐怖、懸疑、詭異、緊張、沉重…

簡單來說,大調的感覺是比較正向的,偏「暖」的感覺。而小調的感覺是偏負面的,偏「冷」的感覺。

(二)和弦進行

大小調最容易分辨的差異在於【和弦排列方式】的不同。同樣一群和弦,只要排列順序稍做變化,就是大調和小調的差別了。以下列舉常用的大小調和弦進行,並附上與大調及小調樣式的級數對照:

(1) 常用大調和弦進行:

大調和弦進行	大調樣式級數對照	小調樣式(Movie Score)級數對照
C-Am-Dm-G	1-6-2-5	3-1-4-7
C-Am-F-G	1-6-4-5	3-1-6-7
C-F-G-C	1-4-5-1	3-6-7-3
C-F-C	1-4-1	3-6-3
C-Em-F-G	1-3-4-5	3-5-6-7

(2) 常用小調和弦進行：

和弦進行	大調樣式級數對照	小調樣式（Movie Score）級數對照
Am-G-F-E	6-5-4-3	1-7-6-5
Am-G-F-G	6-5-4-5	1-7-6-7
Am-E-Am	6-3-6	1-5-1
Am-Dm-E-Am	6-2-5-6	1-4-5-1
Am-C-Dm-E	6-1-2-3	1-3-4-5

由上表可知，同樣都是在 C、Dm、Em、F、G、Am 之間打轉，卻因為進行的順序不同，而被歸類為不同的調性。接下來帶著大家演練大小調的製作過程，用聽覺來感受它們之間的差異。

7-2.2 大調演練範例 ||||

目標：要做出「動感、活力」的音樂。

（一）動感、活力 → 屬於大調的特質 →【選擇大調和弦進行】。

大調和弦進行	大調樣式級數對照	小調樣式級數對照
C-Am-Dm-G	1-6-2-5	3-1-4-7
C-Am-F-G	1-6-4-5	3-1-6-7
C-F-G-C	1-4-5-1	3-6-7-3
C-F-C	1-4-1	3-6-3
C-Em-F-G	1-3-4-5	3-5-6-7

（注意，是選擇大調和弦進行，不是選擇大調樣式，請區別之）

● 挑選了【C-Am-F-G】此組和弦進行。

（二）選擇要用哪一種樣式創作，有以下二個選擇：

(1) 選擇大調樣式中的 <Rock Pop>

- 範例 7-2-A，為 C-Am-F-G 的範例。

- 因為是大調樣式，所以對照表格，C-Am-F-G 的級數是【1-6-4-5】。

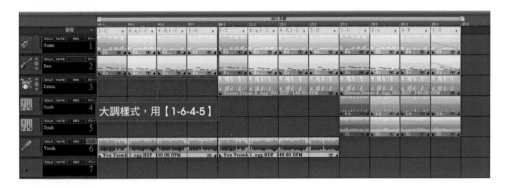

- 為了確立和弦進行，第一軌先放入和弦聲響明顯的吉他。

- 第二到五軌，依照 1-6-4-5 的順序，放入點狀語法的貝士和鼓、電子音效，加強「動感、活力」的感覺。

- 第六軌放入主旋律。人聲屬於比較特別的素材，應依照當下聽覺去決定級數的變化，而非一味地跟著 1-6-4-5 變化。以本例而言，用「1」直接貫穿 4 個小節，和背景的音樂非常協調，語氣也連貫且順暢，就不需要特別去更動了。

(2) 選擇小調樣式中的 <Movie Score>

- 因為是小調樣式，所以對照表格，C-Am-F-G 的級數是【3-1-6-7】

- 範例 7-2-B 為 3-1-6-7 的範例。

- 為了確立和弦進行，第一軌放入聲響明顯的鋼琴。

- 第二、三軌放入同樣的【3-1-6-7】。如同前述只要經過轉換，小調樣式的素材一樣可以架構出大調的歡樂感覺。

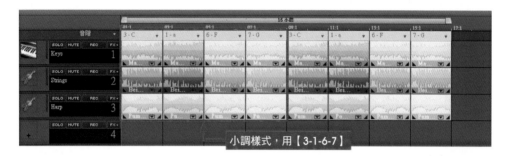

小調樣式，用【3-1-6-7】

7-2.3 小調演練範例

目標：要做出「內斂、憂傷」的音樂。

（一）內斂、憂傷 → 屬於小調的特質 →【選擇小調和弦進行】。

和弦進行	大調樣式級數對照	小調樣式級數對照
Am-G-F-E	6-5-4-3	1-7-6-5
Am-G-F-G	6-5-4-5	1-7-6-7
Am-E-Am	6-3-6	1-5-1
Am-Dm-E-Am	6-2-5-6	1-4-5-1
Am-C-Dm-E	6-1-2-3	1-3-4-5

（注意，是選擇小調和弦進行，不是選擇小調樣式，請區別之）

○ 挑選了【Am-G-F-G】此組和弦進行。

（二）一樣有大調樣式和小調樣式兩種可能，但這次採用兩者混搭：

請先打開範例 7-2.C，為 Am-G-F-G 的範例

- 第 1、3、4、6 軌：選擇小調樣式素材，對照表格應選用【1→7→6→7】。
- 第 2、5 軌：分別為鼓以及段落轉換的音效。
- 第 7 軌：選擇了大調樣式的素材，對照表格應選用。

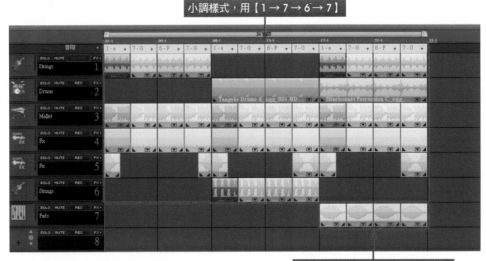

範例 7-2.C 示範了一個常見的現象：一段音樂裡很可能同時混搭了大調和小調樣式。所以一定要遵循「相同的小節疊上相同的和弦（聲音種類）」的原則。本例中有兩種進行【6→5→4→5】、【1→7→6→7】，表面上看起來是不一樣的，但實際上兩者都是【Am-G-F-G】。

▶ 7-3 TSD 萬用和弦進行法

本節延伸大小調常用和弦進行概念，推展到更全面的：TSD 萬用和弦進行法。

7-3.1 TSD 分類 ||||

在大調樣式及小調樣式當中，每個和弦都有其主要功能，這些功能總共分為三類：

- ◉ T：聽覺上【最安定】的和弦，原文為 Tonic，主和弦。
- ◉ S：聽覺上【次安定】的和弦，原文為 Sub-Dominant，下屬和弦。
- ◉ D：聽覺上【最不安定】的和弦，原文為 Dominant，屬和弦。

（一）大調樣式的 TSD

家族	級數	和弦
T	1、3、6	C、Em、Am
S	2、4	Dm、F
D	5	G

（註：大調樣式中的 7 級和弦為 Bb，非一般調性和弦，故不列入討論）

（二）小調樣式的 TSD

家族	級數	和弦
T	1、3、6	Am、C、F
S	4	Dm
D	5、7	Em (E)、G

註 1：小調樣式中的 2 級和弦為 Bb，非一般調性和弦，故不列入討論。

註 2：小調樣式中的 5 級和弦若能改成 E 和弦，效果會更好。

7-3.2 動靜法則

一首好的音樂，歌曲走勢必定是流動不停地，像是一股無形的力量帶領聆聽者一直聽下去。要造成這種不斷向前的動力，就是靠和弦的動靜法則。

所謂動靜法則，就是讓和弦進行在【動（不安定）】與【靜（安定）】之間遊走：

動 → 靜 → 動 → 靜 → 動 → 靜

以下是三種動靜的走法：

(1) T—S—T

(2) T—D—T

(3) T—S—D—T

（註：同類和弦可接續使用，T—T , S—S, D—D）

根據以上法則：

● T 和 S 可以接任何和弦。

● D 只能回到 T。

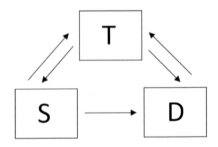

7-3.3 動靜法則範例

(1) T—S—T

樣式	和弦進行範例
大調樣式	C—F—C
小調樣式	Am—Dm—C

(2) T—D—T

樣式	和弦進行範例
大調樣式	C—G—Am
小調樣式	Am—Em—Am

(3) T—S—D—T

樣式	和弦進行範例
大調樣式	C—F—G—C
小調樣式	Am—Dm—G—C

(4) 熟悉規則後，自行延伸下去：

例如：T—D—T—S—T—T—S—D

樣式	和弦進行範例
大調樣式	C—G—Am—F—C—Am—Dm—G
小調樣式	Am—G—C—Dm—F—Am—Dm—E

TSD 萬用法給了初學者一個排列和弦的依據，但最終還是要建立在「聽覺」上。如果依照法則卻不好聽，不要懷疑，馬上換一個試看看，如果沒按照法則卻很好聽，那麼也不要懷疑，勇敢的用下去吧！

7-4 走出 C 調的世界

Music Maker 只用 C 調來採樣，很多其它調的和弦沒有包括在其中，但還是可以透過移調功能來製造屬於自己的和弦。

7-4.1 音階與音程

（一）音階認識

12 個音的音階位置：

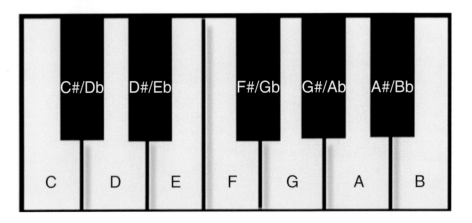

- 　# 為升記號，b 為降記號。
- 　C# 念作「升 C」，Db 念作「降 D」。

（二）音程距離

- 　音與音之間的距離可以用「半音」來計算，每一個鍵盤就是一個半音。
- 　兩音之間的半音數計算方式：
 - 起始音不算，總共走了幾步到達目標音，就是兩音間的半音數。

🎵 範例：E 到 G 差了幾個半音？ Ans：三個半音。

- E → F，一步。

- F → F#，二步。

- F# → G，三步。

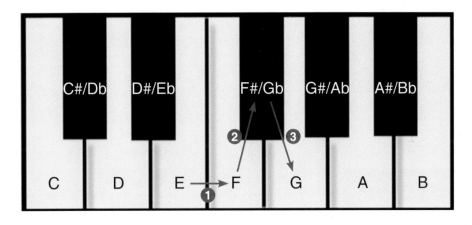

7-4.2 和弦移調 ||||

內建素材裡沒有的和弦，就用移調的方式自己創造。

範例：Ebm 怎麼做？

(1) 找尋和弦屬性相同，且音名距離最近的和弦。

Ebm 的屬性是次要和弦，距離 Ebm 最近的次要和弦為 Dm 或 Em，兩者與 Ebm 的距離都是 1 個半音，所以用任一個來移調都可以。

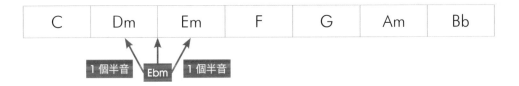

C	Dm	Em	F	G	Am	Bb

Music Maker 21
數位影音創作超人氣

(2) 利用移調功能

- 把 Dm 往上升一個半音（PITCH +1）。

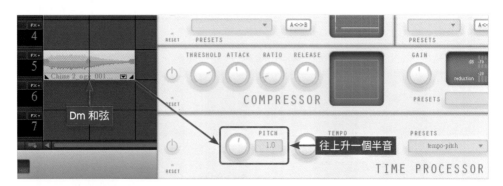

- 或是，把 Em 往下降一個半音（PITCH -1）

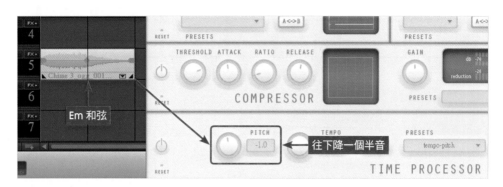

透過這樣的方式，任何音名的主要、次要和弦，都可以做得出來了。

7-16

7-5 和弦音名對照表

Music Maker 21 雖然有分大調樣式和小調樣式，但它們共用一樣的 7 個和弦（並不是 14 個），將這七個和弦的組成音記憶起來，對於往後的配樂章節會有極大的幫助。

（一）和弦組成音說明

- 和弦由「三個音」所構成，這三個音統稱為「組成音」。

- 為了區別是組成音中的哪個音，由低到高依序定義為：

 - 根音
 - 第三音
 - 第五音

（二）和弦組成音 — 圖表對照

和弦名稱	組成音	圖例
C- 主要	CEG	
d- 次要	DFA	

和弦名稱	組成音	圖例
e- 次要	EGB	
F- 主要	FAC	
G- 主要	GBD	
a- 次要	ACE	
Bb- 主要	Bb D F	

（二）和弦組成音 ── 大小調樣式對照

雖然大小調樣式共用一樣的七個和弦，但為了各位讀者方便對照組成音，以下再以表格整理之。

級數	大調樣式		小調樣式	
	和弦名稱	組成音	和弦名稱	組成音
1	C- 主要	CEG	a- 次要	ACE
2	d- 次要	DFA	Bb- 主要	Bb D F
3	e- 次要	EGB	C- 主要	CEG
4	F- 主要	FAC	d- 次要	DFA
5	G- 主要	GBD	e- 次要	EGB
6	a- 次要	ACE	F- 主要	FAC
7	Bb- 主要	Bb D F	G- 主要	GBD

（三）和弦三度圈

七個和弦是否有規則可循？其實是有的，看完下面這個三度圈就會發現其實七個和弦組成很規律也很簡單。將這個三度圈當成九九乘法表背起來吧！

- 【C-E-G-B-D-F-A】，請記憶之（對照 C 大調的簡譜，就是 1-3-5-7-2-4-6）。

- 每一個和弦的組成音，就是【自己 + 順時針往下數第一個 + 順時針往下數第兩個】，若不夠數則循環回來。

 EX:C → 【C+EG】

 EX:F → 【F+AC】

 EX:Em → 【E+GB】

- Music Maker 中的 Bb 和弦，其組成音是 Bb D F，三度圈上顯示是 B，稍有不同。

◉ 請朋友出題：

　　朋友：G

　　你：GBD

　　朋友：A

　　你：ACE

　　朋友：F

　　你：FAC…

以此類推，將和弦音名變成反射動作記憶起來。

對於和弦組成音的反應，將會影響到本書後半段配樂的學習，一天記憶一組，一個禮拜也應該記起來了，而且根據筆者教學經驗，大學生平均只要三分鐘時間，就可以把七組都背起來。投資報酬率如此高的實用工具，你還在等甚麼？

(　　) 1. 大調風格應該不具有以下何種特性？

(A) 快樂　(B) 懸疑　(C) 動感　(D) 希望

(　　) 2. 小調風格應該不具有以下何種特性？

(A) 憂愁　(B) 驚悚　(C) 俏皮　(D) 緊張

(　　) 3. 在 Music Maker 21 中，哪一個風格的資料夾被歸類在小調風格？

(A) Hip Hop　(B) Rock Alternative　(C) Movie Score　(D) Chill Out

(　　) 4. 使用和弦級數時，下列敘述何者有誤？

(A) 同一小節使用同一種和弦，聽起來最和諧。

(B) 大調素材無法透過轉換製作出小調的感覺。

(C) 和弦級數的使用讓音樂具有動靜起伏的感覺。

(D) 透過轉調的機器，可以做出各種音名的和絃。

(　　) 5. 將和弦以 T、S、D 分類後，下列哪種不是常見的古典和聲進行模式。

(A) T—S—T　(B) T—D—T　(C) T—S—D—T　(D) T—D—S—T

實作練習

A. 選定一種風格，製作出 16 小節的大調進行音樂。

B. 根據上題選定風格，製作出 16 小節的小調進行音樂。

MIDI 基本操作

本章介紹 MIDI 的基本操作，讀者可依照喜好選擇習慣的 MIDI 輸入方法。後半段提到 MIDI 的表情控制，讓 MIDI 不再冷冰冰，更具有人性。最後則是提到節奏鼓組的輸入。本章學習完，讀者應有輸入各式各樣 MIDI 音符和表情控制的能力。

▶ 8-1 MIDI 音符輸入 1

MIDI 簡單的說就是一連串的指令訊號，透過指令的輸入讓電腦模擬出樂器演奏。
早期 MIDI 輸入是程式設計師的工作，做音樂像在寫程式；近年數位音樂軟體的發
展，MIDI 輸入介面改以音樂人的角度去設計，簡單而直觀。本節從最基本的音符
輸入開始介紹。

8-1.1 音符輸入 — 滑鼠輸入 ‖‖

（一）劃出 MIDI 物件範圍

(1) 軌道上按右鍵 →【生成新的 MIDI 物件】：

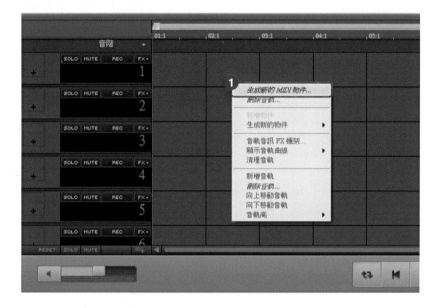

(2) 選擇小節數，筆者通常會選擇空（8 小節），初始的製作範圍比較大。

(3) 點擊兩下，進入 MIDI 編輯區。

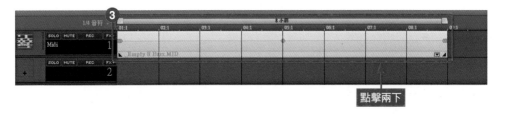

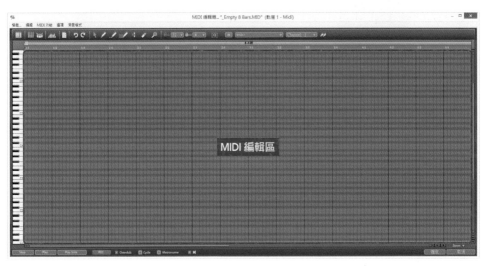

Music Maker 21
數位影音創作超人氣

（二）選擇音色

編輯區上方下拉選單，選擇樂器（音色）。

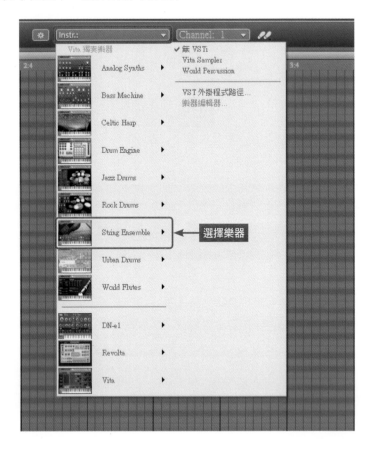

（三）匯入音符

(1) 選擇輸入音符單位：

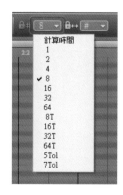

- 4 代表四分音符、8 代表八分音符…以此類推。

- 切換單位後，編輯區的格線解析度會跟著改變。

(2) 選擇藍色繪圖筆 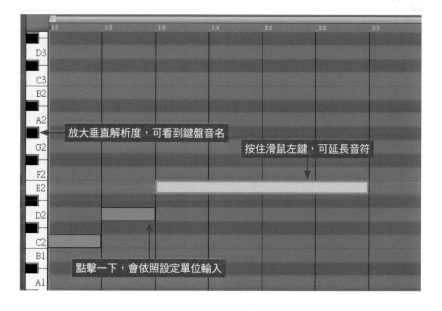。

(3) 對照左方直立鋼琴鍵盤，在編輯區匯入音符。

- 直立鋼琴上以數字來區分不同八度的音域，數字越大代表音域越高。

- 以 C 為例，C4 比 C3 高八度，E3 比 E2 高八度。

 小技巧：幾分音符是什麼意思？

幾分音符，可以看成「每小節切成幾等分」。

• 4 分音符：每小節切成四等分，每一等分的長度就是 4 分音符。

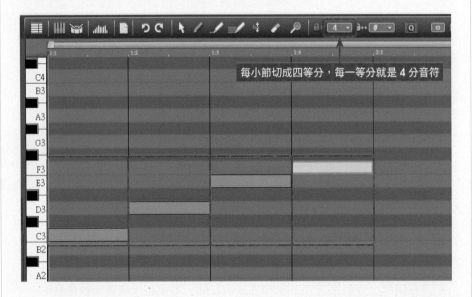

每小節切成四等分，每一等分就是 4 分音符

• 8 分音符：每小節切成八等分，每一等分的長度就是 8 分音符。

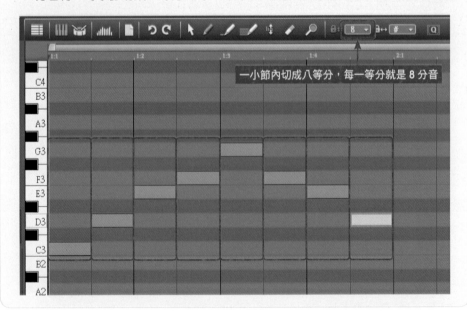

一小節內切成八等分，每一等分就是 8 分音

8-1.2 輸入範例 ─ 耶誕鈴聲

（一）耶誕鈴聲簡譜

|3̲3̲ 3 3̲3̲ 3 | 3̲5̲1̲2̲3 - | 4̲4̲ 4 4̲3̲ 3 | 3̲2̲2̲3̲ 2 5 |

|3̲3̲ 3 3̲3̲ 3 | 3̲5̲1̲2̲3 - | 4̲4̲ 4 4̲3̲ 3 | 5̲5̲4̲2̲ 1 - |

簡譜與音名對照

音名	C	D	E	F	G	A	B
簡譜	1	2	3	4	5	6	7

（二）設定音符單位

- 輸入前，先把單位設定到該首歌的「最小單位」。

- 耶誕鈴聲最小單位是 8 分音符（音符底下加一線，即為八分音符），因此將單位設定到 8。

（三）輸入音符

依照簡譜和音名對照，輸入完成如下圖：

1~4 小節

5~8 小節

8-2 MIDI 音符輸入 2- 鍵盤錄音

除了使用滑鼠輸入，還可以用電腦鍵盤替代鋼琴鍵盤，像是真的演奏一樣錄製。
鍵盤錄音還可以分「即時輸入」和「躍階輸入」，對於會彈奏鋼琴的使用者來說，
是一個很方便的工具。

8-2.1 即時輸入 ||||

（一）電腦鍵盤與鋼琴鍵盤對照

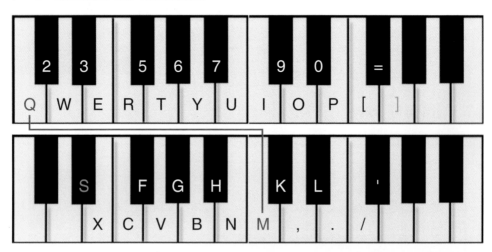

- 打開 MIDI 編輯器並選擇
 音色後，按壓電腦鍵盤，
 會發出對應的音符。

- Q 和 M 是同音，相當於
 鋼琴 C3 的位置。

- 最高音到【高音 Sol】，最
 低音到低音【降 Mi】。

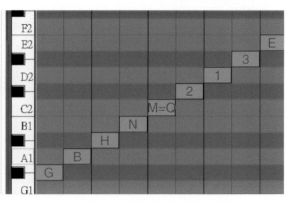

（二）錄音前準備動作

(1) 調整錄音速度：畢竟電腦鍵盤不像鋼琴鍵盤一樣好輸入，建議先把速度放慢，
 錄製完成後再調整回正常速度。

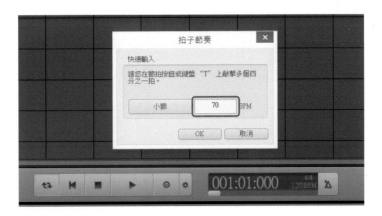

(2) 開啟節拍器

 • 開啟下方的【Metronome】。

 • 錄音時邊聽著節拍器輸入，可以錄得更精準。

(3) 設定拍值為「輸入音樂的最小單位」

 • Music Maker 預設了「音符自動校準功能」，輸入的音符會自動對準設定的
 拍子格線。

 • 最小單位：整段錄製的句子中，長度單位最小的，如 8 分音符、16 分音符
 等等。

 • 若設定大於最小音符單位，那麼音符都會往大的單位對齊，歌曲感覺就整
 個跑掉了。

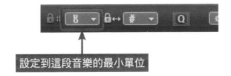

設定到這段音樂的最小單位

（三）開始錄音

- 按下下方 [REC] 錄音鍵。

- 利用電腦鍵盤，像鋼琴一樣彈奏音樂。

- 錄完的同時，音符也都自動校準好了。

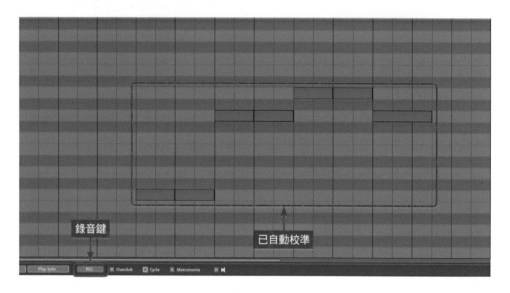

（四）手動調整音符

(1) 位置調整：滑鼠按住音符，可前後移動，調整位置。

(2) 長度調整：滑鼠移到音符尾端出現箭頭記號，可拉動音符，調整長度。

(3) 音高調整：滑鼠按住音符，可上下移動，調整音高。

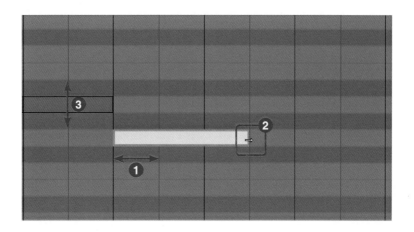

8-2.2 躍階輸入 ||||

躍階輸入介於滑鼠輸入和彈奏輸入之間，用一步一步慢慢彈奏的方法把音符記錄下來，熟知鋼琴鍵盤位置但無法即時演奏的人相當適合，拿來製作節奏型的樂器也很好用。

(1) 開啟躍階輸入：按下編輯器右上方的「腳印」符號，開啟後會變成藍色腳印。

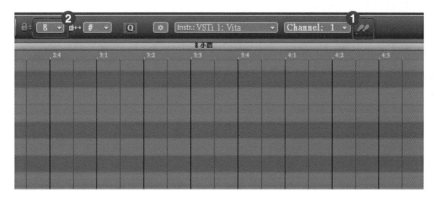

(2) 設定輸入的單位

- 每次輸入的音符單位和長度，都會依照設定走。
- 輸入過程中遇到不同單位的音符，就要去更動。

(3) 用電腦鍵盤輸入音符

- 開啟躍階模式後，每按壓一次電腦鍵盤，就會把音符記錄下來。

- 紅色線代表下一個輸入音符的預定位置，每輸入完一個音紅色線會自動往前一個單位推移。

- 下圖是連續按下「Q、Q、T、T、Y、Y、T」之後的結果，設定單位是 8 分音符。

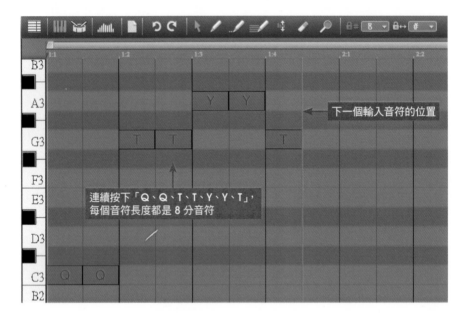

8-3 MIDI 表情編修

真人演奏的樂器，聲音有各種不同的表情，製作 MIDI 時也應該要將這些表情考慮
進去，出來的聲音才會「擬真」。本節介紹四種常見的表情編修―力度、滑音、延
音、音量。

8-3.1 力度

力度表情説明：

- 力度會影響演奏的音色和音量。

- 越用力演奏，音量越大，且音色越亮。

- 越小力演奏，音量越小，且音樂越悶。

- 力度雖然會影響音量，但並非調整音量的第一首選，請特別注意。

（一）力度繪製方法

(1) 點選 MIDI 編輯區上方的【力度 / 控制器編輯器開關】

- 不只是力度控制，所有的 MIDI 表情開關都在此。

(2) 點選後下方出現表情控制編輯區。

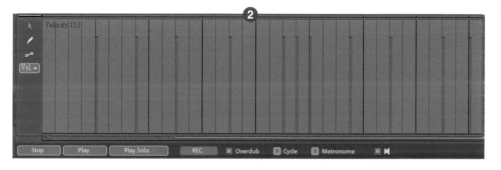

(3) 點選左側 Vel▾ 下拉選單

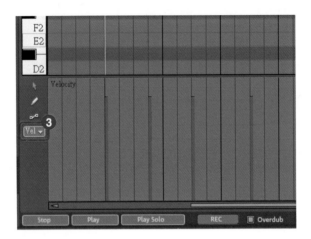

(4) 切換到【Velocity】，力度控制。

- 預設一進來就是力度控制。

- 所有 MIDI 表情參數切換均由此進入。

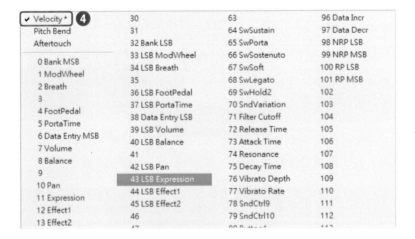

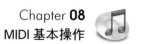
(5) 選擇畫筆工具 ，直接在力度編輯區畫下力度。

- 力度越重，顏色越深，力度越輕，顏色越淡。

（二）力度修飾範例

◉ 範例 8-3-1 是力度的範例。

◉ 第一軌是完全沒有修飾力度的貝士，第二軌則有修飾力度，比較一下第二軌是否比較有輕重的躍動感呢。

8-3.2 滑音 ||||

滑音表情說明：

◉ 真實樂器中，滑音以弦樂器為主，例如：吉他、貝士、提琴等，因為這類樂器可以做出連續性的音效，故適用滑音表情。

◉ 反之，聲音不連續的樂器不適合做滑音，例如：鋼琴。

◉ 電子合成器等本來就是人工音色，也可以做滑音。

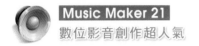
（一）滑音繪製方法

(1) 切換表情控制器為【Pitch Bend】

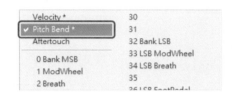

(2) 拿畫筆或直線工具在編輯區繪製滑音。

- 畫筆工具 ✎：繪製任意的曲線
- 直線工具 ✐：繪製直線

（二）滑音範例

範例 8-3-2 用滑音模擬吉他的「推弦」和「抖音」。第一軌沒有滑音表情，第二軌有滑音表情。

(1) 推弦模擬

- 中線為正常音準，最底端和最頂端，和正常音準差一個半音。
- 範例 8-3-2，拿直線工具，從低一個半音的地方開始滑，滑到高一個半音。等於一來一往滑了兩個半音。
- 聽覺上像是吉他推了兩個半音，音程變化如紅色箭頭。

(2) 抖音模擬

- 最後一個音拿畫筆工具，畫出波浪狀的圖形，可以製造抖音的感覺。
- 先往上滑一個半音，然後在該處上下抖動，音程變化如紅色的線條。

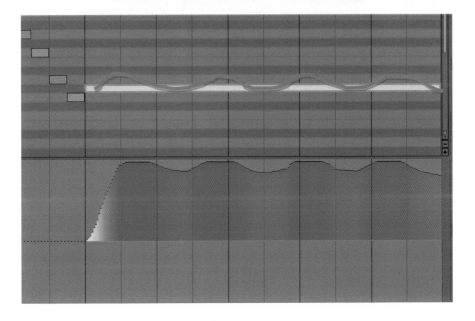

8-3.3 延音 ||||

延音表情説明：

🔵 可以持續發出長音的樂器，或需要持續聲響的效果，均可做延音。

🔵 延音表情通常以和弦為單位：

- 準備要換和弦前一刻先把延音關閉。

- 下一個和弦出來後再啟動新的延音。

- 以上做法可避免前後和弦聲響重疊，相互干擾。

（一）延音繪製方法

(1) 切換表情控制器為【SwSustain】（第 64 號）。

Velocity *	30	63
Pitch Bend	31	✔ 64 SwSustain
Aftertouch	32 Bank LSB	65 SwPorta
0 Bank MSB	33 LSB ModWheel	66 SwSostenuto
1 ModWheel	34 LSB Breath	67 SwSoft
2 Breath	35	68 SwLegato
3	36 LSB FootPedal	69 SwHold2
4 FootPedal	37 LSB PortaTime	70 SndVariation
5 PortaTime	38 Data Entry LSB	71 Filter Cutoff
6 Data Entry MSB	39 LSB Volume	72 Release Time
7 Volume	40 LSB Balance	73 Attack Time

(2) 拿直線工具在編輯區繪製延音曲線

（二）延音範例

範例 8-3-3 模擬鋼琴延音踏板。

(1) 拿直線工具，在第一小節上半部畫一條綠色的線。畫完底下出現藍色區塊，
表示【延音作用開啟】。

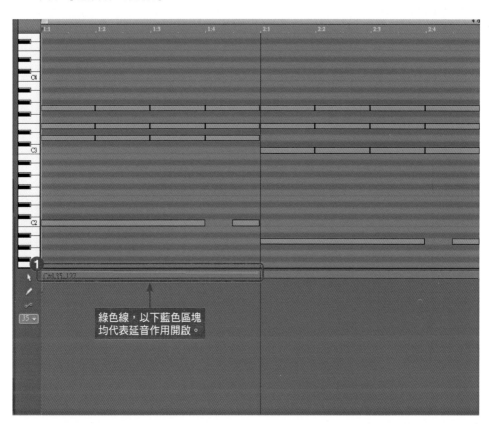

綠色線，以下藍色區塊
均代表延音作用開啟。

(2) 第一小節結束前，在下方畫一條綠色線，代表延音結束。

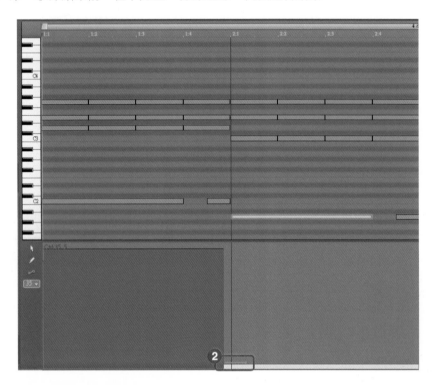

(3) 第二小節開始，重複步驟 1、2。和弦的開頭啟動延音，和弦要結束前把延音關閉。最後形成如下圖：

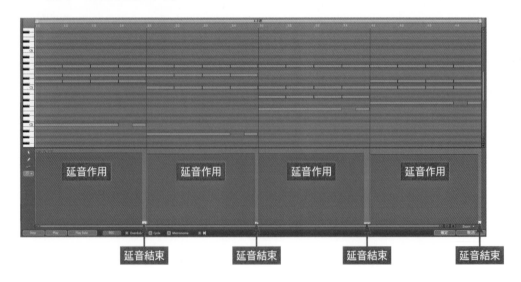

8-3.4 音量

音量表情說明：

● 需要呼吸、流動的聲音常用，如人聲、弦樂等。

（一）音量繪製方法

(1) 切換表情控制器為【Volume】（第 7 號）。

(2) 拿畫筆工具在編輯區繪製音量曲線。

（二）音量範例

範例 8-3-4 模擬弦樂音量表情。

● 下圖的音量表情，波峰都會比較大聲一點，波谷比較小聲。

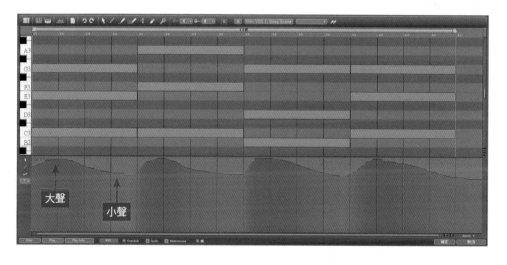

8-4 鼓的輸入與製作

（一）開啟鼓譜輸入介面

(1) 開啟 MIDI 編輯區：選好鼓的音色。MM21 內建了多種鼓的音色，圖例示範為
Rock Drums 的 Rock Drums Arena。

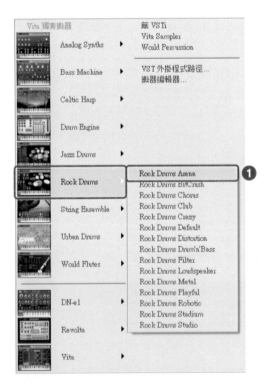

(2) 開啟鼓編輯器

- 鼓因為沒有音高，MIDI 輸入時習慣會採用「鼓譜模式」。
- 點選畫面左上方的 🥁 ，將鋼琴模式的畫面切換為鼓譜模式畫面。

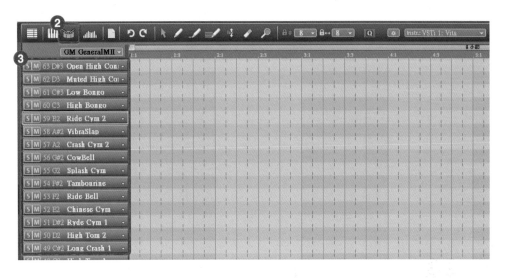

(3) 確認鼓聲

- 用滑鼠點擊每一個鼓件的名稱，可以聽到鼓的聲音。

- 直接用電腦鍵盤按壓，也可以聽到鼓聲。

（二）鼓譜認識

(1) 鼓譜是利用五線譜來記，最常見的三顆鼓元件如下：

- 第一間代表大鼓（Bass Drum），或簡稱貝司鼓。

- 第三間代表小鼓（Snare）。

- 上方 X 代表腳踏鈸（Hihat）。

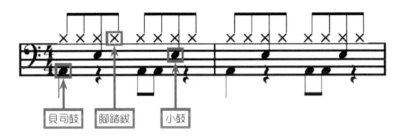

(2) 用編號的方式，方便計算鼓點的位置。

- 前頁的圖把一小節切成八等分並編號，大鼓、小鼓、Hihat 的編號分別為：
 - 大鼓：1、5、6
 - 小鼓：3、7
 - Hihat：1、2、3、4、5、6、7、8

編號	1	2	3	4	5	6	7	8
大鼓	★				★	★		
小鼓			★				★	
Hihat	★	★	★	★	★	★	★	★

（三）鼓譜輸入示範

(1) 設定輸入單位：此鼓譜的最小單位是八分音符，因此將格線設定為「8」。

(2) 選擇畫筆工具

(3) 調整解析度：先將編輯區的解析度放大，以方便輸入。

(4) 繪入貝斯鼓（Bass Drum）

- 習慣上會先從大鼓開始輸入。

- 大鼓從 B0 的位置開始，請將捲軸捲到下方。

- 根據編號，我們在一小節內的 1、5、6 三個拍點畫上大鼓。

- 匯入時下筆的位置，會影響輸入的力度大小。

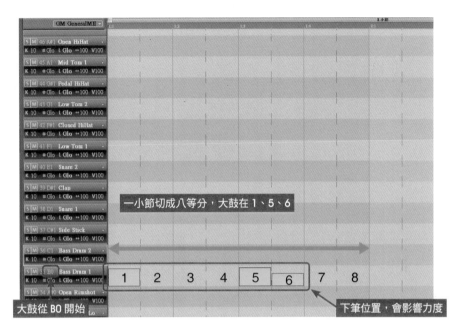

一小節切成八等分，大鼓在 1、5、6

大鼓從 B0 開始

下筆位置，會影響力度

(5) 匯入小鼓（Snare）

- 小鼓在 D1 的位置。

- 根據編號，小鼓在 3、7 兩個拍點上。

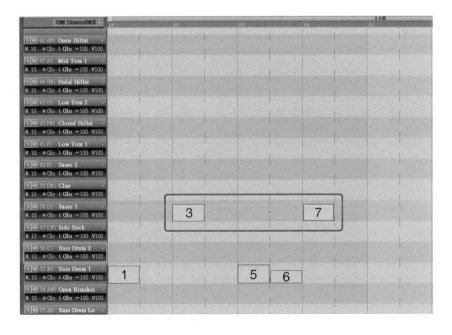

(6) 匯入腳踏鈸（Hihat）

- 腳踏鈸（Hihat）在 F#1 的位置。

- 根據編號，腳踏鈸在 1~8 全部的拍點上。

- 切換到「組合工具鼓筆」，可連續輸入。

- 一筆畫拖曳滑鼠，連畫八個點。

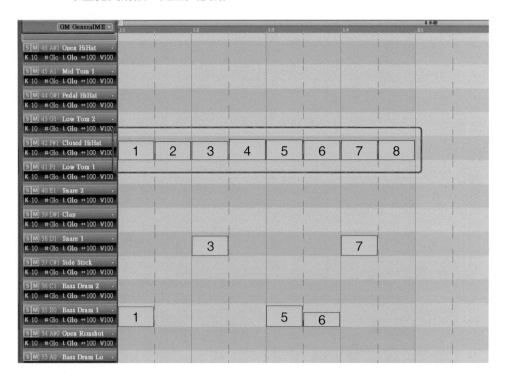

(7) 修改力度：將滑鼠移動到音符，會出現上下鍵號，拉動可以改變力度大小。

（四）快速複製樣板

由於鼓是重複性極高的樂器，可以利用樣板的功能，快速複製小節。

(1) 用滑鼠將要複製的樣板選取，此時音符會呈現紅色外框狀態。

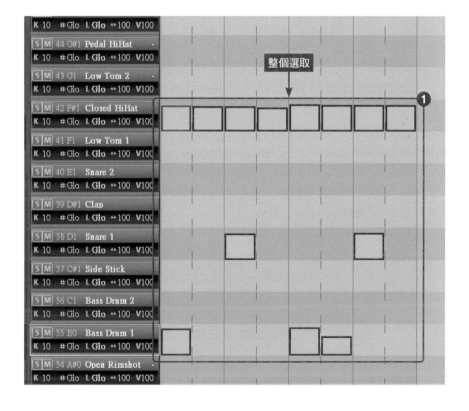

(2) 製造樣板：【編輯】→【從選取中生成相應模式】。

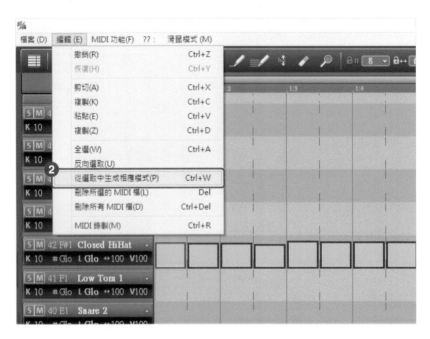

(3) 切換到「組合工具圖樣筆」

(4) 繪製樣板

- 從第二小節第一拍的 B0 開始，往右邊拖曳滑鼠。

- 剛剛製造的樣板，隨著滑鼠拖曳陸續出現。

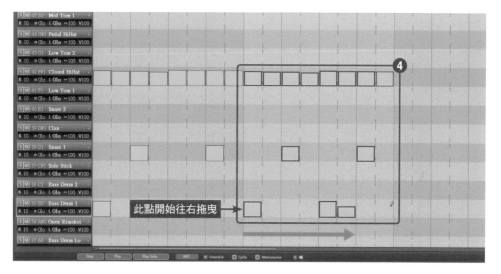

- 除了鼓譜，繪製樣板也很適合用在「演奏語法相同」的伴奏樂器，例如吉他、鋼琴等。利用畫筆開始拖曳的點的不同，來改變和弦級數。

() 1. 即時輸入時，讓音符鍵的單位不要限制輸入長度，是選取以下哪個？

(A) 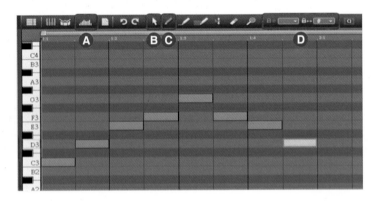 (B) 64 ▽ (C) 🔒↔ (D) ♯ ▽

() 2. 使用電腦鍵盤輸入音符時，「C 音」是從電腦鍵盤的哪一個開始？

(A) 1　(B) Q　(C) A　(D) Z

() 3. 下圖為 MIDI 輸入介面，請依序回答下列小題：

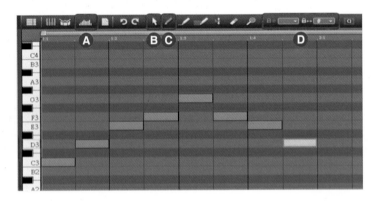

3-1. 繪製 MIDI 音符，應選擇哪一功能？

3-2. 繪製 MIDI 音符時若要調整輸入音符長度，應選擇哪一功能？

3-3. 若要繪製出上圖，調整音符的長度單位應選到多少才畫得出來？

(A) 2　(B) 4　(C) 8　(D) 16

() 4. 力度對音色的影響，何者錯誤？

(A) 會影響演奏的音色和音量。

(B) 力度越大，音量越大，且音色越亮。

(C) 力度越小，音量越小，且音樂越悶。

(D) 力度是調整音量的第一首選。

實作練習

A. 請利用 MIDI 工具完成「聖誕鈴聲」的旋律。

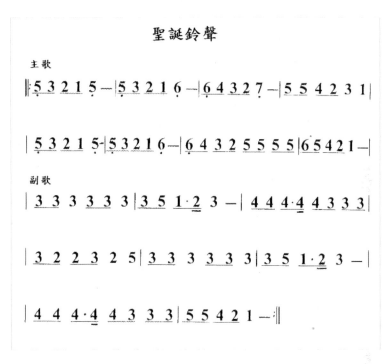

B. 下列為爵士鼓譜,請利用 MIDI 工具繪出四小節的鼓。

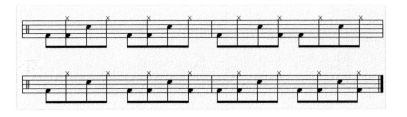

09
CHAPTER

VSTI 及物件合成器介紹

本章介紹內建 VSTI 及物件合成器。部分合成器有特殊使用法,也會一併介紹。
不過由於這些機器的控制鈕相當多且複雜,這裡僅就基本特性作介紹,讀者若
對音色調變有興趣可以參考聲學相關書籍。

9-1 VSTI 虛擬樂器

VSTI 全名為 Virtual Studio Technic Instrument ── 虛擬錄音室技術的樂器,是現代音源採樣技術的主流格式。Magix 公司多年來也陸續研發了多款 VSTI,至 21 版本幾乎可以説是趨近完美,不僅內建音色就已相當豐富,更可至官網擴充更新。以筆者多年使用各家廠牌 VSTI 的經驗,Music Maker 的 VSTI 已達錄音室級的專業水準了。

9-1.1 Analog Synths ▏▎▎▎

(1) 掛載方式:【合成器】→【軌道合成器】→【Analog Synths】拖曳到編輯區(後面介紹的 VSTI 樂器開啟方式均相同)。

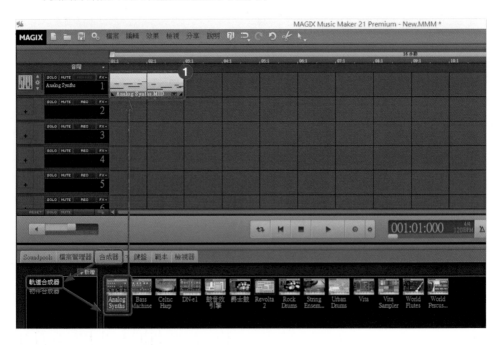

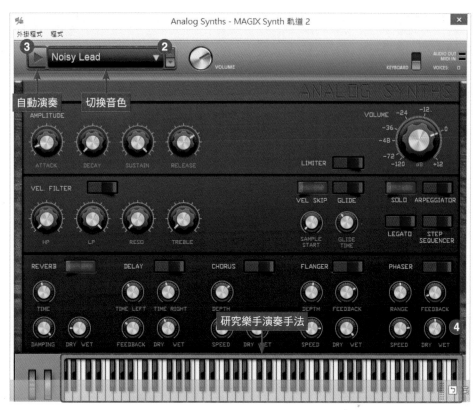

(2) 內建音色

- Analog Synths 是模擬「類比合成器」的音色為主，
 屬於非真實樂器的電子音效。

- 由下拉選單切換音色。

(3) 預覽音色

- 按下 ▶ 播放，由電腦自動演奏。

- 滑鼠直接按下方鍵盤。

- 彈奏外接 MIDI 鍵盤。

(4) 藉由觀察自動演奏的鍵盤，學習樂手彈奏的手法，這是一項很重要的「偷學」密技，請善加利用。

9-1.2 Bass Machine

Bass Machine 為電子合成音色的貝士。按下自動播放會演奏樂句，一樣可以學習貝士手的演奏手法。

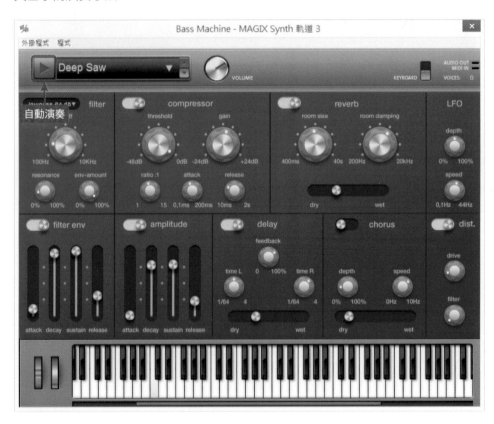

9-1.3 Celtic Harp

Celtic Harp 是豎琴的 VSTI，為 MM21 新增的合成器。MAGIX 公司每次改版升級都
會添加新的樂器，內建音色越來越多元，是相當有誠意的一家公司。

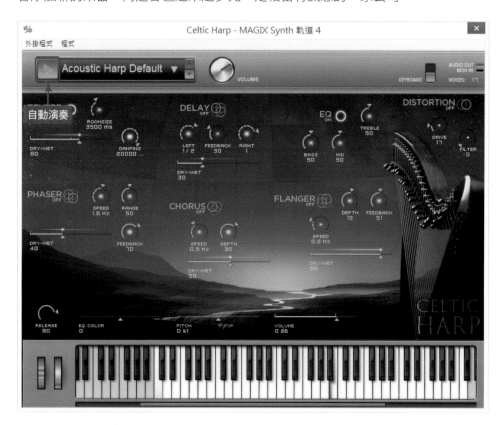

9-1.4 DN-e1

DN-e1 是利用波形來模擬真實樂器的機器,同樣也是 MM21 新增的合成器。在 MIDI 剛開始發展的前幾年大多採用這樣的方式。這類型的聲音一聽就和真實樂器不同,但有些歌曲就是要這樣「假假的」聲音,反而有另類的味道。

左上方的 CATEGORY,可選擇樂器的大類,右上方的 NAME 則是該分類中的樂器。例如圖例是管樂類(WIND)的低音號(TUBA)。

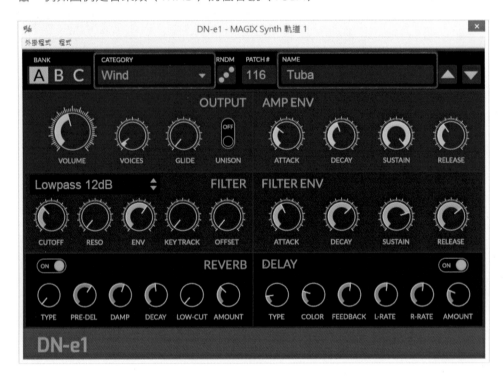

9-1.5 Drum Engine

Drum Engine 是電子鼓的音色，同樣也是 MM21 新增的合成器。16 個打擊面板對
應了 16 種鼓元件的音色。

9-1.6 爵士鼓

「爵士鼓」是「爵士」風格的鼓音色,同樣也是 MM21 新增的合成器。爵士樂經過 100 多年來不斷地融合和演進,現今幾乎所有主流音樂風格,或多或少都有爵士樂的影子。多了這套「爵士鼓」,可以創作的風格又更多樣了。

9-1.7 Revolta2

Revolta2 是 Music Maker 的老朋友了，同樣是以聲音波形來模擬的「合成音色」。
上方的預覽鍵可播放單音。

9-1.8 Rock Drums ‖‖

Rock Drums 為一般最常見爵士鼓的音色。按下自動播放會演奏樂句。鼓因為沒有音階的演奏，是相對容易學習模仿的樂器。

9-1.9 String Ensemble ||||

弦樂音色，可自動演奏預覽音色。Ensemble 為全體、組合、合奏的意思，只要看到這個字，就代表其音色是整個類別一起發聲（例：低音貝士 + 大提琴 + 中提琴 + 小提琴），彈奏到不同音域時，電腦會去驅動對應的樂器。

相對於其他機器以「風格」來分類，String Ensemble 以「音色」，還有很重要的「演奏手法」來區分。也正因為弦樂演奏手法複雜，製作時需要用好幾軌去「組合」。

- Legato：圓滑音，連續演奏不斷音。
- Pizzicato：手指撥奏，斷音。
- Spiccato：跳弓演奏，斷音。
- Tremolo：顫音，聲音抖動。

9-1.10 URBAN DRUMS ||||

URBAN Drum 和前面介紹過的 Drum Engine 一樣是電子鼓的音色,同樣也是 MM21
新增的合成器。聲音更貼近近代的 HIPHOP、RNB,有走在時代前端的潮流感。

9-1.11 VITA ||||

VITA 是「真實樂器」的聲音採樣，音色種類多元，音質好，是所有「物件合成器」
當中使用率最高的機器。

9-1.12 Vita Sampler ||||

可自行匯入真實聲音，進行切片分析並採樣。製作完成變成自己的 sample，未來
需要時可直接叫出來使用。

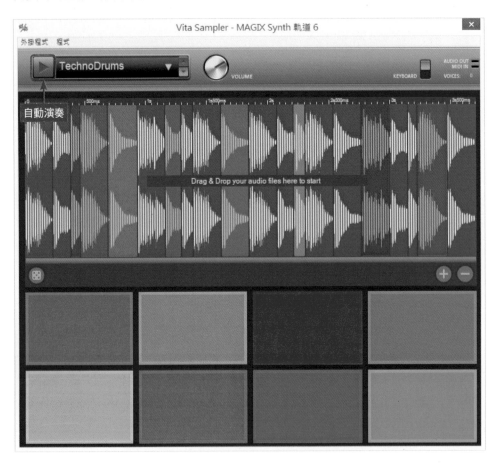

9-2.13 World Flutes ||||

世界民族風的木管音色，同樣也是 MM21 新增的合成器。

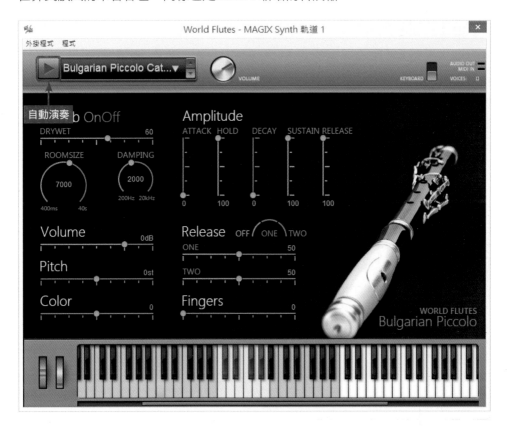

9-2.14 World Percussion ||||

World Percussion 為世界民族打擊（敲擊）樂器。按下自動播放會演奏樂句，一樣
可以學習打擊樂的手法。

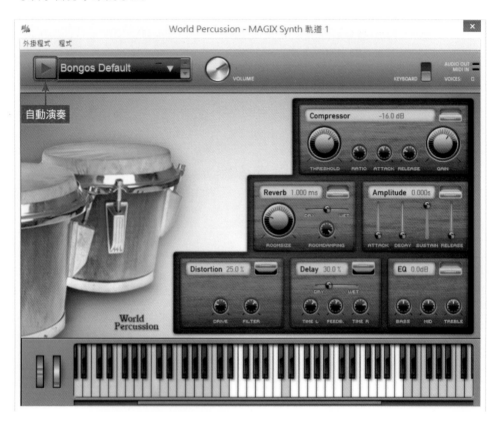

9-2 自行擴充 VSTI

除了使用 Music Maker 內建的 VSTI，也可以自行擴充，讓音色庫更多元豐富。

9-2.1 搜尋網路資源

網路上有許多免費的 VSTI 供下載，這些通常都是廠商刻意釋出的「試用版」，功能完整也無版權問題，只是音色沒有正式版那麼完整。可以下載免費 VSTI 的網站非常多，以下先介紹其中幾個：

（一）VST4YOU 網站

(1) 登入網頁：http://www.vst4you.com/

(2) 樂器分類：網頁左方有樂器分類欄位。範例點選【ambient vst】

(3) 下載檔案：進來之後看到各種不同的 VSTI，點選 download 下載。

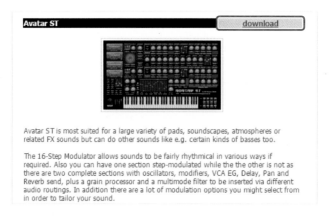

(4) 解壓縮 → 存放到電腦裡

- 下載後請先解壓縮並存放到電腦。

- 建議開一個新的資料夾，把下載的 VSTI 集中放置。

- 範例為【D 槽 → VSTI FOR MUSIC MAKER】，裡面共有六個 VSTI，都是免費的 VSTI。

（二）其他網站

(1) FreeMusicSoftware.org：http://freemusicsoftware.org/category/vsti

這個網站的 VSTI 資源豐富，還有分門別類，載點也都可以正常下載，是筆者在教學過程中常推薦學校師生去尋寶的網站之一。

Midi VST	Free Music Software	Free Samples	Lower Rhythm	Your Songs

Login | Register

Welcome to the Free VSTi Section
Read Reviews (1) | Write Review
report broken link

Select a category on the right to view the Free VSTi's.

Note: these VSTi's (VST instruments) have been tested on Windows – please check the inidividual plugin's websites for information on using them on non-Windows operating systems.

A VSTi is a Virtual Studio Technology instrument, and is usually downloaded as a .dll file. The .dll file can then be loaded into a VSTi host and played, most often with midi.

Glossary

Bass - real (electric, upright) bass sounds, or synthesized bass sounds
Brass - trumpets, trombones, tubas, etc...
Drums - plugins which contain real drum sounds or synthetic drum sounds

VSTi Categories
Bass (24)
Bass Guitar (7)
Brass (4)
Drum Machine (12)
Drums (43)
Electric Piano (12)
Emulator - ARP (3)
Emulator - Casio (5)
Emulator - EMS (3)
Emulator - Other (12)
Emulator - Roland (15)
Emulator - Sequential Circuits (4)
Emulator - Yamaha (4)
Exotic Instruments (18)
Flute (5)
Guitar (7)
Lofi (9)
Mellotron (3)

(2) DSK Music：http://www.dskmusic.com/

一進首頁，各式各樣高質感的軟體畫面，是否讓你眼睛為之一亮呢？

DSK 儼然已成為 FREE VSTI 的代名詞了，不僅音色多樣豐富，介面也簡單好上手。誰說免費 VSTI 音色都很陽春？來一趟 DSK 的網頁，讓你從此改觀。

(3) KONG AUDIO（中國風樂器）：http://www.kongaudio.com/free.htm

KONG AUDIO 是一家專門製作中國風 VSTI 的公司，在以西洋樂器為大宗的 VSTI 市場，讓人不注意都很難。這家公司釋出了一些免費的 VSTI，目前可以下載的有古箏、笛子、二胡。試用過後意猶未盡，騷的你心癢癢。

DSK 也有出簡易版的中國風 VSTI ─【DSK_Asian_DreamZ】，雖然專業度比不上 KONG AUDIO 系列商品，但也算好用。

9-2.2 掛載 VSTI ||||

(1) 新增：點選【軌道合成器】上方的 ➕新增

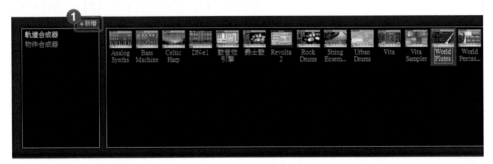

(2) 尋找 VSTI 存放路徑

- 9-2.1 解壓縮後變成一個資料夾，尋找此資料夾的目錄即可，不需要點進去。

- 承襲範例 9-2.1 下載的 VSTI，路徑點到存放 VSTI 的目錄，選好後按下確定。

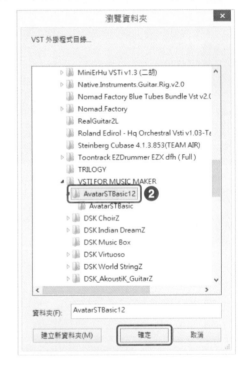

按下確定後，會看到樂器欄多了剛剛新增的 AvatarSTBasic12。

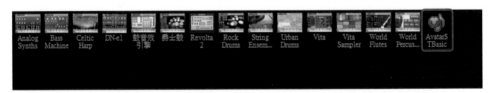

(3) 開啟 VSTI：如同內建的 VSTI，直接將新增的 VSTI 拖曳到軌道上即可。

(4) 掛載完成

- 點選後會跳出 VSTI 的畫面，即掛載完成。

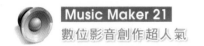

- 這套 VSTI 名叫 Avatar，和電影「阿凡達」同名，引起了筆者下載它的興趣。
左上方【試聽】有預設選單，大體上是虛無飄渺的科幻音效（屬於 PAD，
襯底長音，空間環境音效），的確還蠻有阿凡達的感覺。

1 G Mysterion	33 Songe d'une Nuit d'Ete
2 Mechanical MoonBeams	34 Station to Station
3 L A 2 0 1 4	✔ 35 Hollow (SP)
4 Lost Dreams-dk	36 The Sun at Night-dk
5 Ominus-lk	37 FX Hades (SP)
6 Run for Freedom	38 Bells in the Dark-dk
7 Ghouls Cradle	39 BM Heavy Atmos
8 BM Fav Way to Go	40 BM Lap Of The Gods
9 BM Computer World	41 BM Trippy Times Man
10 G Avatar Bass String	42 G Orion
11 Voices at Night-dk	43 G Spirit Voices x4
12 BM Peace in the Woods	44 Forest Murder
13 BM Pan Flute Sickness	45 PostIndustrial Behaviou
14 G The Spook 2	46 G Gathering Darkness
15 Cemetary Experience	47 BM Noids
16 Constant Energy	48 Mad Clocks

VSTI 不斷地推陳出新，建議各位讀者時常上網搜尋最新的商品情報，聽聽當
代最新流行的音色，並適時地擴充「軍火庫」，對於創作的多元性和表現能
力，絕對會大大的加分。

9-3 物件合成器 1

物件控制器搭配了漸進式編曲器（Step Sequencer）功能，可以先獨立製作循環的節奏與樂句，再拖曳到編輯區和其他素材一起播放。

9-3.1 Beat Box2

（一）開啟方式

和 VSTI 樂器一樣，【樂器】→【Beat Box2】→ 拖曳到編輯區（後面介紹的物件合成器開啟方式均相同）。

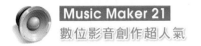
（二）內建節奏範例

從上方下拉選單選擇內建節奏範例：

- 前面有 🔊 符號的表示有搭配旋律。

- 前面沒有 🔊 符號的只有單純節奏。

（三）自行創作節奏

(1) 選擇 Default：只有基本四拍大鼓的編輯區。

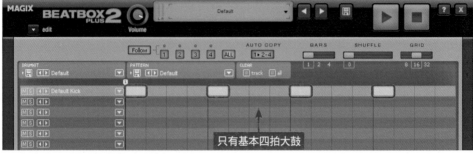

只有基本四拍大鼓

(2) 選擇鼓組音色

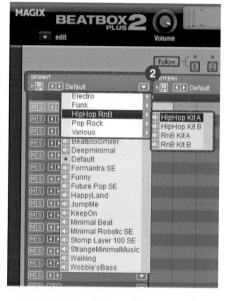

選完後左方軌載入整套的鼓件。

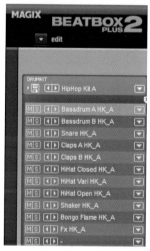

(3) 點擊鼓點

- 按下播放，出現黃色播放線，編曲器開始播放。

- 一邊聆聽，一邊在想要的鼓點點下。

- 已點的鼓點再點一次則取消。

- Bars 代表要一次要編輯 1、2 或 4 小節的循環。

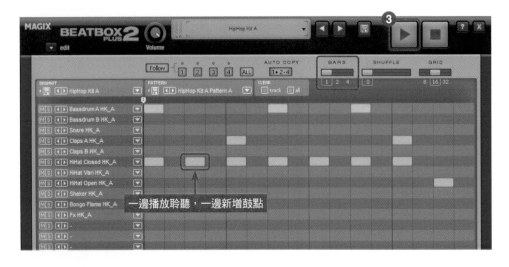

（四）擴充其他音色

除了基本整套鼓件之外，還可以自己擴充音色。

(1) 載入其他音色：下方空的欄位，下拉選單載入音色。圖例示範的是合成器的
聲音（Synth → FM Arp01）。

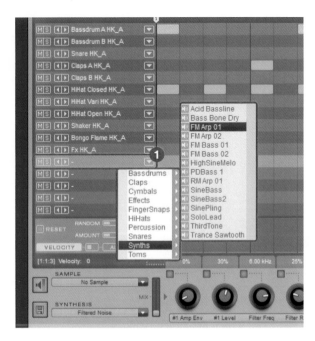

(2) 點擊拍點位置：在新載入的軌道上，點擊想要的拍點位置。

拍點位置

(3) 調整音高

- 旋轉 Tune Master，可以調整基本音高變化。

- 點選藍色小燈，出現微調畫面，可以針對每一個音符音高再調整。

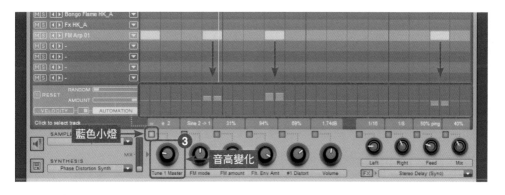

藍色小燈

音高變化

< 範例 9-3-1 為 Beat Box2 的示範。>

9-3.2 LOOP DESIGNER ||||

LOOP DESIGNER 是針對「Drum & Bass」曲風設計的機器，分為上下兩部分，可以獨立編輯。

（一）基本操作

(1) 載入鼓的音色

(2) 載入鼓的打法

(3) 載入貝士的音色

(4) 載入貝士的彈法

PART
4
MIDI 操作與樂器製作法

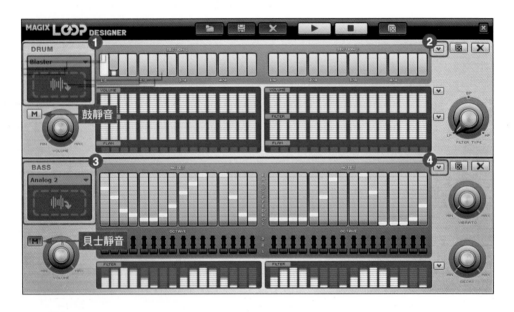

（二）鼓件設計

(1) ：不同藍燈數量，代表的鼓件不同。

- 一顆燈是「大鼓」，兩顆燈是「小鼓」。

- 三四顆燈是「大鼓」、「小鼓」、「HIHAT」的組合，因不同風格而異。

(2) ：休止符，任何聲音遇到此記號就靜音、停止。

(3) ：反轉音效。

(4) ：空白記號，代表延續前面的聲音。

(5) 其他控制

- Volume：音量控制

- FLITER：濾波器控制

- Flam：鼓連擊兩下

（三）貝士設計

(1) 音高：根據中間的音名，畫入音高。

(2) 八度音：八度音位置，共有三層。

(3) 濾波器：濾波器調整。

9-4 物件合成器 2

9-4.1 Robota ||||

Robota 是獨立製作鼓的機器,效果和 Beat Box2 類似,只是操作畫面不同。

(一)基本操作

(1) Setup:載入整套預設鼓的音色和打法。

(2) Drum kit:變更鼓的音色。

(3) Pattern:變更鼓的打法。

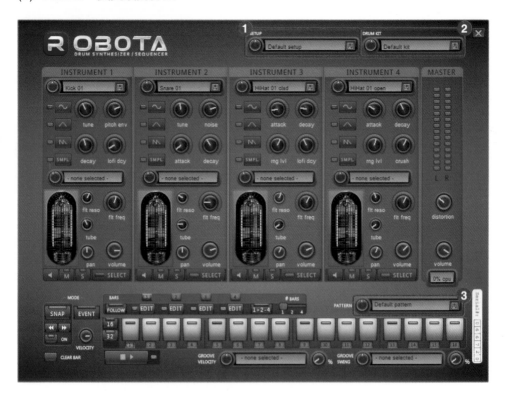

（二）鼓件設計

(1) 選取 INSTRUMENT1

將 INSTRUMENT1 下方的【Select】點成紅色，代表要編輯此軌。

(2) 在編輯器上點擊要出現的拍點

- 點擊拍點成紅色，代表此拍發聲。

- 下方的 1~16 編輯器，代表目前被選取軌道的拍點。

(3) 重複 (2) 的動作，編輯 INSTRUMENT2~4 的拍點。

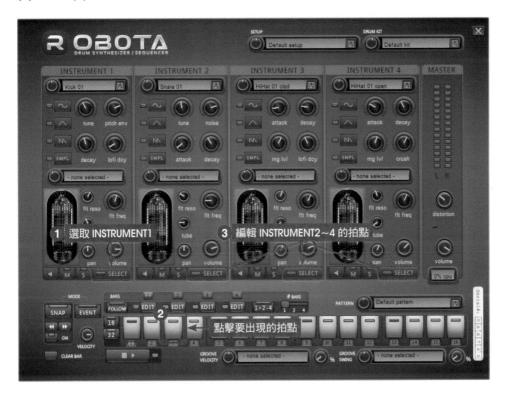

9-4.2 Livid ||||

Livid 將 Pop、Rock、Funk、Latin 四種風格的鼓,利用段落概念加以分類。它內建的節奏是不能修改的,僅能變化一點簡單的音色或拍值的準確度。

（一）基本介面

(1) Style:風格選取,有【Pop】、【Rock】、【Funk】、【Latin】四種風格。

(2) Type:打法選取,每種風格再分 1~4,四種不同的打法。

(3) Verse:段落選取。

- 有【Intro】、【Verse】、【Bridge】、【Chorus】、【Outro】、【Fill-in】。
- 段落概念與自動編曲（SongMaker）一樣。
- 【Fill-in】為「過門」的小節,通常在段落轉換前的最後一小節使用。

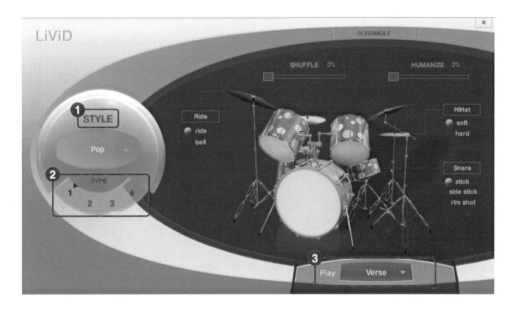

（二）操作範例

(1) 開啟 Livid：點擊 Livid 兩下，軌道上會自動生成一個 16 小節的物件。

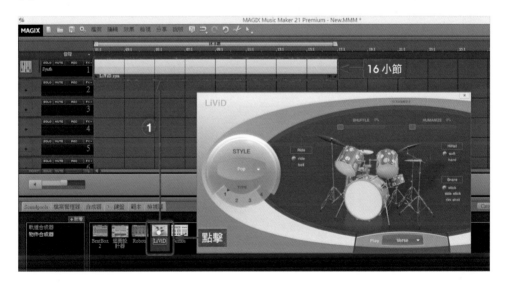

(2) 選擇 Style → Type：選好後按下【空白鍵】可先試聽。範例選擇的是 Latin →
Type3。

(3) 選擇段落：選擇要打的段落，範例選擇了【Intro】。

(4) 調整小節長度：將原本的 16 小節，調整為想要的長度，範例設定為 4 小節。

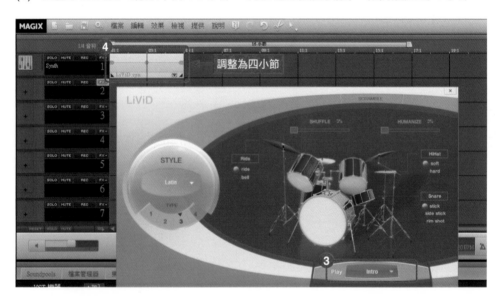

(5) 繼續重複 (1)~(4) 的動作，將整首歌曲設定完成，以下為範例 9-4 的小節：

段落	Intro	Verse +Fill-in	Chorus +Fill-in	Outro
小節	4	7+1	7+1	4

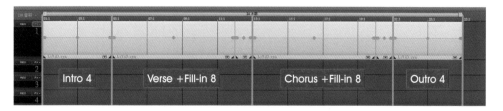

範例 9-4 利用 Livid 節奏，製作了一段拉丁風格的音樂。

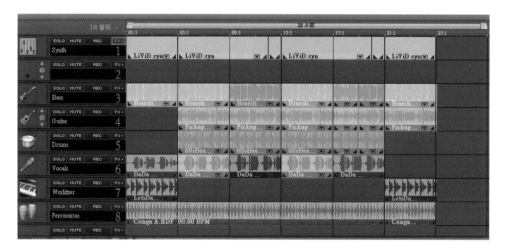

() 1. 專門用來製作鳥鳴聲等臨場感效果音的合成器是？

(A) Atmos　(B) Drum'n Bass　(C) LiViD　(D) Robota

() 2. LiViD 的 TYPE 選單中，1、2、3、4 的差異是代表？

(A) 演奏風格　(B) 結構段落　(C) 節奏變化　(D) 音色模組

() 3. 下圖為 BEATBOX2，請依序回答下列小題：

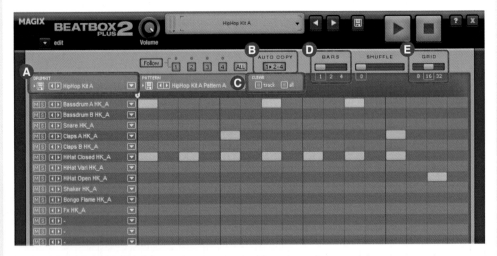

3-1. 載入整組的鼓組音色，位於圖中在哪一區塊？

3-2. 輸入在第一小節的鼓點直接複製到全部四小節，應選擇圖中在哪一區塊？

3-3. 一次清除編輯畫面上的所有鼓點，可以選擇圖中在哪一區塊？

實作練習

A. 請利用 LiViD 物件合成器，輸入下列共 24 小節的鼓，曲風不限。

段落	Intro	Verse +Fill-in	Chorus +Fill-in	Outro
小節	4	7+1	7+1	4

10 CHAPTER

流行樂器伴奏

在台灣，流行音樂是壓倒性的主流風格，除了唱片之外，許多配樂（電視、廣告）也深受影響。流行音樂常見的樂器為鋼琴、吉他、貝士，本章將以初學者的角度，介紹幾個簡單又具代表性的伴奏手法，而這些手法大量應用在第11~13章的範例中。當然，這些只是最基本的入門，如欲了解更多進階手法，建議參考專門的書籍，或直接找專業樂器老師指導。

在開始進入本章之前,請注意兩件事:

(1) 請各位讀者確認對於「和弦組成音」有一定的熟悉度,因為不管任何樂器的伴奏,基本上都是以和弦組成音為主。不熟悉的讀者請務必回到 7-5 複習,對於本章的學習會有絕對的幫助。

(2) 本章乍看之下很難,其實沒有想像中複雜,請跟著說明一步一腳印前進,一旦征服了這一章,你就不再是只會用內建素材的初學者了。

▶ 10-1 鋼琴

介紹鋼琴伴奏時,我們會分「左手」和「右手」來說明,左手負責比較低的音域,右手負責比較高的音域。當然對於 MIDI 製作來說沒有所謂的左右手,都是同一個畫面,但是若能有左右手的概念,會更好理解這項樂器。

10-1.1 鋼琴—基本四拍

(1) 解析度和速度

- 解析度:調到 4,四分音符。

- 速度:大約 70 左右,屬於慢板的節奏。

(2) 左手彈奏內容

- 左手:彈奏和弦的根音,維持四拍。

- 以【C- 主要】和弦為例,在 C2 的位置畫上一個四拍的 C 音。

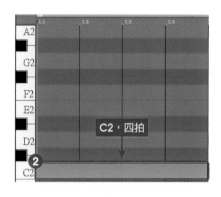

(3) 右手彈奏內容

- 右手：彈奏和弦的組成音，一拍一個音。

- 以【C- 主要】和弦為例，在 C3、E3、G3 的位置各畫上一個音，一拍一下，共四拍。

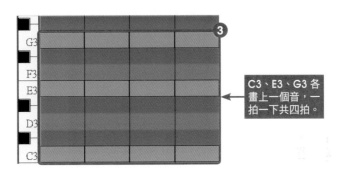

C3、E3、G3 各畫上一個音，一拍一下共四拍。

(4) 左手 + 右手合併：左右手都完成後，應顯示如下圖：

左手 + 右手

(5) 依照和弦組成音,依序畫入其他 7 個和弦。

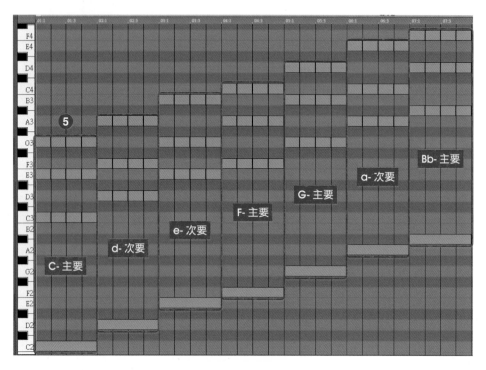

(6) 轉位:畫完七個和弦,會發現聲音越來越高,這樣伴奏起來高高低低的不是
很好聽,所以我們應該要「轉位」,意即調整組成音的位置,讓伴奏音域集中。

- 左手轉位:將 F2、G2、A2、Bb2 一起選取,往下移動八度(12 個半音),
 變成 F1、G1、A1、Bb1。

- 右手轉位

 – 將 A3 以上的音全部選取。

往下移動八度（12 個半音）

 – 往下移動八度（12 個半音），原來的 A3 會變成 A2。

(7) 完成：範例 10-1 的第一軌即是【鋼琴—基本四拍】伴奏。

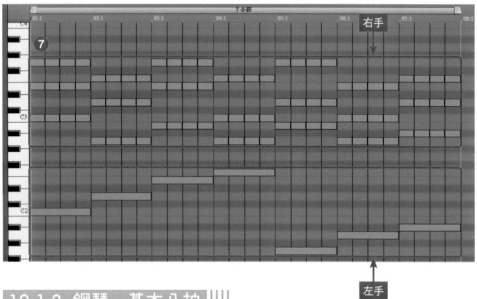

10-1.2 鋼琴—基本八拍

(1) 解析度和速度

- 解析度：調到 8，八分音符。

- 速度：大約 70 左右，屬於慢板的節奏。

(2) 左手彈奏內容：和 10-1.1 中的左手一樣。

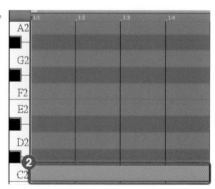

(3) 右手彈奏內容

- 右手：
 - 和弦的第三音和第五音彈在每一拍的正拍上。
 - 和弦的根音彈在每一拍的反拍上，只彈八分音符。
- 以【C- 主要】和弦為例，如下圖。

第三音和第五音彈在每一拍的正拍上

根音彈在每一拍的反拍上

(4) 左手 + 右手合併：左右手都完成後，應顯示如下圖：

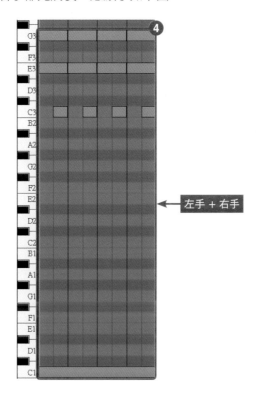

左手 + 右手

(5) 依照和弦組成音，依序畫入其他 7 個和弦。

- 畫入時請先注意轉位的問題，因此「不一定每一個最低音都是根音」。

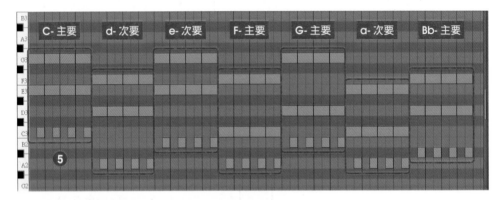

- 下表是轉位後的排列順序，供讀者參考。

C- 主要	d- 次要	e- 次要	F- 主要	G- 主要	10- 次要	Bb- 主要
G	F	G	F	G	E	F
E	D	E	C	D	C	D
C	A	B	A	B	A	Bb

(6) 完成：範例 10-1 的第二軌即是【鋼琴—基本八拍】伴奏。

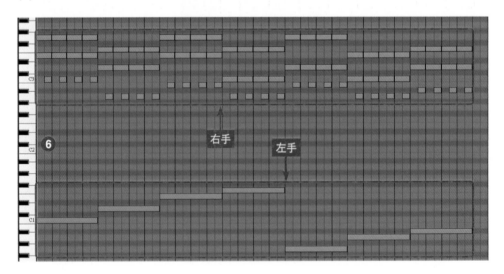

10-1.3 鋼琴—分解和弦

(1) 解析度和速度

- 解析度：調到 8，八分音符。

- 速度：大約 80 左右，屬於慢板的節奏。

(2) 左手彈奏內容

- 和 10-1.1 中的左手一樣。

(3) 右手彈奏內容

- 右手：

 – 依【根、五、三、五、三、五、三、五】彈奏，每個音都是八分音符。

 – 三度音彈在高八度的地方。

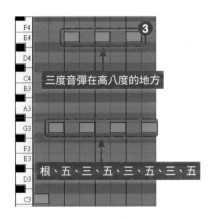

三度音彈在高八度的地方

根、五、三、五、三、五、三、五

— 每個音符往後補齊，直到遇到下一個音出現，並補到一小節滿為止。

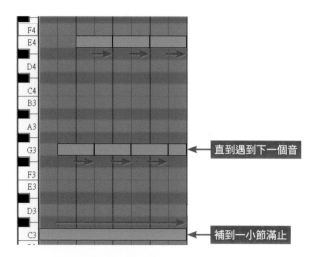

直到遇到下一個音

補到一小節滿止

(4) 左手 + 右手合併：左右手都完成後，應顯示如下圖：

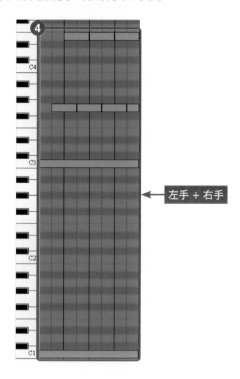

左手 + 右手

(5) 依照和弦組成音，依序畫入其他 7 個和弦

- 分解和弦的語法有順序性，所以沒有轉位的問題，照著一樣的模式畫即可（可使用「樣板」的功能）。

- F 和弦以後，低八度彈。

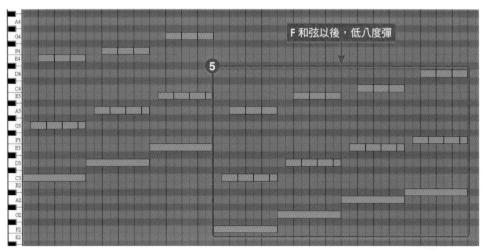

(6) 完成：範例 10-1 的第三軌即是【鋼琴─分解和弦】伴奏。

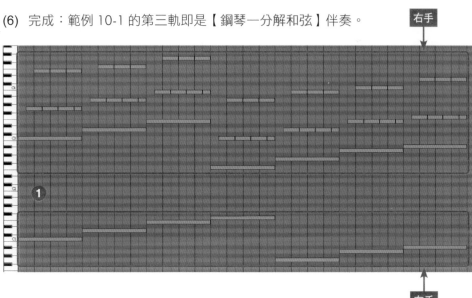

10-2 吉他

吉他是許多 MIDI 玩家公認最難模擬的樂器,因為吉他的演奏表情複雜、音色多樣,很多人到最後都放棄用 MIDI 模擬吉他,而請吉他手來幫忙錄音。的確,筆者也認為吉他很難用 MIDI 模仿,但若能掌握住一些小技巧,還是可以「畫」出吉他的味道。以「讓人聽不出來是 MIDI 吉他」為目標努力吧。

關於吉它…

- 吉他有六根弦,空弦音(什麼都不按時)由低到高分別為【E2、A2、D3、G3、B3、E4】。
- 不同和弦按法會造成不同的和弦音排列順序,但基本上還是在和弦組成音內交替變化。
- 吉他手是單手按和弦,一個和弦的最低最高音大約在兩個八度左右。

10-2.1 吉他—分散和弦 ||||

一、分散和弦認識

- 吉他分散和弦的概念和鋼琴很像,都是由組成音去排列組合。
- 吉他是一隻手按和弦,另一隻手撥弦,所以組成音的排列可以很自由、隨興。
- 下表是吉他【開放和弦】的組成音:
 - 紅色代表根音,第一拍習慣彈奏根音。
 - 其他音只要在此表內,都可以隨意變換順序撥奏。

手指代號	C- 主要	d- 次要	e- 次要	F- 主要	G- 主要	a- 次要	Bb- 主要
3	E3	F3	E3	F3	G3	E3	F3
2	C3	D3	B2	C3	B2	C3	D3
1	G2	A2	G2	A2	G2	A2	Bb2
	E2	D2	E2	F2	D2	E2	F2
	C2		B1	C2	B2	A1	Bb1
			E1	F1	G1		

範例 10-2.1 採用吉他手慣用的手法 —【T1213121】

- T 代表和弦根音（紅色），視當下和弦跟著改變。

- 123 是手指代號，因此 7 個和弦的 123 各是哪些音，都可以由上表對照算出來。

二、範例製作

(1) 解析度和速度

- 解析度：調到 8，八分音符。

- 速度：大約 70 左右，屬於慢板的節奏。

(2) 匯入一小節的 T1213121

- 首先畫入【C- 主要】和弦

- 依【T1213121】規則，對照表格依序為【C2、G2、C3、G2、E3、G2、C3、G2】彈奏，每個音都是八分音符。

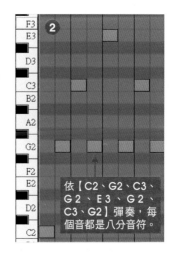

依【C2、G2、C3、G2、E3、G2、C3、G2】彈奏，每個音都是八分音符。

(3) 音符補齊：每個音往後補齊，直到遇到下一個音出現，補到一小節滿為止。

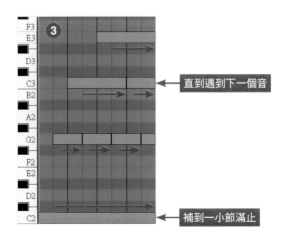

(4) 其他和弦：依照【T1213121】規則，依序畫入其他和弦。

範例 10-2 的第一軌即是【吉他—分解和弦】伴奏。

10-2.2 吉他─節奏─民謠搖滾

接下來要進入到「刷節奏」的部分。刷節奏就是左手按好和弦組成音，右手「下上下上」來回刷動。因此，相對於分解和弦「一次彈奏一個組成音，輪流撥出」，刷和弦是「同一時間好幾個組成音一起發聲」。

吉他的節奏當中，「民謠搖滾」是吉他手必學的節奏，幾乎輕快的歌曲都可以用這個節奏來彈。開始製作前先了解它的實際彈奏概念：

一、民謠搖滾節奏認識

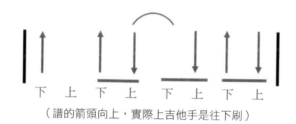

下　上　下　上　下　上　下　上

（譜的箭頭向上，實際上吉他手是往下刷）

拍子	1	2	3	4	5	6	7	8
刷動方向	下	上	下	上	下	上	下	上
	★		★	★		★	★	★

(1) 右手（對照上方圖示說明）

- 一小節分成八拍，若八拍都彈，刷動方向會是【下上下上下上下上】交替。
- 民謠搖滾只彈八拍當中的 1、3、4、6、7、8，所以只剩下【下下上上下上】，★代表有刷弦。

二、製作

(1) 解析度和速度

- 解析度：調到 8，八分音符。

- 速度：大約 100~120，屬於輕快的節奏。

(2) 匯入一個吉他上【C- 主要】和弦的音

- 下表 10-1 中出現過，再度拿來參考：

手指代號	C- 主要	d- 次要	e- 次要	F- 主要	G- 主要	a- 次要	Bb- 主要
3	E3	F3	E3	F3	G3	E3	F3
2	C3	D3	B2	C3	B2	C3	D3
1	G2	A2	G2	A2	G2	A2	Bb2
	E2	D2	E2	F2	D2	E2	F2
	C2		B1	C2	B2	A1	Bb1
			E1	F1	G1		

- 【C- 主要】和弦一共有五個音【C2、E2、G2、C3、E3】，因為是「刷和弦」，五個音同步出現，依序畫入到第一小節第一拍。

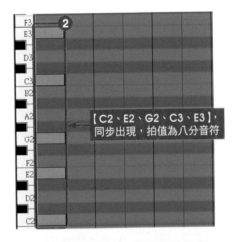

【C2、E2、G2、C3、E3】，同步出現，拍值為八分音符

(3) 畫入民謠搖滾的節奏

- 民謠搖滾出現在 1、3、4、6、7、8 拍中，將組成音一一畫入這些位置。

(4) 音符補齊：每個音往後補齊，直到遇到下一個音出現，補到一小節滿為止。

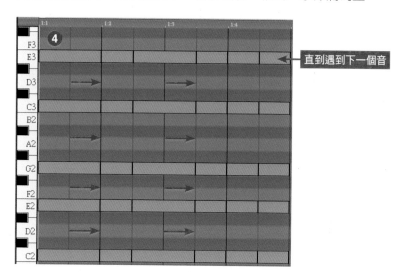

← 直到遇到下一個音

(5) 其他和弦：依照上面的概念，依序畫入其他 7 個和弦。

- 每一個和弦在吉他上的組成音數量不同，例如【d- 次要】有四個音，【e- 次要】有六個音…等。MIDI 的重要精神就是要擬真，所以就按照實際的音符數量去畫，不需要讓它們一致。

(6) 微調【下、上】刷弦的差異

做完前五步驟，是否覺得聽起來「假假的」？接下來這一步相當關鍵。

前面提到「刷節奏」是組成音「同步發聲」，但真的有同步嗎？理論上由上往下刷弦，高音弦會慢一點點出來，而由下往上刷弦，低音弦會慢一點點出來，將這一點點細微的表情做出來，才會有「刷」的感覺。

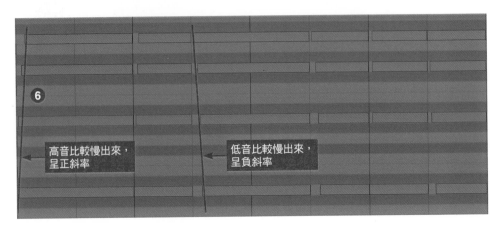

- 第一拍正拍由上往下刷，高音會比較慢出來，呈「正斜率」狀態。

- 第二拍反拍由下往上刷，低音會比較慢出來，成「負斜率」狀態。

- 儘管有時間差，但差距不宜過大，畢竟刷弦仍是一瞬間發生的事，若差距過大反而就不自然了。

(7) 其他和弦：依照上述原則，微調其他和弦。所以只要是節奏型態的 MIDI 吉他，開頭都是呈現「斜線」的圖形。

- 範例 10-2 的第二軌即是【吉他一民謠搖滾】伴奏。（注意速度要調整到 100~120BPM）

10-2.3 吉他—節奏—16 BEATS

本範例是另一個必學的吉他節奏，比較慢板、抒情的流行歌曲幾乎都可以用這個節奏來彈。開始製作前先了解它的實際彈奏概念：

一、16BEATS 節奏認識

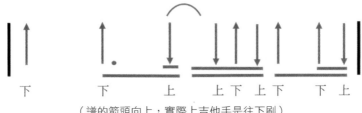

（譜的箭頭向上，實際上吉他手是往下刷）

拍子	1	2	3	4	5	6	7	8	9	10	11	12	13	14	15	16
刷動方向	下	上	下	上	下	上	下	上	下	上	下	上	下	上	下	上
	★				★			★		★	★	★	★		★	★

(1) 右手（對照上方圖示說明）

- 一小節分成十六拍，若十六拍都彈，刷動方向會是【下上下上】X4 交替。
- 本範例彈十六拍當中的 1、5、8、10、11、12、13、15、16，★代表有刷弦。

二、製作

(1) 解析度和速度

- 解析度：調到 16，十六分音符。

- 速度：大約 70，屬於慢板、抒情的節奏。

(2) 畫入一個吉他上【C- 主要】和弦的音,拍值是 16 分音符。

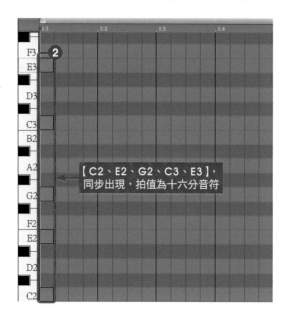

【C2、E2、G2、C3、E3】,
同步出現,拍值為十六分音符

(3) 畫入 16BEATS 的節奏

- 16BEATS 出現在 1、5、8、10、11、12、13、15、16 拍中,將組成音
 一一畫入這些位置。

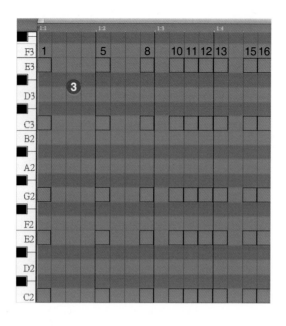

(4) 音符補齊：每個音往後補齊，直到遇到下一個音出現，補到一小節滿為止。

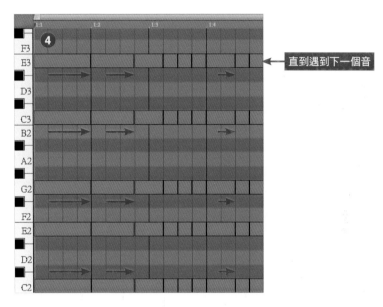

直到遇到下一個音

(5) 其他和弦：依照上面的概念，依序畫入其他和弦。

(6) 微調【下、上】刷弦的差異

範例 10-2 的第三軌即是【吉他—16BEATS】伴奏。(注意速度要調整到 70BPM)

10-3 貝士

貝士負責低音，穩固整個音場，是流行音樂中不可或缺的要角。開始製作貝士前，請再次確認對每個和弦組成音的熟悉度（複習 7-5 的三度圈），以及準備一組低頻足夠的監聽設備，那會讓你的製作過程愉悅許多。

> 關於貝士…

- 貝士有四根弦，空弦音由低到高分別為【E1、A1、D2、G2】。
- 編曲要素：貝士的語法大致上有兩種
 - 在慢板的音樂中擔任「襯底長音」的角色。
 - 在律動感強的音樂中擔任「主律動」的角色。
- 彈奏拍點與大鼓同拍
 - 大多數情況貝士的演奏拍點和大鼓是同步同拍。
- 彈奏內容
 - 貝士看似像「少了兩根弦的吉他」，但彈奏內容大相徑庭。吉他常彈奏和弦，貝士則以單音為主。
 - 基本上以根音為主，第五音、第三音為輔。
 - 除了演奏和弦組成音，在轉換和弦時可以彈奏「經過音」，幫助和弦的銜接。

以下介紹幾種基本的 BASS 彈奏法。為了讓讀者了解貝士在和弦間轉換銜接的概念，本節所有示範都以常見的【C-Am-F-G】為範例：

10-3.1 慢板、抒情歌曲貝士 1

（一）基本襯底長音（範例 10-3 的第一軌）

(1) 解析度和速度

- 解析度：調到 8，八分音符。
- 速度：大約 70 左右，屬於慢板的節奏。

(2) 根音延續四拍（全音符）

- 最基本的根音，跟著和弦變化走，分別輸入 C、A、F、G 四個音。

（二）基本襯底長音 + 根音重複（範例 10-3 的第二軌）

(1) 延續上個範例，基本襯底長音。

(2) 根音重複：將全音符往前縮一個八分音符，留下的空檔填入一樣的音符，造成轉換和弦前一個「頓點」的感覺。

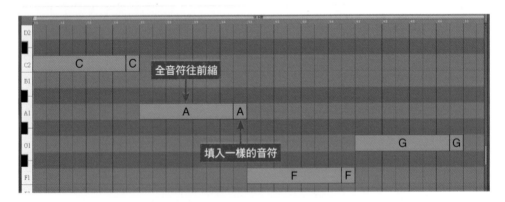

（三）基本襯底長音 + 經過音（範例 10-3 的第三軌）

(1) 延續上個範例，基本襯底長音 + 根音重複。

(2) 經過音：將上個範例「根音重複」的音符，改成「經過音」。

- 經過音指「兩個和弦根音之間的音」，並優先使用調性內的音符。

- 以 C 大調來說，經過音以「白鍵」優先，若有兩個以上白鍵，以距離「下一個和弦」最近的音優先。

- 若無白鍵則插入「黑鍵」

- 以下黃色音符為本範例的經過音：

 - C 和弦到 Am 和弦的經過音為 B。

 - Am 和弦到 F 和弦的經過音為 G。

 - F 和弦到 G 和弦的經過音為 F#。

 - G 和弦到 C 和弦的經過音為 B。

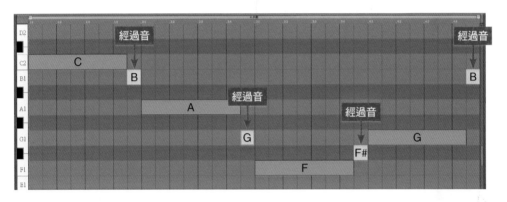

（四）基本襯底長音 + 兩個經過音（範例 10-3 的第四軌）

(1) 延續上個範例，基本襯底長音 + 經過音。

(2) 再次「重複根音」或再次「插入經過音」。

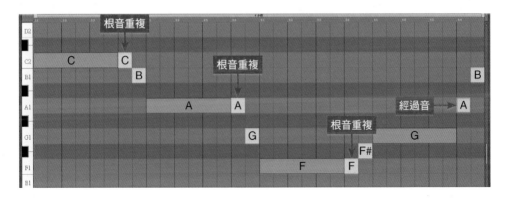

10-3.2 慢板、抒情歌曲貝士 2

一、加入和弦第三、五音（範例 10-3 的第五、六軌）

(1) 解析度和速度

- 解析度：調到 8，八分音符。

- 速度：大約 95 左右，屬於中板的節奏。

(2) 將和弦的第三音、第五音，依照律動填入。

- 10-3 第五軌將根音、第三音、第五音分別放在 1、4、7 拍。

- 10-3 第六軌將根音、第五音、根音分別放在 1、4、7 拍。

- 本範例為概念性示範，實際可能性很多，請依照鼓組的打法去調整適當的位置。

- 第三、五音不一定都要加，可以只用五音或三音。

- 多數情況下五音使用會比三音頻繁。

（範例 10-3 的第五軌，黃色音符為第三音、第五音）

（範例 10-3 的第六軌，黃色音符為第五音）

10-3.3 快板歌曲貝士

（一）ROCK 8 BEATS1（範例 10-3 的第七軌）

(1) 解析度和速度

- 解析度：調到 8，八分音符。

- 速度：大約 120 左右，屬於快板的節奏。

(2) 根音切成八等分

- 依序將根音畫入，一小節八個音。

（二）ROCK 8 BEATS2（範例 10-3 的第八軌）

(1) 延續上個範例。

(2) 依照歌曲律動，只留下部分音符。

- 範例一小節只留下 1、4、5 拍。

- 造成比較跳動、切分的感覺。

- 一樣是概念性的舉例，可依照鼓的打法去變化拍點。

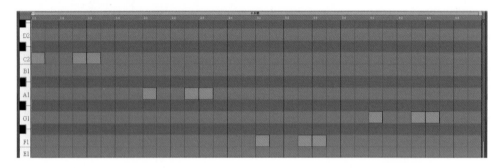

10-4 剪切及應用自製 MIDI 素材

10-1~10-3 製作的樂器，不以常用級數進行去製作，而故意按照 1~7 的級數順序全部做過一遍，這樣的好處是未來可以拿來視為現成素材使用。筆者特地將所有附錄 A 製作的樂器都轉成 MIDI 檔，放在附檔「MIDI」資料夾裡，提供給所有的讀者參考、使用。本節介紹它的應用方法：

範例 10-4

（一）拖曳 MIDI 素材到軌道上

(1) 將【吉他 -- 節奏 - 民謠搖滾】的 MIDI 檔拖曳到軌道上。

(2) 利用剪刀功能（Ctrl+6），將這七個和弦剪開。

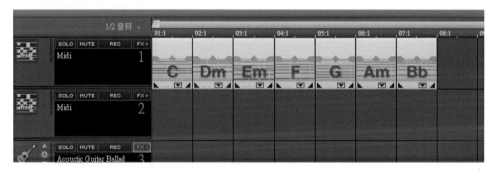

（二）複製並排列歌曲的和弦進行（範例 10-4）：

🔵 和弦進行參考台灣某首輕快的流行歌曲。

- 這邊只示範副歌的部分，和弦進行是 1 → 5 → 6 → 3 → 4 → 1 → 2 → 5
 （C → G → Am → Em → F → C → Dm → G）。

- 左手按住 ctrl，右手滑鼠拖曳每一個素材，複製到新的軌道上，如紅色箭頭所
 示，將八個和弦排滿。

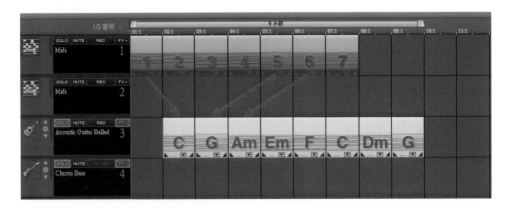

（三）將【貝士 -- 節奏 - 民謠搖滾】的 MIDI 檔拖曳到軌道上。

- 同樣按照上面的步驟，切開 MIDI 檔，並按照級數排列好。

- 吉他和貝士都完成後，目前應該有四軌，一、二軌是原始的 1~7 排列，三、
 四軌是 1 → 5 → 6 → 3 → 4 → 1 → 2 → 5 的順序。

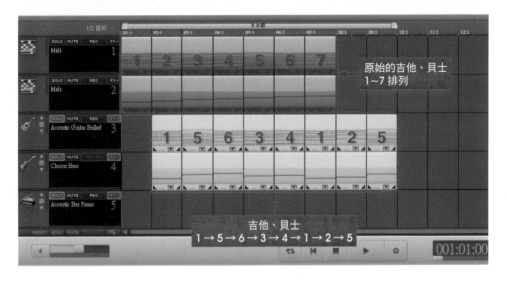

（四）鼓

自製一個和 Folk Rock 律動相符的鼓。

（五）把旋律輸入進去，便完成了。

範例輸入的旋律有變更一些音符，和原曲不太一樣。

利用這個概念，可以把常用的伴奏手法都做成 MIDI 檔，以後要使用時就直接從資料庫叫出來，裁切、重新排列就可以了，不用再重新製作，是不是非常方便呢？

10-5 歌曲改編

歌曲改編在 Music Maker 裡是輕而易舉的事。只要知道原曲的和弦進行，依照編曲要素概念把伴奏素材拖曳到軌道上，最後再自己輸入主旋律即可。

10-5.1 實際演練 (範例 10-5)

一、排列和弦

🔵 改編的第一步，先確定和弦進行：

- 使用和聲暗示明顯的樂器。

- 通常會是鋼琴、吉他這類常見的伴奏樂器。

- 避免只有單音或旋律性的素材，和聲暗示會不明顯。

🔵 和弦進行參考台灣某首抒情的流行歌曲。

- 前奏：1-6-7-5

- 主歌：1-6-7-5

- 副歌：3-6-2-5 -3-6-(2＋5)-1

🔵 選擇 Mallet 當和聲暗示的樂器（第一軌）

軌道	樣式	樂器	素材名稱
1	Chillout	Mallet	EP Bells A

- 依照以上和弦規則，把和弦排好

- 只要第一軌確定了，底下其他軌和弦，幾乎都是跟著它的。

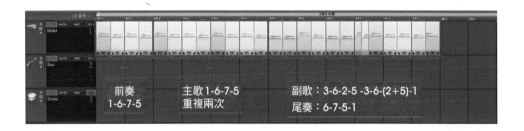

前奏　　　　　主歌 1-6-7-5　　　　　副歌：3-6-2-5 -3-6-(2+5)-1
1-6-7-5　　　　重複兩次　　　　　　尾奏：6-7-5-1

二、加入其他素材

第 2~5 軌，選擇的素材如下。請依照上面每個段落的和弦級數，將素材放置到軌道上。

▶ BASS（第二軌）

軌道	樣式	樂器	素材名稱
2	Chillout	Bass	Deep Bass

▶ 鼓（第三軌）

軌道	樣式	樂器	素材名稱
3	自製 MIDI 檔	鼓	MIDI 檔【鼓 -16BEATS】

▶ 吉他（第四軌）

軌道	樣式	樂器	素材名稱
4	Chillout	Guitar	Sympatheque Guit A

▶ Pad（第五軌）

軌道	樣式	樂器	素材名稱
5	Chillout	Pad	Swell Pad A

三、加上旋律

- 範例的音色是【電鋼琴 -E-Piano Pro】

- 輸入的旋律有變更一些音符，和原曲不太一樣。

四、完成

下圖為整體素材貼完的樣子。

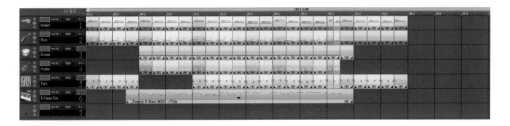

10-5.2 關於改編

改編歌曲盡可能嘗試大幅度的改變，一來較有挑戰性，二來也比較可以感覺得出變化。以下是一些參考的方向：

- 速度：慢歌改成快歌，快歌改成慢歌。

- 節奏律動：大幅度變化，例如 8 分音符改成 16 分音符。

- 旋律：音符可唱在不一樣的位置，例如範例的旋律改成有點切分。想像歌手在自己的 LIVE 演唱會上，也不會每次都唱和專輯裡一樣的音，道理亦同。

- 段落變化

 - 自己加上前奏、間奏、尾奏等等，設計一些段落的變化。

 - 不要每個軌道素材從頭到尾出現，要有一些情緒的起伏。

- 和弦：樂理程度好的人，甚是可以改編和弦，進行「和聲重配」。

歌曲改編可以訓練自己對各種風格掌握的能力，並且學習到各個樂器間的平衡，是筆者在教學過程相當喜歡，也相當推崇的一個學習單元。可以嘗試把「同一首歌改成很多不同的版本」，這樣會比「很多歌改成很多版本」，更能體會編曲的專業和難度，學到的東西也會更多。

最後提醒的是，雖然鼓勵大幅度改編，但不要改到聽不出原曲了。各位讀者可以改完播放給朋友聽，最好事前不要告知是什麼歌，然後讓人一聽就讚嘆：「啊，是 XX 歌，這版本好酷！！」，並且一聽再聽，有耳目一新的感覺，甚至還有點忘記原來的版本是什麼，那就是非常成功的改編了。

實作練習

A. 請利用本章範例之鋼琴、鼓、貝斯、吉他，各擷取其中一種伴奏模式，總共四軌，組成以下 8 個小節的和弦進行。

C—G—Am—G—F—Em—Dm—G（每個和絃各一節）。

配樂六大要素

配樂是一門專業學問，需對各領域音樂理論有一定程度了解，才有辦法駕輕就熟，這也使得許多入門者望之卻步。本章將配樂理論分成六個要素，盡量用可量化的方式去衡量，幫助初學者快速掌握配樂的基本概念。過程中必然會牽涉到一些樂理概念，請各位讀者勿輕易放棄，因為它是前人累積下來的好用工具，能幫助我們快速定位想要的情境。

▶ 11-1 配樂六大要素概論

配樂六大要素是指：速度、配器、編曲要素、濃度、和聲進行、音程。

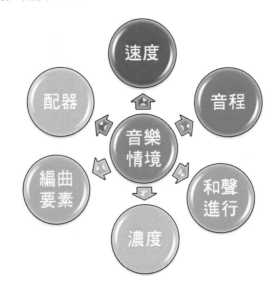

（一）速度

(1) 速度：編輯區上顯示的歌曲速度（BPM）。速度快慢會影響情緒高低，通常速度越快，情緒越高漲，速度越慢，情緒越和緩。

(2) 拍值：拍子的單位，如 8 BEAT、16 BEAT 等。相同速度下拍值越多，相對的情緒度也越高、越複雜。

（二）配器

樂器的個性：不同樂器有不同的個性，連帶影響配樂時的最後選擇。例如畫面中出現一隻笨重的大象，那麼該用低音號還是鐵琴來配樂呢？相信答案應該很明顯了。

（三）編曲要素

編曲要素指樂器的「演奏語法」，在第六章已詳細說明。不同情境會著重在不同的編曲要素上，是配樂時必須考慮的重點之一。

（四）音樂濃度

音樂濃度是指要用「幾個聲部」及「多寬的音域」，去架構出整體音樂的情境，越
浩大的場面，音樂濃度應該越重，較小的場景則用淡的濃度去描述。其中音域也
會影響配樂情緒，若配器音域多集中在低音，會有厚重、震撼的感覺，若在高音
域，會較為緊繃、凝聚。

（五）和聲進行

和聲進行在第七章已詳細說明，舉凡大小調進行、TSD 法則等，均屬於和聲進行的
範圍，也會直接影響情境的表現。

（六）音程

音程是指音和音之間的距離，不同的音程會有不同的聆聽感受。音程又有分「和
聲音程」和「旋律音程」，在後面章節將詳細說明。

11-2 音程 1 — 和聲音程

11-2.1 和聲音程

（一）和聲音程定義

和聲音程是指「兩個同時發聲的聲音之間的距離」，共分為以下幾類：

音程名稱	半音數	舉例
完全一度	0	C->C
小二度	1	C->Db
大二度	2	C->D
小三度	3	C->Eb
大三度	4	C->E
完全四度	5	C->F
減五度	6	C->Gb
完全五度	7	C->G
小六度	8	C->Ab
大六度	9	C->A
小七度	10	C->Bb
大七度	11	C->B
完全八度	12	C->C（八度）

（二）和聲音程圖示：（範例 11-2）

🔘 　下圖為「小二度」到「減五度」的示意圖，數字代表兩音之間差距的半音數。

🔘 　「完全一度」視覺上為完全重疊，故不畫入。

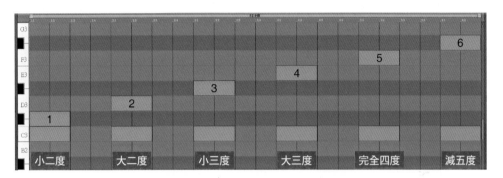

🔘 　下圖為「完全五度」到「完全八度」，數字代表兩音之間差距的半音數。

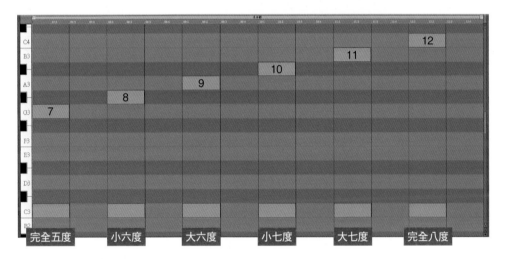

（三）和聲音程推算方法

起始音不算，往上（下）加差距的半音數。

EX1：E 的小三度是？→ 小三度是 3 個半音，所以往上算三格是「G」。

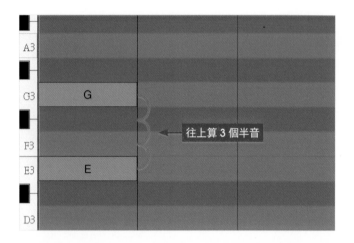

EX2：F 的大六度是？→ 大六度是 9 個半音，所以往上算 9 格是「D」。

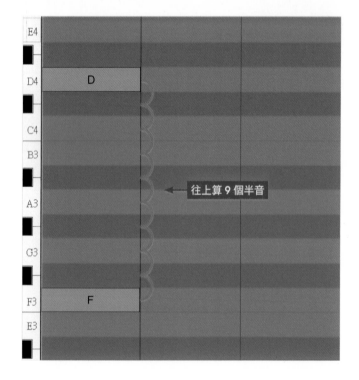

11-2.2 和聲音程的聆聽感覺

和聲音程由於聲響之間彼此作用，產生不同的「協和度」，依據協和度由多到少，可以分為三大類：

【完全協和音程】→【不完全協和音程】→【不協和音程】

協和度	音程	聆聽感覺	
完全協和音程 .	完全一度	平靜、愉悅	平靜 ↑
	完全八度	平靜、愉悅	
	完全五度	歡欣、神聖、勇氣、勝利	
	完全四度	知足、幸福、祥和	
不完全協和音程	大三度	和諧、希望、快樂	
	大六度	甜美、和藹、明亮	
	小三度	悲傷、煩惱、憂鬱	
	小六度	困惑、疑慮、失去希望	
不協和音程	大二度	張力、陌生	
	大七度	驚奇、懷疑	
	小七度	沮喪、不安	
	小二度	懸疑、猜忌、緊張	
	減五度	詭異、邪惡、不舒服	↓ 緊張

- 越協和的音程越平靜，越不協和的音程越緊張。

- 聆聽感覺是以普遍認知去描述，但並非一定如此。建議各位讀者一邊播放範例 11-2-1，一邊感受各種不同音程，有自己的感覺也可以註記下來。

- 和聲音程是影像配樂中相當重要的應用，請務必熟悉。

▶ 11-3 音程 2 —— 旋律音程

11-3.1 旋律音程 ||||

（一）旋律音程定義

旋律音程是指「兩個相鄰、前後發聲的聲音之間的距離」。

音程名稱	半音數	舉例
完全一度	0	C->C
小二度	1	C->Db
大二度	2	C->D
小三度	3	C->Eb
大三度	4	C->E
完全四度	5	C->F
減五度	6	C->Gb
完全五度	7	C->G
小六度	8	C->Ab
大六度	9	C->A
小七度	10	C->Bb
大七度	11	C->B
完全八度	12	C->C（八度）

「旋律音程」和「和聲音程」距離的定義是一樣的，只是一個是同步發聲，另一個是前後發聲。

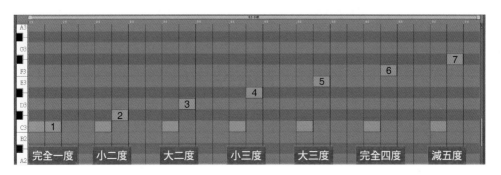

（二）旋律音程圖示：（範例11-3）

下圖是「完全一度」到「減五度」，數字代表兩音之間差距的半音數。

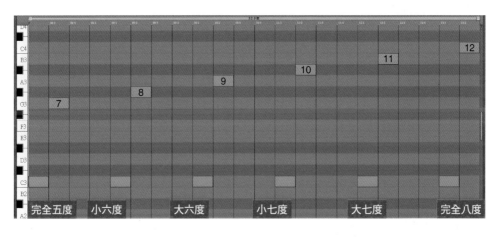

下圖是「完全五度」到「完全八度」，數字代表兩音之間差距的半音數。

（三）旋律音程算法

起始音不算，計算兩音之間半音數差距。

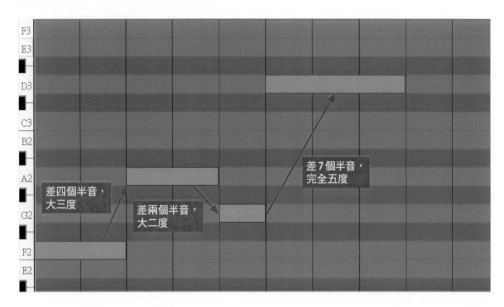

11-3.2 旋律音程的聆聽感覺 ||||

（一）旋律音程分類

旋律音程與和聲音程聽覺稍有不同，依「跳躍距離的遠近」，可分為：【同音】→
【級進】→【跳進】。

● 同音就是完全一度重複。

● 級進指小二或大二度。

● 跳進指三度以上音程。

　　• 小三或大三度為小跳。

　　• 完全四度以上為大跳。

名稱		音程	聆聽感覺
同音		完全一度	凝聚力量
級進		小二度	引導、緊張、不安
		大二度	溫和、平穩、自然
跳進	小跳	小三度	躍動、流暢、和諧
		大三度	輕巧、歡樂、活力
	大跳	完全四度	柔和、優美、神聖
		減五度	邪惡、懸疑、猜忌
		完全五度	堅毅、剛強、空靈
		小六度	情感豐沛、柔美
		大六度	情感豐沛、柔美
		小七度	情感衝突、緊張、寬闊
		大七度	緊張、衝突
		完全八度	高潮、引人注意、力量、記憶點

（二）跳躍距離的整體氛圍

(1) 【同音】

- 凝聚力量、主題延伸的鋪陳。

(2) 【級進】

- 旋律音程中最常出現的狀況，善於詮釋寧靜、安定、溫和的感覺。

- 距離短，移動自然，容易演唱。

- 小二度若持續重複，反而有緊張的感覺。

- 級進過多會讓音樂顯得平庸、缺乏驚喜。

(3) 【小跳】

- 展現音樂活潑、靈巧、多變的重要音程。

- 小距離的跳動，相對於大跳，較為平穩、中規中矩。

(4)【大跳】

- 展現情感的變化、激昂、與眾不同的特色。

- 製造音樂的記憶點、高潮點。

旋律音程主要就是看「跳動距離」來決定感覺,跳越遠情感越豐沛。旋律音程被大量使用在影像配樂中,因為影像配樂不像一般歌曲強調旋律的主題性,而是以簡單的幾個音符去製造情境,例如小二度、減五度等,非常令人緊張不安的音程,在流行音樂中很少使用,卻是現代電影配樂中的常客。

「旋律音程」和「和聲音程」可說是配樂六大要素中的關鍵領導者,左右了大部分的情境走向,在接下來幾章的實作範例中可以體驗到它們的神奇魔力。

11-4 音樂濃度

11-4-1 音樂濃度定義

(1) 音樂濃度

配樂過程很重要的一件事，就是如何「快速地掌握住情緒的起伏轉變」。例如前一個場景是兩位主角在平靜地對話，下一場景要突然呈現對峙的緊張場面。關於這題的答案，很多人會以「樂器數量」來解決，認為越多樂器所能呈現的感覺會越重越濃。誠然，樂器數量多寡的確有一定的相關性，但有一個更精確的量化工具，就是「音樂濃度」。

【音樂濃度 = 聲部數量 / 橫跨音域寬度】

(2) 聲部數量

- 同一時間，出現了多少不同的的音符（音名），一個音就代表一個聲部。
- 音名相同的音符，儘管在不同音域，仍視為相同的聲部。
- 聲部數量越多，情緒越濃。

(3) 橫跨音域寬度

- 同一時間出現的音符，從最低音到最高音，共橫跨了幾個八度。
- 橫跨音域越寬，情緒越濃。

11-4-2 範例說明 ||||

範例一

試分析下圖的聲部數量、橫跨音域寬度、以及音樂濃度。

Ans：聲部數量 =3 (F、A、C)，橫跨音域寬度 =2 (F2~A3)，音樂濃度為 3/2。

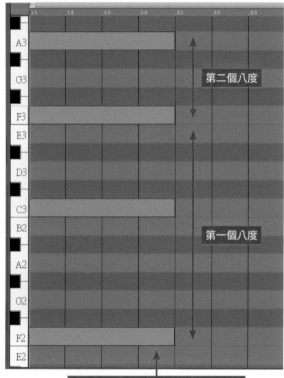

範例二

試分析下圖的聲部數量及橫跨音域寬度。

Ans：聲部數量 =1 (G)，橫跨音域寬度 =3(G2~G4)，音樂濃度為 1/3。

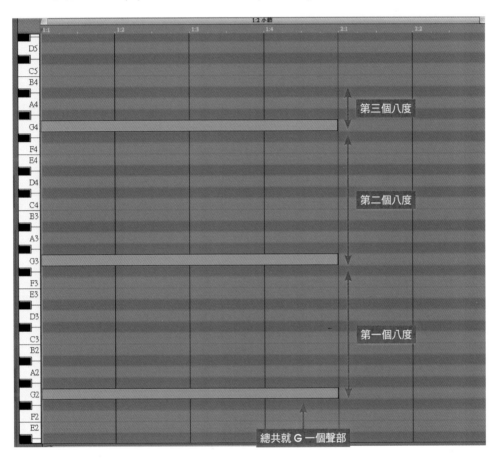

11-4-3 音樂濃度的應用時機 ||||

由音樂濃度的公式可知，不管是聲部數量（分子），還是橫跨音域（分母），只要數值越大，音樂濃度都是愈濃的。當段落轉換時 ，可以此兩個變數作為編曲的參考，若配器完全不變，則此一量化的數據具有極大的參考價值，但若段落轉換配器也跟著改變時，則尚需考慮樂器的屬性等。

此外，並非所有編制音樂都需要考慮音樂濃度，因為那會把製作過程弄得太過繁複。一般來說以管弦樂為主的編制，或是音樂中有大量的襯底長音，或是樂器數量眾多時，才需要去考慮濃度的因素，簡易的編制下可以單純用編曲要素等面向去思考即可。

同理，延伸到編曲六大要素上來看，這六個討論的面向看似各自獨立，但又互相牽扯影響，實際作業時須全面考量，才能精準地把音樂情境給完全表達。各種不同的情境與風格，著重的要素皆不同，並非六種要素都需要考慮。

() 1. 有關配樂六大要素,何者為非?

 (A) 拍子:相同速度下拍值越多,相對的情緒度也越高、越複雜

 (B) 濃度:是指要用「幾個聲部」及「多寬的音域」,去架構出音樂情境。

 (C) 濃度:若配器音域多集中在高音,會有厚重、震撼的感覺。

 (D) 音程:指音和音之間的距離,不同的音程會有不同的聆聽感受。

() 2. 關於和聲音程的聆聽感覺,何者為非?

 (A) 大六度:甜美、和藹

 (B) 大三度:困惑、疑慮

 (C) 減五度:詭異、邪惡

 (D) 小二度:懸疑、猜忌

() 3. 關於旋律音程的聆聽感覺,何者為非?

 (A) 減五度:柔和、優美、神聖

 (B) 大三度:輕巧、歡樂、活力

 (C) 大二度:溫和、平穩、自然

 (D) 小七度:衝突、緊張、寬闊

() 4. 關於旋律音程跳躍距離的感覺,何者為非?

 (A) 同音:凝聚力量、主題延伸的鋪陳。

 (B) 級進:善於詮釋寧靜、安定、溫和的感覺

 (C) 小跳:展現情感的變化、激昂、與眾不同的特色。

 (D) 大跳:製造音樂的記憶點、高潮點。

多媒體影音範例實作

多媒體影片種類繁多，但對配樂工作來說內容都是相似的，只是主體（影像）部分的不同。本章依「時間長短」及「配樂屬性」，示範三種常見形式的影音範例。

不同於單一劇情短片，這裡的範例包含了劇情分段與轉折，必須跟著影像做音樂情境變化。由於配樂是非常主觀的創作，同一段影片給 10 位配樂者，可能會生出 10 種版本，因此筆者衷心希望各位讀者能在範例中學習到的是「精神」，並加以變化、創造，而非只是做出一模一樣的作品。若能在過程中做出屬於自己的音樂，那怕是再小的改變，都是屬於你自己的，也才能真正體會配樂的樂趣。

- 🔵 12-1 分段式短片配樂
- 🔵 12-2 分段式長片配樂
- 🔵 12-3 動畫片配樂

▶ 12-1 分段式短片配樂

12-1.1 分段式短片的配樂重點 ||||

分段式短片顧名思義就是時間不長且包含了分段情境，常見如：

- 廣告片、劇情短片。
- 公司、學校、社團成果發表、活動影片。
- 自我介紹、產品介紹、教學紀錄、生活紀錄、自拍短片等。

分段式短片通常會面臨的挑戰有幾下幾點：

- 短時間內要做到起承轉合。
- 小節和速度如何設定的剛剛好？
- 段落間要有層次上的區別。
- 收尾要漂亮，有結束感覺。

本範例可參考網路短片：http://ppt.cc/7KAIX

註：(1) 短片版權屬原製作單位及發行公司所有。

　　(2) 範例僅提供作者配樂的音樂檔。

12-1.2 段落設計 ||||

一、決定音樂的分段點

由於影片已拍好不再變動，故配樂是處於被動配合的角色。從第幾秒開始，第幾秒結束，都要算的清清楚楚，讓影音有高度的同步與黏合，才是好的配樂。所以第一步要先找出分段點，以決定每一段音樂的總長度。當然相同的影片可能有不同的分段決定，這就看配樂者主觀的認定與判斷。再者，本節示範的雖是短片，但長片何嘗不是如此，一樣要切段落和計算時間，所以找出分段點和計算速度的步驟，對配樂來說是相當重要的一環，請務必熟悉之。

找尋分段點的技巧

- 座標軸切到「顯示毫秒」，並將影片顯示時間開啟。

- 編輯區左上角【磁性對象】，請切換到「無格線」，讓游標不會被特定單位吸附，而可以停留在任意位置上。

- 滑鼠在座標軸區一邊移動，一邊監看螢幕找尋分段點。

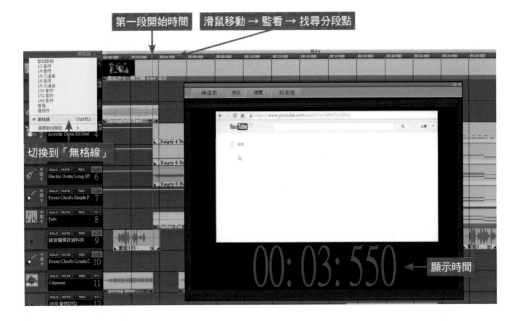

以下是筆者判斷的分段點：

(1) 第一段

- 開始時間：00:03:550，即將要打到球的瞬間。

- 結束時間：00:16:882，打到球的瞬間。

- 第一段總長約 13.332 秒。

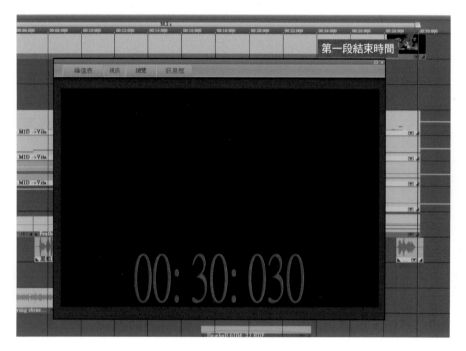

(2) 第二段

- 開始時間：00:20:011，「野球魂」三個字出現的瞬間。

- 結束時間：00:30:030，「黑松沙士」字樣，影片結束。

- 第二段總長約 10.019 秒。

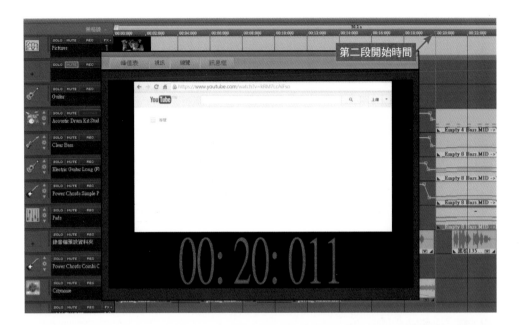

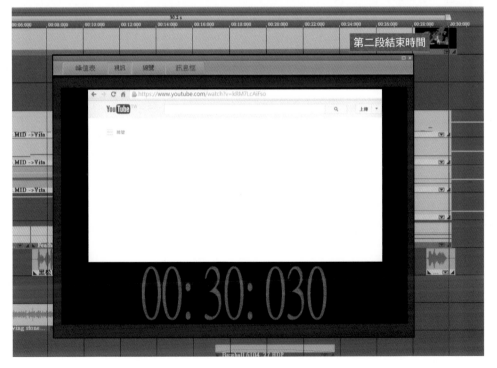

二、決定風格、和弦、小節、速度

切好段落後，筆者會先在心中設想一個大概的風格，並決定和弦和小節，最後根據總長度和小節數去計算歌曲的速度，讓整個設定的音樂段落可以「剛好切齊」影片。然而，這方法有時不全然適用，因為計算出來的速度不見得適合影片風格，也就是說雖然把設定的音樂「很工整地塞進段落裡」了，但若聽起來太快或太慢，依然是失去意義的。這時就要去微調小節數，若小節不完整但聽起來可以接受，就不一定要讓小節彈滿，音樂的感覺還是要放在第一優先考慮。以下敘述就是這整個思考過程：

(1) 風格

- 廣告定調是追尋夢想、堅持不放手。

- 採用輕快、正面、能激勵人心又充滿希望的大調搖滾曲風。

(2) 第一段和弦進行

- 第一段使用 | C | C | F | F | Am | Am | F | F | ，八小節。

- 停在 F 和弦的學問：

 - 第一段結束並非整個廣告結束，只是暫時的，所以停在一個聽覺上「次安定」的四級 F 和弦上。四級和弦屬於 TSD 當中的「S」，可以接回「T」，也可以接回「D」，進可攻退可守，讓音樂感覺並沒有結束，後面還可以接續些什麼似的，也可以說是第一段和第二段的銜接橋梁（以上請參考 7-3 TSD 動靜法則）。

 - 若第一段結束在一級和弦 C 和弦上（或其他的 T 類和弦），會有整個音樂收掉、安定、就此結束的感覺，並不適合放在這裡。

 - 若第一段結束在五級和弦 G 和弦上（或其他的 D 類和弦），聽覺上過於不安定，下一步亟需馬上解決回安定的主和弦，但下一段開頭仍有高潮，並非馬上安定的結束，所以也不適合。

(3) 第二段和弦進行

- 使用旋律性的句子，| DE | F | EF | G | C | C| ，共六小節。

- 最後 G 回到 C 和弦。G → C 為「5 級和弦回到 1 級和弦」，這是大調最常用的「終止式」，有安定結束的感覺。

- 從第一段的 C → F → Am → F 未結束的感覺，接到第二段加強旋律的句子配上 G → C 結尾，剛好讓整個 30 秒的音樂有起承轉合的流動。請讀者們務必了解 TSD 的屬性，對於配樂情境的銜接會有極大幫助。

(4) 速度

音樂總長度確定，小節數也確定了，就可以計算出速度。

第一段：

- 13.332 秒 /8 小節 / 每小節 4 拍 =0.416 秒 / 拍

- 速度的單位是 BPM，定義為「每分鐘（每 60 秒）幾拍」，故歌曲速度 =60/0.416=144.2，每分鐘 144.2 拍。意即若設定速度為 144.2，可以很剛好地把全部 8 小節放進這 13.332 秒內。

- 筆者用 144.2 的速度製作一遍後，聽起來稍快了些。這時應以音樂感覺為優先，決定降低速度。

- 降低速度後會造成彈不滿 8 小節，但若能控制最後結束依然停在預設的 F 和弦，感覺並不會偏差太遠。

- 實際測試後覺得速度定在 135 感覺是不錯的，而且還是可以停在 F 和弦（演奏到第八小節第二拍，後面兩拍捨棄），所以就以 135 來定案。

- 讀者可能會有疑問，既然計算出來是 144.2，但最後又沒有採用，為何不一開始就用感覺去定速就好？因為若在毫無任何參考依據的情況下去定速，通常會花上更多時間。筆者習慣先把小節、和弦（要停在哪一個和弦）都設定好，經過計算和微調後，只要音樂感覺和原先設定的不要偏差太多，都可以接受。以範例 144.2 調整為 135，只調整了 6%，幅度不算大。雖然最後 8 小節沒有彈滿，但快速又精準地達到了想要的感覺。因此建議還是先計算出一個數字，再去調整，會是比較快的方法。

12-1.3 範例實作—第一段 ||||

以下示範依照時間出現的順序來思考。

一、音效

- 前 3 秒放了一個「迴旋」的音效，結束於打到棒球的那一刻（也就是第一段音樂進來那一刻）。

- 中間約 15~17 秒處，也放了迴旋音效，同樣結束於打到棒球那一刻。

二、第一段的鼓

第一段的鼓組只用了大鼓，每拍踩一下。在一些搖滾樂的前奏裡，很常出現這樣的手法，有種期待、希望的感覺。最後第 8 小節踩不完，就直接截斷在音樂停止的地方（第 8 小節第二拍）。

- 解析度：8

- 音色：原音套鼓 → Acoustic Drum Kit Studio

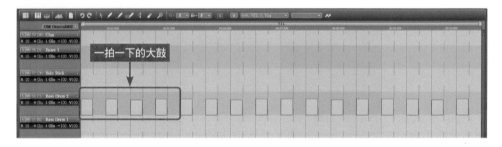

三、第一段貝士

依照和弦進行 | C | C | F | F | Am |Am| F | F |，彈奏 8 分音符的根音。第 8 小節同樣斷在第二拍的地方。

- 解析度：8

● 音色：電貝士 → Clear Bass

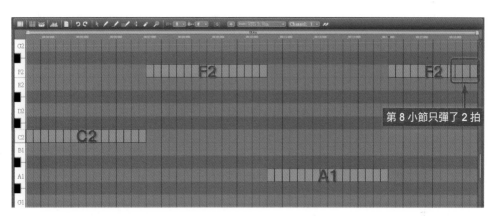

第 8 小節只彈了 2 拍

四、第一段吉他

在變化的和弦上，持續重複演奏 E3、C3 兩個音。此手法在 13~14 章已大量運用。
先用 8 分音符的解析度畫好，再全選拉長為 4 分音符。

● 解析度：8

● 音色：電吉他 → Electric Guitar Long (Flanger 2)

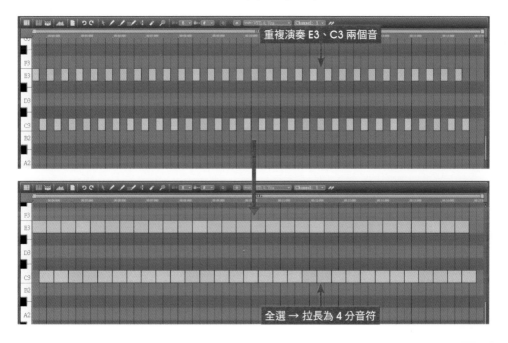

重複演奏 E3、C3 兩個音

全選 → 拉長為 4 分音符

五、第一段襯底長音

依照和弦進行 | C | C | F | F | Am | Am | F | F | ，加入有點夢幻的音效當襯底長音。

● 解析度：2

● 音色：襯底長音 → Modwheel Motions

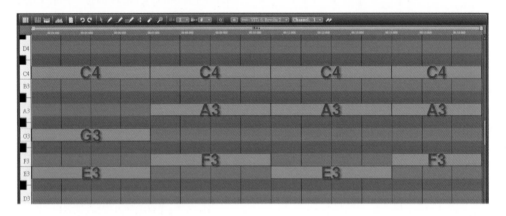

12-1.4 範例實作—第二段 ||||

第二段為了製造高潮，用「搭咚咚」三拍一組的循環節奏來帶旋律性的句子，並
且加上破音電吉他的音色，讓整個第二段顯得比第一段更加熱鬧。

一、第二段的鼓

用三拍一組的節奏來帶出高潮，每一個循環前面加上一個 Crash，加強重音。

● 解析度：8

● 音色：原音套鼓 → Acoustic Drum Kit Studio

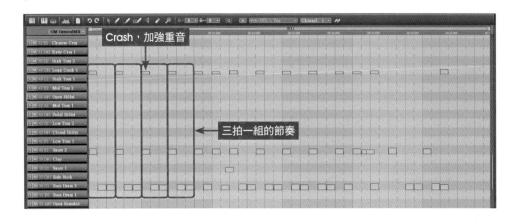

二、第二段的貝士

齊奏旋律性的句子。

- 解析度：8
- 音色：電貝士 → Clear Bass

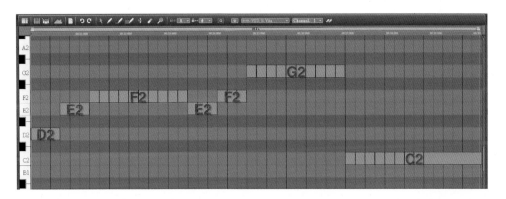

三、第二段的電吉他（原音）

齊奏旋律性的句子，並增加五度音（黃色音符）以及擴展音域。

- 解析度：8
- 音色：電吉他 → Electric Guitar Long (Flanger 2)

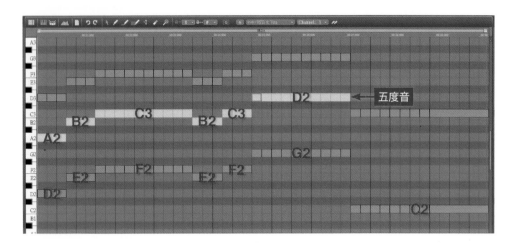

四、第二段的電吉他（破音）

齊奏旋律性的句子，並擴展音域。

- 解析度：8

- 音色：電吉他 → Power Chords Simple Preamp

五、第二段的襯底長音

齊奏旋律性的句子，並擴展音域。

- 解析度：8

- 音色：襯底長音 → Modwheel Motions

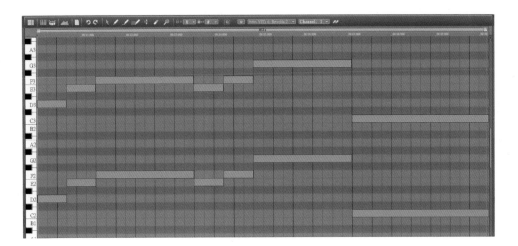

六、其他音效

第 11~13 軌，加入了一些音效，如擊中棒球的聲音、球蠢蠢欲動的聲音（人工音效）、群眾歡呼聲等。

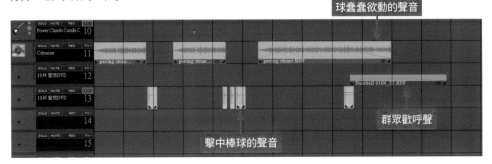

經過實際演練，是否覺得短短 30 秒的配樂，卻包含了相當多的學問呢？這類分段式的配樂，很多看似理所當然的事情，其實都是經過縝密計算的。當然，也可以完全不理會這些細節，單純用感覺來配樂。只是，要從無到有憑空生出配樂來，並非容易的事，加上音樂長度和斷點是被影像所限制，不能隨意亂做，在這麼多難題要面對的情況下，若能有些方法遵循，將可事半功倍。

本節重點精神不在範例的內容，而是在於「產出它的思考過程」，請讀者們務必參透這一點，加以活用到各種不同類別的配樂上。

▶ 12-2 分段式長片配樂

分段式長片顧名思義就是時間長且包含了多段複雜的情緒,高低起伏變化,一個段落就是一個全新的配樂。常見如:

◉ 有聲書、故事繪本。

◉ 電視、電影、微電影。

◉ 戲劇、舞台劇等。

這類配樂除了同樣需要考慮整體的起承轉合、段落切割、和弦、速度、風格、小節等技術性的設計之外,還會面臨以下的挑戰:

◉ 整體音樂情境的調性選擇與一致性。

◉ 如何流暢地在段落之間轉場,製造情境轉折與變化。

以知名繪本「向左走向右走」為例,劇情充滿轉折且耐人尋味,很適合拿來作為發揮的題材。各位讀者如欲練習,請購買正版發行品。註:範例僅提供作者配樂的音樂檔:http://ppt.cc/7KAIX

< 前置作業:圖片、字幕、旁白、標記 >

一、將圖片匯入、並製作對應字幕

◉ 字幕工作相當耗時,請耐心。

◉ 此階段圖片和字幕長度尚不需調整。

二、錄製旁白

◉ 先錄旁白的用意是配樂時有人聲當底,比較容易融入情境中。但配樂製作完成後,可能會反過來覺得旁白與音樂不夠契合,此時可評估是否重新錄一個最後的版本。

三、重新調整圖片、字幕、旁白位置

- 根據旁白速度，調整圖片的進行節奏。

- 到此所有圖片文字必須有個大致的定案，才能知道每一段音樂的長度，此與配樂內容息息相關，必須先確立。

四、設定轉移標記

長片的段落比較多，標記的設定可以幫助快速找尋和切換段落：

(1) 設立標記：將游標軸移到每個段落的開頭，依序按下【shift+1】【shift+2】【shift+9】【shift+0】，最多可以設定 10 組。

(2) 切換標記：直接按下鍵盤上方的數字鍵，游標軸即會快速跳到該標記，例如要跳到第二段就按下 2，要跳到第三段就按下 3⋯⋯

(3) 移動標記：標記已設立無法移動，但只要在新的位置按下設立，原本的就會自動消失。EX：無法移動標記 3，直接在新的位置按下 shift+3，原本的自動消失不需要移動。

(4) 刪除標記：alt+shift+M，會將全部的標記刪除。

- 下圖為範例 12-2 的一到四軌，包含所有的圖片、字幕、旁白、標記。

- 紅色框代表標記，筆者依照自己感覺，將這個有聲書分成七個段落，各位讀者練習時可以參考。

12-2.1 整體音樂情境設計 ||||

一開始是兩條平行線始終遇不到,後半段則是完全失聯不斷錯過,男女主角真正快樂的時光只有相遇的那個下午,再加上背景設定是陰雨綿綿的城市,因此整個故事都壟罩在一種憂鬱的氣氛當中。配器以比較傳統的樂器:提琴、鋼琴、吉他為三個主角,因為男女主角都會拉小提琴,所以採用弦樂當主旋律,來貫穿銜接各段落,並搭配穩定緩慢的鋼琴當伴奏。第二段和第六段用了吉他節奏,兩段都是用三拍的律動,第六段主旋律也直接改成吉他,以避免整個配樂太過陳悶。相遇的下午加入了豎琴和鼓組、貝士的節奏,增加編曲要素和音樂濃度,是整個作品的小亮點。首尾都用了相同的配樂,樂器編制上維持在三個主要樂器上,形成一種前後呼應整體一致性的感覺。

12-2.2 第一段:兩人各自的生活 ||||

故事開頭介紹場景。兩人都孤單的生活在城市一角,做著自己的事,故將第一段設定為淡淡憂傷地開場。

第一段	
速度	90
配器	鋼琴、弦樂。
編曲要素	鋼琴:主律動　弦樂:襯底長音
和聲進行	C-Am-F-G
音程	和弦內音為主
濃度	不探討

一、鋼琴（第 10 軌）

音色：【原音鋼琴 → Acoustic Bar Piano 】

(1) 左手：演奏和弦音

- 演奏緩慢的和弦，表現出獨自生活的無奈。

- 前四小節

 - 一個和弦兩小節的襯底長音。

 - 彈奏根音 + 五度音。

- 第五小節以後：

(2) 右手：固定的音群

- 整個第一段都是演奏這些音群。

- 不斷重複的音群，表達生活一成不變的悲哀。

二、弦樂（第 9 軌）

- 音色選擇中提琴：【管弦樂團 - 弦樂組 → Viola】

- 主角設定是會拉提琴的，故用提琴作為整首歌的主角是理所當然。

- 注意這邊選的是「獨奏（軟體選單就是 Viola）」的中提琴，才能產生孤獨的感覺，不要選到整組採樣的中提琴，那會讓情境太濃烈。

- 襯底長音也具有暗示和弦的功用，因此儘可能演奏和弦音。

- 第 28 小節講到「主角在餐廳拉琴」時，加入雙音以配合故事畫面。

或許有讀者這邊就「卡關」了，覺得根本做不出旋律而感到灰心。其實創作這種事沒有所謂對錯，無論如何請輸入一些音符，用耳朵去感受音和和弦之間的和諧度，才會一點一滴進步。

12-2.3 第二段：始終遇不到的兩人

按照原作的故事鋪陳，這一段和上一段應該是同一段才對，但對有聲書來說這樣段落會過於冗長，故從這個地方截斷，換一組伴奏模式和樂器，情緒則是承接上一段的延伸。

第二段	
速度	90（三拍）
配器	吉他、弦樂。
編曲要素	主律動：吉他　主旋律：弦樂
和聲進行	Am-G-F-G
音程	和弦內音為主
濃度	不探討

通常到這裡會遇到一個問題：變拍。由於 Music Maker 在同一個專案裡只能設定一種拍值，所以只好在原來 4/4 拍的畫面下，以三個四分音符為一小節，去製造出三拍的感覺。

一、吉他（第 11 軌）

(1) 演奏和弦音：三拍的節奏

- 音色：【原音吉他 → Acoustic Guitar Spanish】

- 前面提過三拍的感覺比較輕快，因此這一段的情緒度比第一段稍微高一些，也帶出了圖片「一輩子也不會認識，卻一直生活在一起」的無奈感。

PART
5
影像情境配樂

二、弦樂

● 延續中提琴為主角。

12-2.4 第三段：相遇 ||||

兩人終於相遇了，整個作品裡唯一開心的一段，應該要好好發揮製造出反差。首先，樂器的數量增加了，使用了其他段落沒有的樂器（豎琴、貝士），再來演奏的點都比較跳，最後和弦進行用的是標準的 C-F 大調進行，製造出愉悅快樂的感覺。

第三段	
速度	90（三拍）
配器	吉他、弦樂
編曲要素	主律動：豎琴、貝士
	主旋律：弦樂
	襯底長音：鐵琴
和聲進行	C-F
音程	和弦內音為主
濃度	不探討

一、貝士（第14軌）

- 音色：【電貝士 → Clear Bass】

- 演奏和弦的根音 + 經過音。

- 演奏的點要比較短、跳，讓音樂整個活起來。

二、豎琴

🔵 音色：由於 Music Maker 沒有內建豎琴音色，這邊用的是 DSK World Stringz，
前面有介紹過，請網友自行下載。

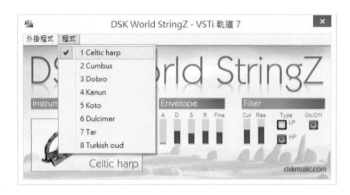

🔵 豎琴分為兩部分：

- 低音演奏和貝士一樣律動的節奏。

- 高音演奏類似旋律的線條，主題動機是一樣的，只是跟著 C → F 做音高的
變化。

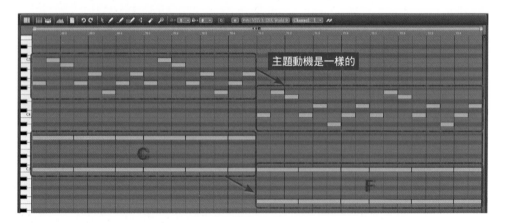

三、邦加鼓（第 17 軌）

- 音色：直接從 VSTI 選單中的【World Percussion】拉到軌道中使用，等於是現成的 MIDI 素材。這也是整個作品裡唯一一段打擊樂器。

四、弦樂

- 音色：中提琴

- 演奏和弦音，並利用弦樂的兩聲部，製造出一種兩人心靈契合，相互對話的感覺。

- 雙聲部的原則：維持在協和音程（範例僅其中三種：五度、大六度、小六度）。

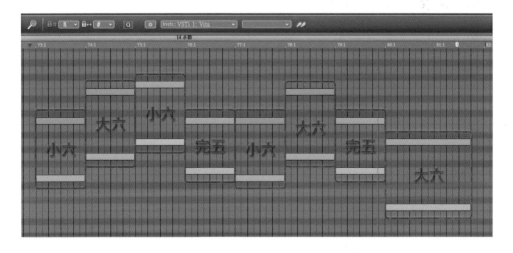

五、其他樂器

- 第 12 軌的風鈴（WindChimes）＋ 第 13 軌的鐵琴（Mallet）。

- 以上兩個均為 Music Maker 其他版本的內建素材。

- 風鈴慣用在段落的開頭，用來增加歡樂、愉悅的氣氛。

- 鐵琴用來當襯底長音，增加音樂的濃郁感。

12-2.5 第四段：大雨分開

這一段先表現主角巧遇後心裡溫暖的感覺，然後急轉直下，是整個故事中段的轉折點。

第四段	
速度	90
配器	鋼琴、弦樂
編曲要素	主律動：鋼琴 主旋律：弦樂
和聲進行	C-Am
音程	小提琴獨奏，要帶出不協和音程。
濃度	不探討

一、鋼琴

- 鋼琴的節奏同第一段，都是根音 ＋ 四拍。

- 因為這裡沒有其他樂器，高音部分直接用鋼琴跟著節奏一起做簡單的旋律。

- 急轉直下的部分，延續用 Am 和弦，但是力度加重，音域增加。

伴奏高音做簡單的旋律

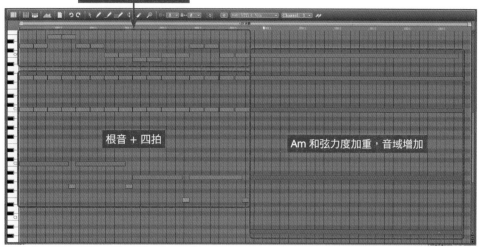

二、小提琴

○ 小提琴先用了和弦音爬到高音，然後用連續的大跳音程，去詮釋事件急轉直下的發展。

○ 最後連續三個小二度的下降，加上減五度的和聲，更增添命運多舛的感覺。

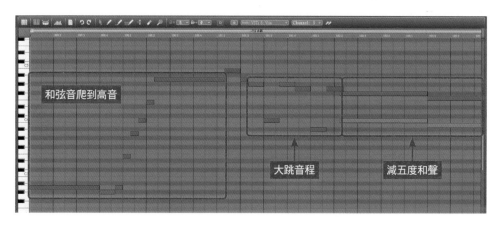

12-2.6 第五段：耶誕夜跨年 ||||

這一段要表現的是：應該要快樂的耶誕節和跨年，卻孤單一個人過的心情。同樣用鋼琴 + 弦樂的組合。

第五段	
速度	90
配器	鋼琴、弦樂。
編曲要素	鋼琴：主律動 + 主旋律 弦樂：主旋律
和聲進行	C-Bb-F-G
音程	和弦音為主
濃度	不探討

一、鋼琴

● 高音連續彈「santa cruz is coming to town」的前四個音，暗示耶誕節的氣氛。

● 和弦部分故意用非常見的大調進行，C-Bb 為小調的走法，讓音樂整個暗下來。

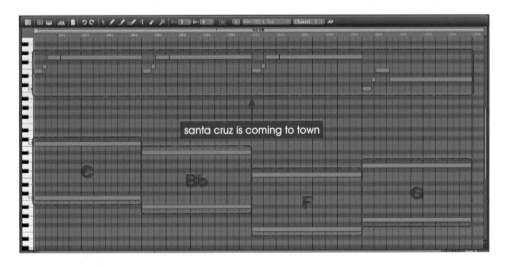

二、小提琴

也是以和弦內音為主。

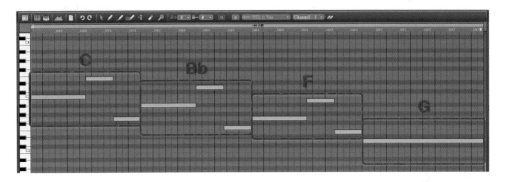

12-2.7 第六段：怎麼都遇不到的兩人 ||||

這一段在原畫作中，用了大量兩人錯過的畫面，場景也不斷變化，整個時程也是相對較久的（從跨完年春天又到冬天），因此用了結構很完整的一大段音樂來表達。常見在影片的中後半段會有這樣的配樂出現（主題曲、主題旋律等整首跑完一遍），表示一種人事已非，快速變遷的感覺。

第六段	
速度	90（三拍）
配器	吉他
編曲要素	吉他：主律動 + 主旋律
和聲進行	主歌：C → G/B → Am → Am/G → F → C → Dm → G
	副歌：F → G → Em → Am → Dm → E → Am → G
音程	不探討
濃度	不探討

- ◉ 音色：【原音吉他 → Acoustic Guitar Spanish】
- ◉ 演奏手法：整個畫面看起來很複雜，因為把旋律和伴奏都放在一起了。
 - 高音（黃色音符）：主旋律。
 - 伴奏（藍色音符）：和弦組成音，以根音、琶音、和弦的方式演奏。

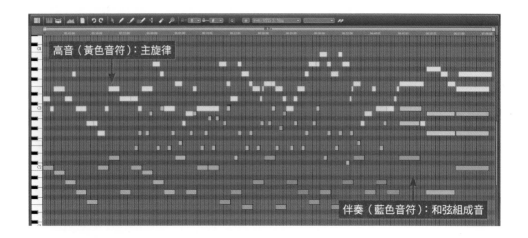

高音（黃色音符）：主旋律

伴奏（藍色音符）：和弦組成音

12-2.8 第七段：再度重逢 ‖‖

最後一段一開始又回到兩個人的公寓，過著一個人的生活，感覺和第一段非常類似。因此直接把第一段的配樂拿到這邊來用，做首尾的呼應。

最後一張照片，故意放在片尾字幕之後，讓看的人以為「劇終」、「結束」，男女主角沒有在一起，一遍惋惜聲中又出現隱藏片尾，更增添收尾時的張力。

12-2.9 音效 ‖‖

本範例的背景音效只用了雨聲和風聲，各位讀者可以自行發揮，加入其他和圖片相關的聲音。不過由於這是一個比較唯美的愛情故事，所以傾向不要加太多音效，會破壞觀影的情緒。

12-1 著重在「產出配樂的思考過程」，比較偏向技術性的設計，12-2 則是著重在「音符的選擇、使用、語法」與「情境製造」之間的關係。拿練武來比喻，如果說前者是「外顯招式」的話，那後者就是「內功心法」。招式要有深厚的理論基礎支撐，心法則是多聽各類型的音樂來內化自己的知識庫，兩者同等重要，也需要時間的累積。當有一天音樂莫名其妙出現在你腦海，又有能力把它化成具體的音符，那就表示你修練成功了。

（感謝新北市私立南山高級中學 楊斯米國文老師 協助錄製旁白）

12-3 **動畫片配樂**

本章最後一個範例是動畫片配樂，要思考的環節又有些不同：

🔵 音樂與影像的黏合度必須非常高，意即配合角色的動作配上一些「人工音效」
（見本書第 5-1 節）。人工音效須考慮到音程應用，音用對了，就能把瞬間的
情緒發揮得恰到好處。

🔵 人工音效是由配樂者自己決定的，是否要有此音效並沒有一定的準則，端看
配樂者自己判斷。

🔵 人工音效出現的時間是不固定的，必須被動配合影片，因此製作上無法統一
速度與拍號，音符大多也不是在完整的小節上，增加了製作上的困難。

12-3.1 載入影片

本範例可參考網路短篇動畫：http://ppt.cc/U7dmv

原版影片以詼諧的黑色幽默風格配樂，驚悚感覺削去不少。筆者將配樂風格稍微改
變，中間過程偏向懸疑驚悚，最後收尾時搭配片頭音樂做變奏，產生和原影片相同
的黑色幽默風。影片檔請各位讀者上網搜尋。

註：(1) 短片版權屬原製作單位及發行公司所有。

　　(2) 範例僅提供作者配樂的音樂檔。

12-3.2 片頭音樂（00:03:29~00:32:29）||||

片頭開始是下雪的天氣，小男孩快樂地跑跳從遠方走近。這一段屬於歡樂的氣氛，所以使用了三拍的風格。主旋律用木管組，用來刻畫頑皮小男孩的個性。

片頭音樂	
速度	120
配器	管弦樂團
編曲要素	主律動：弦樂組　主旋律：木管組
和聲進行	前奏：C-C-C-C
	主歌：C-C-C-C-F-F-C-C
	副歌：F-G-Em-Am-Dm-G-C-C
音程	不探討

一、Bright Hall Spicc（第六軌）

- 音色：管弦樂團 - 弦樂組 → Bright Hall Spicc

- 使用跳弓的弦樂音色，確立整個段落的和弦及律動。

- C 和弦連續四小節處，偶數小節使用了五度音來替換根音。

- 進副歌前不以和弦音伴奏，而以齊奏的方式來加強主旋律。

- 結束以 G-C 結束。

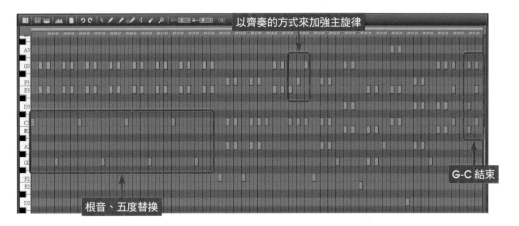

二、Acoustic Bar Piano（第十軌）

- 音色：原音鋼琴 → Acoustic Bar Piano

- 演奏內容同 Bright Hall Spicc，可直接複製過來。

三、Default Spicc（第八軌）

- 音色：管弦樂團 - 弦樂組 → Default Spicc
- 演奏和弦根音（對照 Bright Hall Spicc 的根音，再降八度），增強律動。

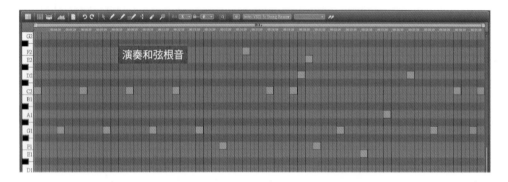

四、Clarinet

- 音色：管弦樂團—木管組 → Clarinet
- 第五小節的地方開始旋律，此時時間應為 9:29，小男孩跳進畫面中。
 - 為何第五小節 9:29 會那麼剛好小男孩進來？其實這是經過調整的。先將整首歌完成，最後微調到主旋律第一個音下的地方剛好小男孩出場。
- 後半段以八度音的方式加強旋律。

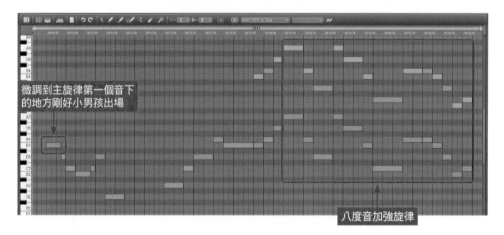

五、Oboe

- 音色：管弦樂團一木管組 → Oboe
- 副歌的地方與 Clarinet 做三度的和聲。每個音都比主旋律低三度（三度圈逆時針算回去第一個音）。

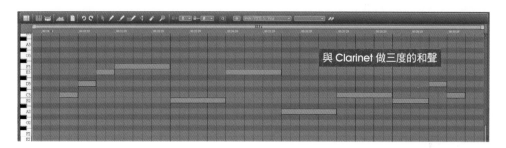

六、All Strings（attack via Mod Wheel）

- 音色：管弦樂團 - 弦樂組 → All Strings (attack via Mod Wheel)
- 演奏襯底的和弦長音。

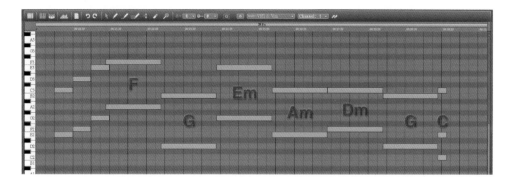

七、Tambourine Bright hall

- 音色：世界民族打擊樂 → Tambourine Bright hall
- 每兩小節打一次鈴鼓。

12-3.3 寫粉筆 → 查看玻璃窗 (00:36:28~01:11:27)

一、寫粉筆

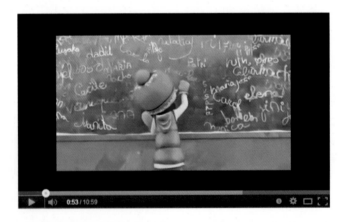

(1) **Bright Hall Pizz（第五軌）**

- 前三組用大和弦組成音，此時尚未發生任何事，用快樂的大和弦來表示頑皮小男孩的隨意塗鴉。

- 後三組用的是減和弦（每一個組成音之間都差小三度），聽覺上會比小和弦更黯淡。此時小男孩已經簽名完，後方座台升起，有詭異的感覺，故用減和弦。

- 和弦的選擇其實可以隨意，人工音效大多沒有音樂性，只要聽起來感覺對就可以了。

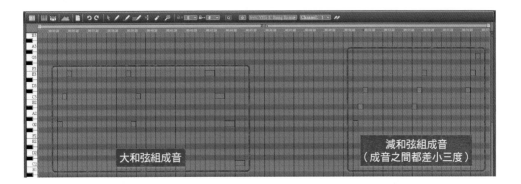

(2) Clarinet

- 單簧管和撥奏提琴做對話。

- 用小二度的音程，帶一點詭異色彩。

- 從哪個音起始沒有考慮到調性，只要聽起來感覺是對的就可以了。

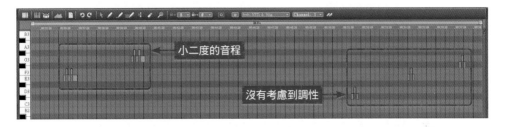

(3) All Strings（attack via Mod Wheel）

- 第二段再增加弦樂的對話。

- 同樣走小二度的詭異色彩，起始音同樣不考慮調性。

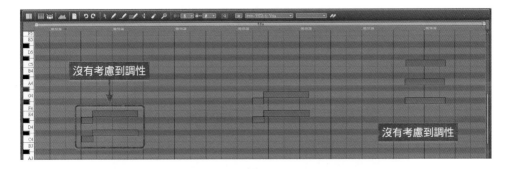

二、簽名

(1) All Strings（attack via Mod Wheel）

- 用小二度音程，表示邪惡、黑暗的感覺。

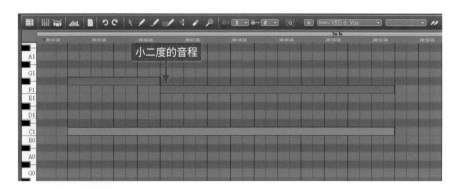

三、查看玻璃窗

(1) All Strings（attack via Mod Wheel）

- 用極低和極高的音域做長音。

- 用大二度的音程做懸疑感，此同樣為不協和音程，但聽起來沒有小二度那麼恐懼不安。

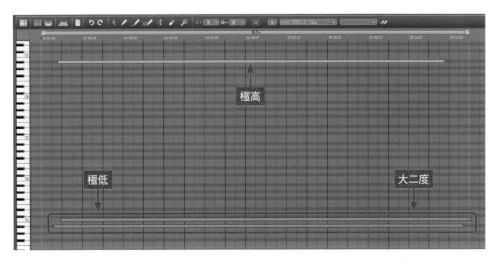

- 音量逐漸增加，在主角手放到窗戶上時瞬間靜音。

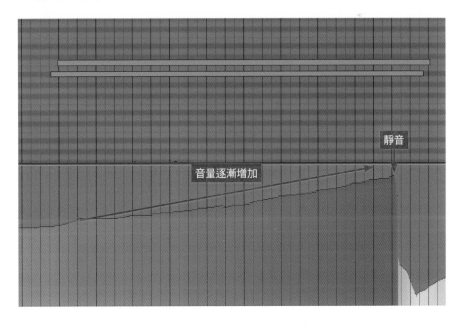

12-3.4 查看娃娃（01:14:04～01:25:04）

(1) Oboe

- 用雙簧管的獨奏，表現查看娃娃時的疑惑感。

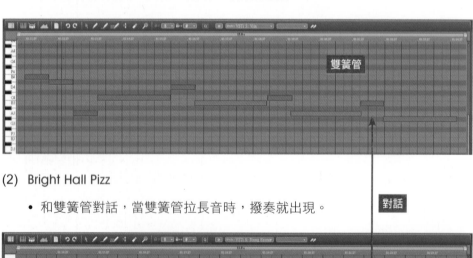

(2) Bright Hall Pizz

- 和雙簧管對話，當雙簧管拉長音時，撥奏就出現。

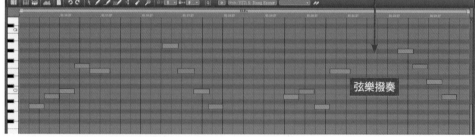

12-3.5 查看屋內 (01:25:27~01:42:12)

(1) Default Spicc

- 用短促的低音,製造緊張的感覺。

- 每個音的位置可以落在角色連續動作的頓點,或比較明顯動作的位置。

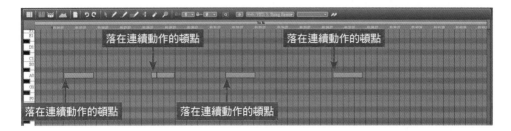

(2) Acoustic Bar Piano

- 用連續的短音鋼琴來做出「驚訝」的感覺。

- 三連音中包含了一個減五度。

- 和弦之間呈現小二度半音下降。

- 位置都出現在 Default Spicc 的後面,做對話的感覺。

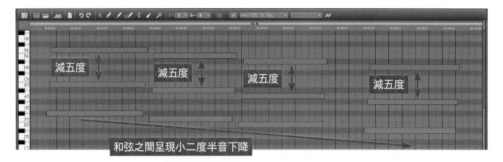

(3) All Strings（attack via Mod Wheel）

- 在極高音的位置彈奏長音，製造緊張感。

(4) Acoustic Drum Kit Ballad

- 加入鼓的 HIHAT，做八分音符連續的開闔（Open → Close），製造急促的緊張感。

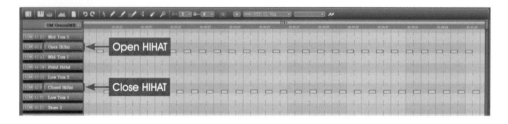

12-3.6 進入屋子（02:02:12～02:21:25）

(1) Default Spicc

- 演奏低音的貝士。

- 和弦是 Am，所以做根音 A → 五度 E 的變化。

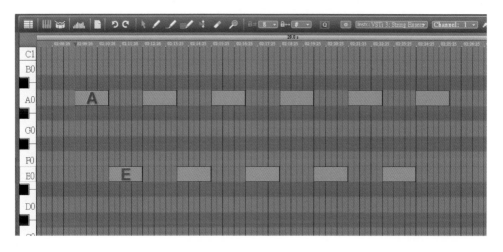

(2) Bright Hall Pizz

- 與 Default Spicc 為同一組的三拍律動，演奏後面兩拍高音的部分。

- 和弦是 Am，演奏的都是組成音，只是做一些排列組合。

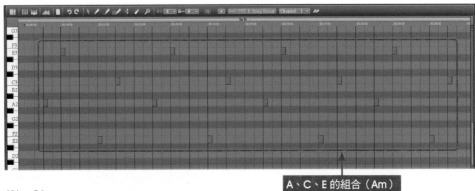

A、C、E 的組合（Am）

(3) Oboe

- 演奏前面出現過的主題。

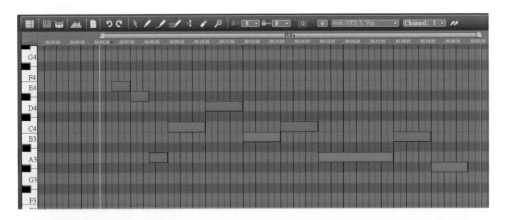

(4) Tambourine Bright hall

- 每兩拍打一次鈴鼓。

12-3.7 發現娃娃（02:26:03~02:40:25）

(1) All Strings（attack via Mod Wheel）

- 用 C → F#，兩個和弦之間呈現增四度的進行，製造出奇幻的感覺，最後一個和弦是 D。

(2) DSK ChoirZ

- 這台 DSK ChoirZ 是專門製造人聲的合聲，是免費的 VSTI 資源，請讀者自行下載。
- 選擇第 10 組音色，Slowest。

- 演奏內容把剛剛的 All Strings 貼過來就可以了,不過由於這台採樣人聲小 →
大聲的時間會慢一點點,所以把整個 MIDI 往前拖一些,才會剛好對到 All
Strings。

整個往前
拖一些

(3) Windchimes

- 在開頭處加上風鈴,製造眼睛為之一亮的感覺。

(4) 音量控制

- 在小娃娃掉落地面瞬間，將人聲和弦樂的音量都拉掉。

12-3.8 找娃娃 → 觸碰（03:00:24～03:36:23）||||

這一段的手法與前面介紹過的都一樣，包含：短促的低音、不協和音程的鋼琴、極低級高的弦樂長音，請直接參考範例。

12-3.9 變成娃娃（04:00:22～04:39:21）＋片尾音樂（4:41:21～結束）||||

(1) Acoustic Piano Salsa（第十一軌）

- 這一段與開頭的音樂是一樣的，故意用歡樂的音樂製造黑色幽默的感覺。

- 將前奏的鋼琴複製過來。

- 一開始的鋼琴調高八度，並且故意做出小二度的音程，製造突兀感。

 - 原本應是 C、E、G 的組成音，變成 C、F#、G。

 - 原本應是 F、A、C 的組成音，變成 F、B、C。

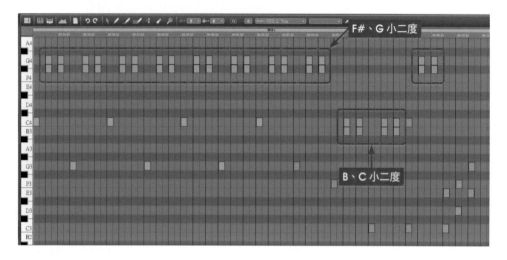

(2) 第二段加速

- 把片頭的音樂整個複製過來。

- 全選後利用滑鼠工具【拉伸】的功能，將整個音樂調快。

- 將結束時間控制在片尾字幕出來前。

(3) 片尾音樂直接複製前面出現過的音樂

- 最後兩段音樂雖然都複製了前面的主題，但也加深了聽覺印象。配樂時不一定要不斷地創造出新的元素出來，能將原來的主題加以變奏或改編，才會讓配樂有整體感。

- 筆者故意在片尾加入電鋸音效，這種「看不到聽的到」的聲音，總是增添了無限的想像空間（笑）。

12-3.10 自然音效

第 15~20 軌都是音效軌。像這樣一個五分鐘的短片,音效就非常多了,該如何找
才會比較有效率呢?

(1) 將聲音資料庫全部英文命名好,並且全部放在同一個資料夾路徑底下。

- 大部分採樣音效取得時都已經有英文命名了,如果有特別常用或喜歡的,
 也可以特別命名,可以讓搜尋時間更迅速。

(2) 利用「檔案管理器」的搜尋功能，直接搜尋：

- 檔案管理器找到存放音效的資料夾。

- 右上角打入英文關鍵字搜尋，底下就會跑出結果。

- 直接點選就可以聽音效。

搜尋

找到存放音效的資料夾

以上這方法是否十分方便呢？所以 Music Maker 的搜尋功能不光可以搜尋內建的音色素材，也可以搜尋電腦內的其他音訊，省了不少找音效的時間。

動畫風格五花八門，各式各樣的配樂、音效都有，本書僅以一種風格來介紹，但相信已經讓讀者一窺動畫配樂的流程與思考模式。多看多聽，試著模仿與分析每一種類型的人工音效製作方式，是掌握動畫配樂的不二法門。

實作練習

A. 完成 12-1、12-2、12-3 範例。

13

CHAPTER

混音及成品輸出

前面的章節探討了「音樂性」的內容,包含:和弦進行、音程、編曲要素等。但是音樂完成後,接下來要探討的是「音響性」── 混音工程。如何讓音樂作品聽起來飽滿、立體、充滿動態、定位清楚、頻率分明等,就是混音要探討的內容。

▶ 13-1 混音準備工作

一、建立優良的監聽環境

一般混音處理不好的原因，除了自身功力不夠之外，有個很大的問題就是設備與環境根本出了問題。基於一般人不可能擁有專業的混音室（錄音室），所以我們務實一點，探討「自宅混音」可以改善的部分。

（一）監聽設備

許多人會拿一般的電腦多媒體喇叭來混音，這類的喇叭由於頻寬不足，無法確實聽到高低頻狀態，混音不如預期也只是剛好而已。好的監聽喇叭應該要有足夠的頻寬，才能一窺音樂的全貌。至於頻寬到底要多寬？一般人的耳朵可以聽到的頻率是 20~20k（20000）Hz，如果能買響應頻率在這個範圍的喇叭，已經算是非常不錯的了。市面上的喇叭都會直接標示這類的數值，可以當成採購時的參考依據（但不可盡信數字，還是要仔細聆聽比較）。通常響應頻率越寬，價格也跟著水漲船高，可以根據自己的經濟能力去添購。

至於到了現場怎麼比較？建議可以帶著所謂的「發燒片」── 錄音品質良好、動態飽滿的音樂 CD，去現場播放。因為這些發燒片都經過高規格的錄、混音處理，理應要聽起來很完美才對。聽看看透過該監聽喇叭，低頻是否紮實，高頻是否有穿透力又不刺耳，動態反應是否飽滿，空間感及景深是否足夠等等，都是可以判斷該監聽喇叭的好壞依據。

最後，關於監聽喇叭和監聽耳機的取捨，始終是許多初學者或預算不足學生的掙扎難題。其實與其買一對普普堪用的監聽喇叭，不如買一副頂級的監聽耳機，它的 C/P 值會來的高些。不過話說回來，耳機聲響直接進入耳朵，與一般透過空間反射的 3D 立體聆聽狀態是完全不同的，除非你說「我做的音樂，只給戴耳機聽的人」，否則預算足夠的話，監聽喇叭仍會是最佳選擇，甚至，會建議兩者都應該要有。耳機聽比較細膩的細節，如音準、是否有微小的破音及雜音等，喇叭則是聽整體的動態、音量平衡、定位、空間感等，各有其價值所在。

老話一句，依據自己的能力去添購適當的器材，畢竟能把器材發揮到極致的是人，而不是砸了錢就可以混出好的作品。筆者有位資深的老師，他習慣監聽的器材居然是一副僅 2000 多元的耳機，當時我聽到深深感到不可思議。但他說：「透過這個耳機，我可以很清楚聽到所有我想聽的東西，所以它對我來說就是好器材」。以這個故事勉勵各位讀者在追求高檔設備的同時，也莫忘提升自己耳朵的鑑賞力。

（二）良好的監聽空間

一般人的音樂工作室，說穿了可能就是普通的書房、臥房，該怎麼讓房間的聲響更好呢，這邊提供幾個簡單的方法：

◉ 不規則的擺放書籍

一般人會把書架上的書本整理的井然有序，高矮胖瘦依序排排站，彷彿書店一樣。其實過度平整的書櫃，等於提供聲波一個良好反射面，在空間裡不斷反射干擾。最好可以讓書籍擺放參差不齊，比如說前前後後故意不平整，產生許多凹槽，如此一來聲波來到這裡就會因不規則的折射而被吃掉了。善加利用這個原理，其實不光是書櫃，盡可能讓房間中充滿各種不同材質、不規則的雜物擺放，對於改善折射越有效果。

◉ 角落擺放重物

通常空間角落是駐波容易產生的位置，駐波的形成和空間設計有關，它會造成某些頻率的能量過度蓄積而影響整體音場。在角落擺放重物可以消除一些駐波的影響，常見如拿空箱、空櫃，裡面擺放大量的書籍，或是一些大型又重的家具如沙發等，利用家中既有的東西，既不花錢又可以達到改善音場的作用。

◉ 張貼吸音棉

前面提到盡量減少聲波過度的反射，但有些人矯枉過正，把整個房間貼滿了吸音棉，其實這樣會把中高頻都吸收掉，反而讓音場更糟糕。這邊提供兩個適合張貼吸音棉的位置：

- 左右反射點：坐在監聽的位置，請人拿著鏡子沿牆壁移動。當你可以從鏡子裡看到喇叭時，該點就是左右反射點。
- 天花板：在監聽位置和喇叭之間的中點處。

另外像地毯也有類似吸音棉的作用，可以改善地板的折射，不過特別注意的是，如果房間內本來就很多棉質、布料，如棉被、床、窗簾等，就不建議再張貼過多的吸音棉，因為適度的散射仍是必須的。

（二）參考同類型的混音作品

開始混音前，可以先參考同類型的音樂作品混音的感覺，再開始進行。比方説要混管弦樂編制的音樂，就去聽管弦樂團的 CD，要混 80 年代的金屬搖滾風歌曲，就去聽 80 年代的金屬搖滾風 CD。由於不同風格的混音感覺不盡相同，所以讓自己的耳朵先習慣該聲響特性再開始進行，會比較快進入狀況。

13-2 混音流程

混音理論眾多，這裡以軟體操作介面為導向，Step by Step 介紹如何在 Music Maker 上製作出完美的混音作品。

13-2.1 音量平衡

（一）混音器

音量平衡工具理所當然就是混音器，利用音量推桿去調整所有軌道的平衡。

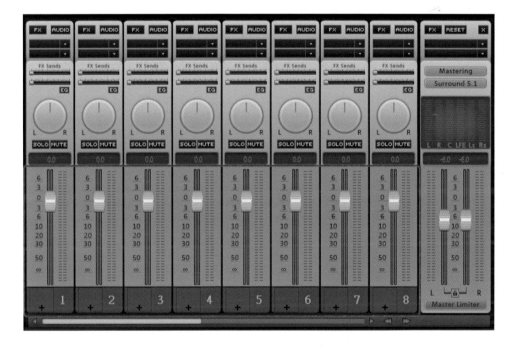

（一）音量與編曲要素的關係

當軌道眾多時，往往不知該從何下手，此時可以從編曲五大要素著手：

◉ 先定好門神的音量

- 所謂門神就是指音量最大，頻寬最寬的編曲要素。它是音樂當中最先會被注意到的編曲要素。舉例來說，R&B 的音樂，通常最先聽到的會是大塊又充滿律動感的 Foundation，那麼 Foundation 就是 R&B 的門神。

- 先把門神的音量訂好，其他的編曲要素音量理應不會超過它。建議可以先把負責門神的樂器軌道往下拉大約到 -5db，再開始音量平衡。例如負責門神的樂器是鼓、貝士、鋼琴，那麼就先把這三個樂器的軌道拉到 -5db，然後開始取得它們之間的音量平衡。

◉ 非門神的編曲要素，各自先取得平衡

- 非門神的編曲要素，也各自取得音量平衡。承上，假設門神是 Foundation，那麼 Rhythm、Lead、Fill、Pad 也應該先取得「組內」的平衡。

- 例如 Rhythm 組有三個樂器，那麼這三個樂器應該要先自己平衡。Lead 組有兩個樂器，那麼這兩個樂器要先自己平衡…. 以此類推。

◉ 門神與非門神的平衡

門神與非門神都調整好各自的音量後，最後再一起平衡。切記全部編曲要素合在一起後，門神仍應是音量最大，頻寬最寬的要素。

13-2.2 相位平衡

（一）左右雙聲道相位調整原則

● 低音樂器擺中間、高音樂器擺兩邊。

● 律動大塊的樂器擺中間、律動細碎的樂器擺兩邊。

● 主角擺中間，配角擺兩邊。

● 有左就有右。左右兩邊的樂器數量一樣多，且高低音平衡。
（EX：左邊 30 度有一個低音，右邊 30 度的位置也放一個低音）

● 同一編曲要素，也要盡量左右兩邊平衡。
（EX：左邊 30 度有一個 Rhythm，右邊 30 度的位置也放一個 Rhythm）

（二）5.1 聲道混音

點擊主控聲道上方的【Surround 5.1】，相位旋鈕旋會出現 5.1ch 的環繞音響圖示。

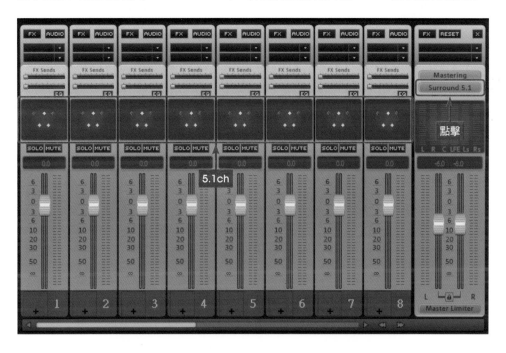

● 點擊 5.1ch，顯示【5.1ch Surround Editor】

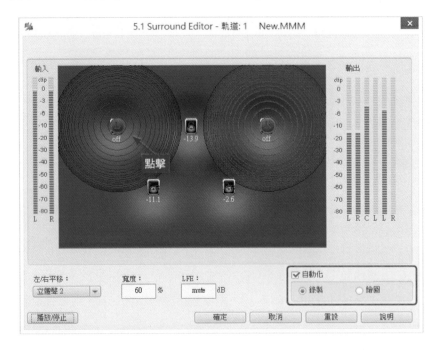

● 圓圈所表示的是喇叭的位置，點擊圓圈以指定該軌道要指向哪一個喇叭發聲。

● 自動化：編輯聲音的移動軌跡。

- 按下繪圖 → 滑鼠拖曳畫出定位點的軌跡，如下圖的紅色曲線。

- 按下播放後，該軌道即會照著紅色曲線軌跡移動位置。

13-2.3 添加效果器 ||||

效果器共分為「單一素材」、「單一軌道」、「整體軌道」三種。第四章曾針對效果器的使用作詳細說明，這裡不再贅述。

分類 （作用）	名稱	開啟方法	調整參數	適用效果
單一素材	音訊 FX	範本 → 音訊 FX → 直接套用	不可	全部
	聲音處理器	雙擊 AUDIO 素材	可	
單一軌道	軌道 FX	音軌盒 FX 下拉	不可	
	混音器 FX	混音器上方 FX	可	
	外掛效果器	混音器上方黑色框	可	
整體軌道	傳送效果器	混音器上方 FX SENDS	可	空間系效果

13-2.4 等化器 ||||

（一）等化器使用

🔵 按下混音器相位旋鈕右上角的【EQ】，開啟等化器。

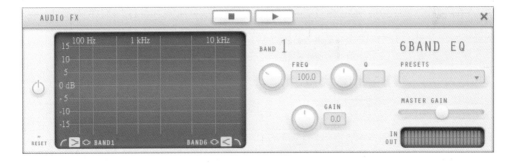

● 點擊藍色區域，出現六個波段點。

● 點擊數字，設定控制波段的參數

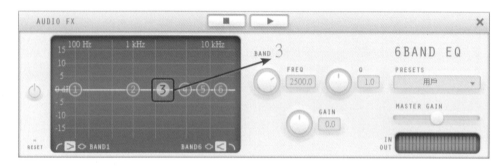

● 三個控制參數：

- 頻率（Freq）：設定要調整的頻率。

- 增益／衰減（Gain）：在該頻率上增加或減少的音量。

- 範圍寬度（Q）：頻率被增加或減少的寬度範圍。

 Q 值越大，影響範圍越小。

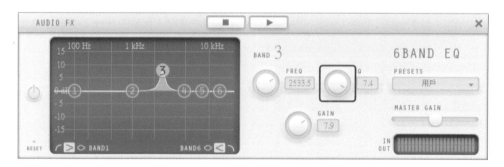

Q 值越小，影響範圍越大。

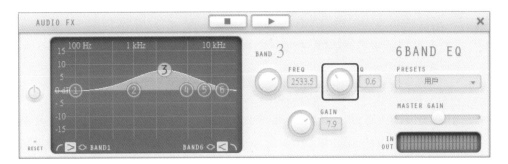

（二）等化器使用原則

- 減法優先於加法

 在某個頻率波段增加大量的音量，對於聲音來說都是不自然的，所以如果「想讓某個頻率突出」，不如考慮用「其他波段衰減」的方法來達成。聲音會比較自然。例如要凸顯 2000 hz 的頻率，可以先試看看把 2000hz 左右鄰近的波段往下拉，而非一開始就直接把 2000khz 的地方往上推。

- 有加法就有減法

 在某個樂器的頻率波段增加時，應思考是否在其他樂器的同一個波段衰減。例如 A 樂器在 300hz 的地方加了 2db，則 B 樂器就在 300 hz 的地方減 2db。

13-2.5 壓縮器

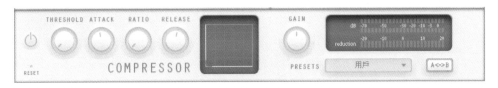

（一）壓縮器使用

按下混音器上方 FX，叫出一整排的效果器，位於 REVERB 和 DELAY 下方的即為 COMPRESSOR（見第四章）。

（二）壓縮器作用原理

● 聲音過大會產生破音的狀況，此時就可以利用壓縮器來控制。

● 原理：當音量超過設定的 db 值（threashold）時，以設定的比例（Ratio）來進行壓縮。

● 舉例：假設 threashold 設為 -10db（注意，數位音量定義最大聲為 0db，往負值開始計算），當聲音超過 -10db 來到 -8db 時，開始進行壓縮。若壓縮比例為 4:1，則超過的 2db(-8-(-10)=2) 會剩下 2/4＝0.5db，意即原本應該超過限制 2db 的音量，因為壓縮的關係變成只超過了 0.5db，達到動態控制的目的。

（三）壓縮器功用

● 控制動態

● 增加音量

● 聲音更緊實，有力道

● 改變音色

13-3 母帶後期處理

13-3.1 母帶處理效果器

母帶處理的目的，是為了讓一張 CD 中的所有歌曲統一化，包含等化器、音量、音壓等調整，等於是在每首歌都混音完之後，再次進行一個最終統整，讓每首歌聽起來的感覺一致，音量也很平均不至於忽大忽小。另外還有歌序排序，並記錄開始結束時間的功能。

(1) 開啟母帶處理效果器

點擊主控軌道上方的【Mastering】。

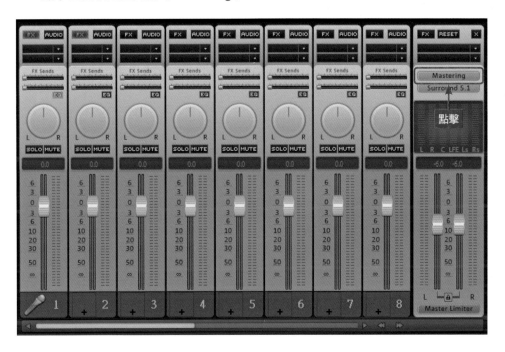

(2) 母帶處理效果器總覽

- 開啟後，可以看到「簡化」的母帶處理效果器控制台。

- 按下【Show more effects】可顯示完整的控制面板，一共分為七部分：

 - MATERING SUITE 4

 - AUTO MASTERING

 - 6 BAND EQ

 - STEREO ENHANCER

 - MULTIMAX

 - LIMIT

 - ANALYZER

 （6 BAND EQ(C-2)、STEREO ENHANCER(4-1)，操作方法先前章節已介紹，請
 讀者自行回顧參考）

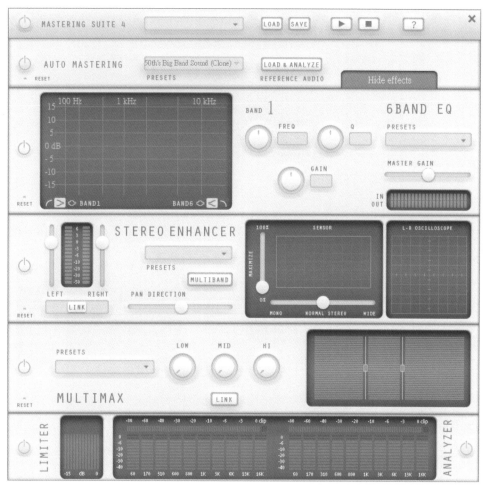

(3) 預設參數套用

最上方兩台機器內建預設參數,適合初學者使用。

- MASTERING SUITE 4:依照「播放平台」、「錄音載體」
 等來分類。

● AUTO MASTERING：依照 50~90 年代音樂風格分類。

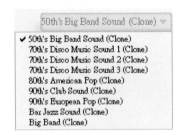

13-3.2 MULTIMAX ||||

先前提到的壓縮器是針對「音量」做壓縮，是不分頻率一律全部作用。而 MULTIMAX 是針對「頻率」分段壓縮，一般用在母帶處理。

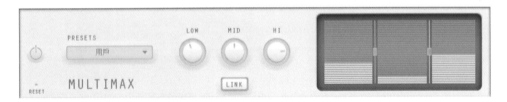

(1) Low、Mid、Hi：調整壓縮值。

(2) Link：點選後，Low、Mid、Hi 三者會連動作用。

(3) 藍色框：可以檢視 Low、Mid、Hi 三個波段的壓縮情況。

13-3.3 LIMITER& ANALYZER

(1) LIMITER：限制器，讓整體音量大幅提升，但又將動態控制在範圍內。

- 左方是限制器的開關。

- 建議可以將 LIMIT 開啟，若原本有音量過大導致破表的狀況，都會被限制器壓下來。

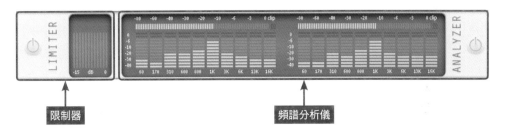

限制器　　　　　　　　頻譜分析儀

(2) ANALYZER：頻譜分析儀

- 用視覺的方式來檢視音樂的頻率分佈。

- 一般來說一個好的混音應該是全頻分布的，也就是每個頻率峰值呈現大致水平的狀態。透過頻譜分析儀可以知道哪個頻率波段較欠缺，可以當作編曲或混音的參考。

▶ 13-4 影音成品輸出

13-4.1 音訊格式 ||||

(1) Music Maker 可輸出以下幾種音訊格式：

- WAV：（Waveform audio format）是微軟與 IBM 公司所開發的一種聲音編碼格式，因為未經過壓縮，所以在音質方面不會出現失真的情況，但檔案的體積因而在眾多音頻格式中較大。

- MP3：MP3 是一個音頻資料壓縮格式。捨棄對人類聽覺不重要的資料，而達到了壓縮目標，檔案體積縮小。

- OGG Vorbis：音訊壓縮格式，可處理中至高品質的音樂（8kHz-48.0 kHz、16 位元、多聲道），其 bitrates 範圍每頻道可自 16 到 128 kbps。Ogg Vorbis 的最大支持者是遊戲開發產業。

- WMA：Windows Media Audio 的縮寫，微軟研發出來的一種音頻規格。為了與 MP3 抗衡，微軟一直致力於 WMA 的壓縮品質，同一段聲音檔分別儲存成 WMA 及 MP3 格式之後，WMA 確實能將檔案壓到更小，音質也不失真。雖然在軟體技術方面表現卓越，但目前支援 WMA 相容的數位產品仍不夠普及。

- AIFF：音頻交換文件格式（Audio Interchange File Format，AIFF），是一種音頻文件格式標準，應用於個人電腦及其它電子音響設備以儲存音樂數據。最初是蘋果電腦於 1988 年基於電子藝界公司的交換文件格式。該格式在蘋果 Macintosh 電腦系統中被普遍應用。

- FLAC：自由無損音頻交換編碼（Free Lossless Audio Codec）其特點是可以對音訊檔案無失真壓縮。不同於其他有損壓縮編碼如 MP3 及 WMA（9.0 版本支援無失真壓縮），它不會破壞任何原有的音頻資訊，所以可以還原音樂光碟音質。現在它已被很多軟體及硬體音頻產品所支援。

(2) 燒錄 CD

- 【 檔案 → 匯出 → 將音訊燒錄到 CD-R(W) 上 】

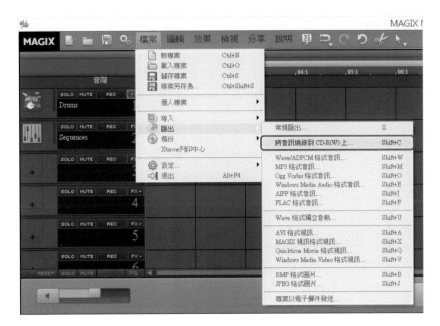

- 啟動 Music Editor

匯出 WAV 檔後，自動開啟 Music Editor 程式。

- CD → Create CD

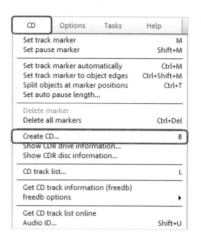

- 點選 Burn CD

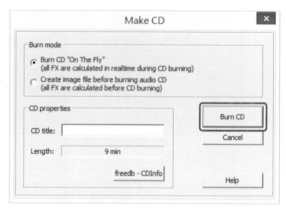

13-4.2 視訊格式

(1) Music Maker 可輸出以下幾種視訊格式：

- AVI：Windows 標準的視訊格式，最普遍的檔案格式。主要使用於發佈給 Windows 使用者。

- MAGIX 視訊：『Music Maker』系列特有的檔案格式。這種視訊只能夠在同系統軟體中播放，因此，使用於發佈給『Music Maker』系列使用者的情況，以及在同軟體內作為素材應用的情況。

- QuickTime 視訊：Apple 公司所開發的視訊檔格式。相容於 Macintosh，Windows 方面，只要有安裝播放軟體也可以進行播放。

- Windows Media Video：Microsoft 公司所開發的 Windows Media Player 用檔
 案格式。許多視訊共享網站皆有對應此種檔案格式。

(2) 視訊輸出設定

- 【檔案 → 匯出 → AVI 格式視訊等 】

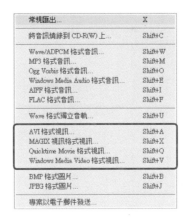

- 匯出設定

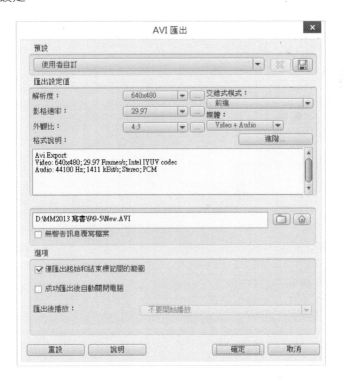

- 解析度：設定視訊的顯示尺寸。若是視訊共享網站用的畫質，就選擇〔320×240〕；若是 DVD 畫質則可以選擇〔640×480〕、〔720×480〕；若是藍光高畫質，就選擇〔1920×1080〕。

- 影格速率：影格速率的數值越高，視訊的動作就會越順暢，但若設得太高，就會造成 CPU 的負擔，而使處理速度變緩慢。預設值為 29.97。

- 外觀比：畫面的長：寬比例。如果是電視畫面，就選擇〔4：3〕；寬螢幕則選擇〔16：9〕。

- 交錯式模式：選擇更新畫面的方法。〔interlace〕是以每列更新的方式置換畫面；〔Progressive〕則是一口氣更新畫面。通常都是選擇〔Progressive〕。

- 媒體：選擇輸出的媒體。如果只有影像，就選擇〔Video〕；影像和聲音都有則選擇〔Video + Audio〕。

- 進階：選擇影像及聲音的壓縮方式。

- 檔案的儲存位置：指定輸出檔的儲存位置。

（　）1. 製造一個良好的監聽空間，不包括下列何者？

 (A) 不規則的擺放書籍

 (B) 角落擺放重物

 (C) 將房間貼滿吸音棉

 (D) 以上皆可製造良好環境

（　）2. 有關混音音量和向位，下列何者為非？

 (A) 律動大塊的樂器擺兩邊，律動細碎的樂器擺中間。

 (B) 非門神的編曲要素，各自先取得平衡

 (C) 先定好門神的音量

 (D) 低音樂器擺中間、高音樂器擺兩邊。

（　）3. 有關混音效果器的使用，下列何者為非？

 (A) 等化器：加法優先於減法

 (B) 等化器：有加法就有減法

 (C) 壓縮器：控制動態、聲音緊實

 (D) 壓縮器：增加音量、改變音色

（　）4. 關於視訊輸出設定，何者錯誤？

 (A) 視訊的顯示解析度越高，檔案會越大

 (B) 影格速率越高畫面越流暢，一般設定在 29.97 是最恰當的。

 (C) 設定外觀比時，一般螢幕就選 16:9，寬螢幕選 4:3。

 (D) 交錯模式中，interlace 是以每列更新的方式置換畫面，Progressive 是一口氣更新畫面

Music Maker 21 數位影音創作超人氣--配音、配樂與音效超強全應用

作　　者：林逸青
企劃編輯：王建賀
文字編輯：王雅雯
設計裝幀：張寶莉
發 行 人：廖文良

發 行 所：碁峰資訊股份有限公司
地　　址：台北市南港區三重路 66 號 7 樓之 6
電　　話：(02)2788-2408
傳　　真：(02)8192-4433
網　　站：www.gotop.com.tw
書　　號：AEU015900
版　　次：2016 年 11 月初版
　　　　　2023 年 12 月初版十刷
建議售價：NT$450

國家圖書館出版品預行編目資料

Music Maker 21 數位影音創作超人氣：配音、配樂與音效超強全
應用 / 林逸青著. -- 初版. -- 臺北市：碁峰資訊, 2016.11
　　面；　公分
　　ISBN 978-986-476-240-8(平裝)
　　1.電腦音樂　2.編曲　3.電腦軟體
971.7029　　　　　　　　　　　　　　　　105020468

商標聲明：本書所引用之國內外公司各商標、商品名稱、網站畫面，其權利分屬合法註冊公司所有，絕無侵權之意，特此聲明。

版權聲明：本著作物內容僅授權合法持有本書之讀者學習所用，非經本書作者或碁峰資訊股份有限公司正式授權，不得以任何形式複製、抄襲、轉載或透過網路散佈其內容。
版權所有‧翻印必究

本書是根據寫作當時的資料撰寫而成，日後若因資料更新導致與書籍內容有所差異，敬請見諒。若是軟、硬體問題，請您直接與軟、硬體廠商聯絡。